第三篇　徐多沁團體教學法

總 目 錄

謝序 3

自序 7

第一篇 大師級的團體教學師生 23

小引 25

第一章 奧爾師生 27

第二章 史托里雅斯基 33

第三章 恩娜・漢尼柏格 43

第二篇 鈴木教學法 51

引言 55

第一章 偉大的教育哲理 59

第二章 典範的教學方法 69

三點說明 69

第一節 強調多聽與背譜 70

第二節 先教家長 75

第三節　善於鼓勵　　　　　　　　　　　　79

第四節　奧爾式的個別課　　　　　　　　　83

第五節　高低程度混合的團體課　　　　　　89

第六節　重視重複練習與表演　　　　　　　94

第三章　成功的組織推廣　　　　　　　　　99

追思鈴木先生　　　　　　　　　　　　　99

第一節　驚人的成就　　　　　　　　　　100

第二節　一步一腳印的成長　　　　　　　105

第三節　推廣成功七大因素　　　　　　　111

第四章　優劣參半的教材　　　　　　　　117

第一節　鈴木教材的優點　　　　　　　　118

第二節　鈴木教材的缺點　　　　　　　　123

第三節　不及早學看譜的原因及其得失　　134

第五章　技術偏差與理論及制度盲點　　　137

第一節　技術偏差　　　　　　　　　　　137

第二節　理論盲點　　　　　　　　　　　142

第三節　制度盲點　　　　　　　　　　　148

結語　　　　　　　　　　　　　　　　　153

附錄一　鈴木語錄（黃輔棠選編）　　　　157

附錄二　團體課遊戲

（William Starr原著，黃輔棠翻譯、改寫）　171

附錄三　訪陳立元談鈴木教學法（黃輔棠）　179

附錄四　多聽唱片（鈴木鎮一）　　　　　187

第三篇　徐多沁團體教學法　　　　　　　193

總目錄 195

引言 205

第一章 過程、成果、建樹 207

第一節 漫長的經驗累積過程 207

第二節 不可思議的教學成果 212

第三節 豐富的理論建樹 218

第四節 名爲曲集的優秀教材 225

第二章 教學絕招 237

第一節 常識 237

第二節 招生 242

第三節 母子同步學琴 251

第四節 循序施教 254

第五節 先讀後拉 258

第六節 動作程式化、軍事化、口令化 262

第七節 用語口訣化 268

第八節 上課輪奏化 272

第九節 困難分解化 276

第十節 教學遊戲化 281

第十一節 練功經常化 285

第十二節 教材音樂化、多樣化 291

第十三節 波浪式前進 297

第十四節 重視素質訓練 299

第三章 管理絕招 311

第一節 管理的重要性 311

第二節 課堂規定 執法如山 314

第三節 家長協會 319

第四節 教學資訊欄 324

第五節 定期講話與閱讀文件 327

第六節 練琴交流與互助 336

第七節 客席講座 341

第八節 學習演奏會 346

第九節 鼓勵辦法 350

第十節 演出、比賽、資料存檔 355

第四章 成功遠因 363

小引 363

第一節 人格因素 365

第二節 學問因素 373

第三節 時地因素 382

第五章 未解決的難題 387

第一節 師資訓練 387

第二節 組織體系的建立 391

結語 395

附錄一 徐多沁小傳 401

附錄二 徐多沁小提琴團體教學大事記 403

附錄三 徐多沁語錄（黃輔棠 選編） 407

附錄四 家長座談會記要 （吳文龍 整理） 429

附錄五 兒童小提琴學員的音樂素質訓練

（徐多沁、周世炯） 441

第四篇 黃鐘教學法 473

總目錄 475

引言 485

第一章　過程與概況 489

 第一節　危機意識的產物 489

 第二節　初編教材 496

 第三節　初試教法 500

 第四節　初遇挫折 511

 第五節　帕格尼尼班的啓示 514

 第六節　名稱與宗旨的確立 517

 第七節　黃自一班的得失 520

 第八節　首次成果發表會 525

 第九節　同行的肯定 532

 第十節　有所不爲 538

 第十一節　三改教材 542

 第十二節　寧波取經 547

 第十三節　考級制度的建立 551

 第十四節　短期師資訓練班的失敗 558

 第十五節　合作經營的失敗 564

 第十六節　會員制的確立 567

 第十七節　幼兒教材 572

 第十八節　EQ、IQ 變化調查 576

 第十九節　黃自二班的整頓 582

 第二十節　非科班出身老師帶來希望 586

第二章　教材與教法 593

 小引 593

 第一節　獨特的入門法 595

 1. 先學撥弦 595

2. 先學活動調 596

3. 先學一根弦 598

4. 先學一種手型 599

5. 先學中上弓 600

6. 先學三指握弓法 601

第二節　口訣之妙用 603

1. 持琴 604

2. 夾琴 605

3. 握弓 606

4. 弓尖運弓 606

5. 弓根運弓 607

6. 中下弓運弓 608

7. 三種弓速及「車道」 608

8. 頓弓 608

9. 用力 609

10. 左手技巧 609

第三節　教材分冊原則及各冊教學目標等 611

1. 第一冊 612

2. 第二冊 615

3. 第三冊 616

4. 第四冊 617

5. 第五冊 618

6. 第六冊 620

7. 第七冊 621

8. 第八冊 622

9. 第九冊 624

10. 第十冊 625

11. 第十一冊 626

12. 第十二冊 626

13. 第十三冊 627

14. 第十四冊 628

15. 第十五冊 630

16. 第十六冊 631

17. 第十七冊 632

18. 第十八冊 633

19. 第十九冊 634

20. 第二十冊 635

21. 幼兒教材第一冊 636

22. 幼兒教材第二冊 638

23. 幼兒教材第三冊 640

24. 幼兒教材第四冊 641

第四節　新編之曲 643

1. 中外兒歌 643

2. 中外民歌 645

3. 中外名歌 648

4. 宗教歌曲 648

5. 中外名曲 649

6. 個人創作曲 651

第五節　輔助練習之妙用 654

1. 音準輔助練習 654

2. 弓法輔助練習 657

3. 提前準備手指輔助練習 659

　　4. 換把輔助練習　　　　　　　　662

　　5. 其他輔助練習　　　　　　　　664

　第六節　團體教學的特殊技巧　　　668

　　1. 小小音樂會　　　　　　　　　669

　　2. 小小比賽　　　　　　　　　　670

　　3. 遊戲　　　　　　　　　　　　672

　　4. 聯合觀摩音樂會　　　　　　　674

　　5. 基本功教學　　　　　　　　　678

　　6. 音樂欣賞教學　　　　　　　　685

　　7. 聽音、唱音與樂理教學　　　　687

　　8. 禮貌與紀律教育　　　　　　　689

　　9. 親子班　　　　　　　　　　　692

　　10. 音樂營　　　　　　　　　　694

　　11. 個別輔導　　　　　　　　　696

　　12. 學生與家長互助　　　　　　697

第三章　師資培訓　　　　　　　　701

　小引　　　　　　　　　　　　　701

　第一節　團體課老師所需之人格特質　703

　　1. 好領袖　　　　　　　　　　　703

　　2. 好學生　　　　　　　　　　　703

　　3. 好老師　　　　　　　　　　　704

　　4. 好演員與好導演　　　　　　　705

　　5. 好傳道人　　　　　　　　　　706

　第二節　科班出身老師的培訓　　　709

　　1. 五大通病　　　　　　　　　　709

　　2. 三關難過　　　　　　　　　　713

　　　3. 兩個實例　　　　　　　　　　　　　715

　　　4. 成材之路　　　　　　　　　　　　　718

　第三節　非科班出身老師的培訓　　　　　　725

　　　1. 一張白紙好寫字　　　　　　　　　　725

　　　2. 拉琴不難教琴難　　　　　　　　　　726

　　　3. 教材分級利於教　　　　　　　　　　728

　　　4. 佳例四個作證明　　　　　　　　　　730

　第四節　有待去做之事　　　　　　　　　　737

　　　1. 編寫教師手冊　　　　　　　　　　　737

　　　2. 制定各級教師訓練課程大綱　　　　　737

　　　3. 舉辦各種專題講座、研習會、進修班　738

　　　4. 力求師與生、教與學之間的平衡　　　739

第四章　黃鐘制度與難題　　　　　　　　　　741

　小引　　　　　　　　　　　　　　　　　　741

　第一節　運作制度　　　　　　　　　　　　743

　　　1. 教師會員　　　　　　　　　　　　　743

　　　2. 傳教制　　　　　　　　　　　　　　744

　　　3. 教材內部發行　　　　　　　　　　　747

　　　4. 團體會員　　　　　　　　　　　　　749

　第二節　品管制度　　　　　　　　　　　　752

　　　1. 學生考級　　　　　　　　　　　　　752

　　　2. 定期演出　　　　　　　　　　　　　755

　　　3. 教師晉升與榮譽　　　　　　　　　　758

　　　4. 鼓勵創造　　　　　　　　　　　　　761

　第三節　其他制度　　　　　　　　　　　　764

　　　1. 私器公用　　　　　　　　　　　　　764

2.穩健發展 765

3.尊師重道 766

第四節　有待解決的難題 770

1.制度的完善 770

2.中、高層組織的建立 771

3.財源的開拓 772

4.組織與推廣 773

結語 777

附錄一：黃鐘文選 783

1.黃鐘教學法專用教材前言 783

2.黃鐘教學法幼兒入門教材序 786

3.黃鐘教師備忘錄 788

4.記若芸學抖音（林郁青） 791

5.跟黃老師學教琴　（陳玉華） 792

6.責在老師（黃輔棠） 795

7.第四屆考級（台南）簡訊簡評 797

8.認識黃鐘──黃鐘教師會會員必讀 799

附錄二：本書作者簡介 809

附錄三：黃輔棠著作、教材、音樂作品目錄 813

附錄四：小提琴高級技巧三論（黃輔棠） 823

參考書目：（中文部分） 843

　　　　　（外文部分） 849

　　　　參考文章 852

後記 857

引言

　　如果說，奧爾和鈴木的小提琴教學，都有團體教學的成份，可是尚不能算純粹的團體教學法，那麼，徐多沁先生的教學就是純粹的、百分之一百的團體教學法。徐老師的團體班，招收從零開始學琴的小孩子，沒有個別課，一直教到學生通過十級考試。上海的十級是什麼程度？那是能演奏孟德爾頌(Mendelssohn) e 小調協奏曲、維尼奧夫斯基（Wieniawski）d小調協奏曲等高難度曲目的專業程度！

　　這在小提琴教學史上，是一大奇蹟、一大突破、一大創造。這樣一種教學方法的成功，對小提琴文化的普及與提高，對整個音樂教育界的影響，以至對整個中華民族文化素質的提升，都將有深遠的、不可估量的價值與意義。

　　徐老師是如何走上團體教學這條既艱難又充滿快樂之路？他在團體教學上有那些重要的成果和獨特貢獻？他是用什麼方法做到用團體課教出專業程度與高品質？他如何解決團體課管理上的諸種難題？為什麼那麼多大牌教授、名演奏家都在團體教學中敗下陣來，他卻能獨

領其中風騷？究竟有些什麼因素，令他團體教學如此
成功？還有那些團體教學上的難題，等著他去進一步的
解決？

　　本篇試圖對這一系列問題，作盡可能深入的探討、
介紹、研究和回答。

第一章　過程、成果、建樹

第一節　漫長的經驗累積過程

　　早在1956年，徐多沁還是大陸中央音樂學院少年班學生的年代，他已經開始了團體教學的實驗。

　　那是一個有點偶然的機會。當時，少年班的高年級學生都要到附屬小學去實習教學。分配給徐多沁教的兩位小學生，剛好是一對好朋友。也許是爲了有伴或好玩，這兩位小朋友要求徐老師准許他們一起上課。一半因爲不忍心拒絕小朋友的請求，一半爲了想做個實驗，徐多沁便讓兩位小朋友同時上兩節課。學生甲在拉音階時，學生乙先在旁邊聽。輪到學生乙拉同樣的音階時，由於他已經知道老師的要求，也知道學生甲有那些不夠好的地方，拉起來就往往比較容易做到老師的要求，教起來也就比較省時省力。兩人的先後次序互換，一般也總是後拉者比較容易上手。練習曲、樂曲的教學，也是如此。

　　一個學期下來，徐多沁教的這兩位小朋友，學習興趣濃厚，學習成績優秀，得到負責帶實習教學的王冶隆

老師的特別表揚。這個實驗，開啓了徐多沁對團體教學的興趣與思考。四十年後，徐老師在回顧這段往事時說：「玩要有玩伴，學要有學伴。這是小孩子的天然要求。團體課的第一大好處，就是讓孩子學琴時有伴。」（注1）

回憶起五十年代，徐多沁老師還談到一幅至今記憶猶新，影響了他幾十年的照片——那是蘇俄敖德薩的史托里雅斯基在上團體課，同時教七、八個小孩子。當時，中國大陸一邊倒向蘇聯，所以中國小提琴界一般人都只知有大衛‧奧伊斯特拉赫（David Oistrakh），而不知道有海菲茲（Jasha Heifetz）、曼紐因（Yehudi Menuhin）等。而那張照片的小孩子之中，就有鼎鼎大名的奧依斯特拉赫。這自然令他印象極深，在頭腦中種下了這樣的觀念：世界上最頂尖的小提琴家，是團體課教出來的！換而言之，小提琴團體課，可以教出世界級的小提琴家！這樣一個植根於學生時代的觀念，加上他自己在實習教學中的切身體會，自然而然，把他帶到了爲之獻出一生才智的團體教學之路。此後，不管工作單位如何變換，人生旅程處於順境還是逆境，他都沒有離開過這條路半步。

六十年代初期，徐多沁被分派到湖北省歌舞劇團工作，擔任樂隊首席並負責學員班的教學。當時，大陸的文藝團體極受重視，發展迅速，專業音樂院校畢業生數量有限，遠遠不能滿足各地專業文藝團體的需求。於是，各文藝團體都自設學員班，培養本團所需要的專業人才。徐老師得此天時地利人和之機會，開始用團體課

教學方式，爲當時紅極一時的《洪湖赤衛隊》歌劇劇團
（注2）培養了五位學員。這五位學員之中，有兩位後來
考上中央音樂學院附中，畢業後，分派在北京某專業團
體樂隊工作，有兩位至今仍在湖北省歌舞劇團樂隊工
作，只有一位後來改了行。

　　進入七十年代，大陸整個社會風氣大變，不再事事
政治第一，不再提倡階級鬥爭，經濟、文化、藝術的發
展又進入另一個春天。徐多沁的團體教學，從小心翼翼
的小規模實驗，轉入較爲大膽的中規模進行。他花了六
年時間爲湖北省歌舞劇團培養了十幾位專業小提琴手。
這些人大部份至今仍在該團工作。其中有幾位出類拔萃
者，一位岳偉強，現任該團副團長兼樂隊隊長及樂團首
席。一位蘇茉莉，在加拿大從事演奏與教學工作。一位
王軍，八十年代考進上海音樂學院指揮系，師從馬革順
教授，畢業後去美國繼續深造，得到碩士學位後，現在
美國東部某交響樂團擔任音樂總監兼指揮。

　　此外，他還用團體課教學方式，爲湖南省歌舞團及
宜昌市、黃石市、十堰市等地培養了一大批專業小提琴
人才。這些人才，現在有的成爲當地小提琴演奏與教學
骨幹，有的成爲獨當一面的藝術行政人才，還有一位擔
任當地藝術學校校長。

　　1977年，徐多沁調到上海音樂學院附中，擔任專職
的小提琴老師。大陸的專業音樂院校，一般都是老師多
學生少，通常一位專業老師只需要教五至六個學生。這
樣的工作環境、條件，讓徐老師有充足時間，有恰當身
份，有廣闊空間，得以放開手腳，大規模地開展團體教

學活動。

這些活動包括：1.十人左右一班又一班的團體教學活動。2.組織各種音樂會。二十年時間，辦了近二百場音樂會。3.寫團體教學心得、經驗、建議的文章，發表在各種報刊雜誌。4.編寫、出版教材。包括教學曲集和考級曲集，也包括樂譜與錄音帶。5.到全國各地開辦短期教師研習班，宣傳團體教學的好處、傳授團體教學的心得、經驗。6.主辦或協助各種社會性的比賽、考級活動。

這段時間，既是徐老師的全力耕耘期，也是他團體教學的成熟、收穫期。他豐碩的教學成果與理論建樹，教材貢獻，將在下面的幾個小節，分別作介紹。

注1：這段話，是徐多沁老師在1997年1月27日，在寧波舉辦之「第二屆小提琴教師進修班」上，談他教團體課的心得時所講。在場者除本文作者外，尚有來自大陸各地和台灣的小提琴教師四十餘人。

注2：《洪湖赤衛隊》是當時大陸最成功的歌劇作品，曾被拍成電影。其中選段〈洪湖水浪打浪〉當時在大陸家喻戶曉，人人會哼。阿克儉的小提琴協奏曲〈洪湖〉，便是根據此歌劇的素材寫成。

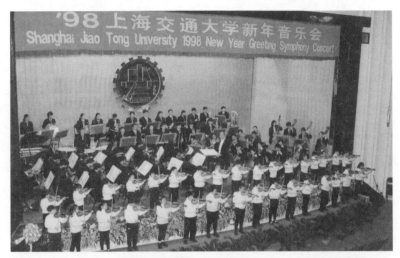

圖5：1998年，上海交通大學的新年音樂會上，徐多沁老師的33位幼兒園與小學的團體班學生齊奏〈新春樂〉、〈步步高〉，由曹鵬先生指揮交通大學交響樂團伴奏。

圖6：徐老師用團體課教出來的高足朱俊同學，在1994年的大陸全國八大城市學生交響樂團交流演出中，獨奏《梁祝》協奏曲。

第二節　不可思議的教學成果

　　教小提琴，教團體課，不難在量，而難在質。

　　徐多沁老師的團體教學成就廣受推崇，主要不是因爲他教過多少個團體班，一共有多少位團體班學生，而是因爲他用團體班教出來的學生，表現極其優秀，達到一般人難以想像的程度。

　　衡量小提琴學生程度、品質的標準，一般來說，都離不開以下幾項：

　　1. 在各種比賽中的成績、表現、名次。

　　2. 在各種考級中的成績。

　　3. 投考知名有關學校的錄取率。

　　4. 在音樂會中的表現。

　　5. 學成之後在工作「市場」中的表現與競爭力。

　　讓我們從這幾個方面，來考察一下徐老師的教學成果。在進入正題之前，有一個「量」方面的問題，要首先交待一下。如在上一節所提到，在上海音樂學院附中，每位專業老師的教學量是五至六位學生。二十年來，徐老師在學校所教的個別課學生，一共不過十來位。如果沒有團體教學，徐老師就完全沒有「量」方面的成績。

　　以下引用到的學生成績、表現資料，全部都是來自團體班學生，並不包括上海音樂學院附中的學生在內。

　　第一項：比賽。近十年來，上海舉辦過四屆業餘小提琴比賽（1987、1990、1995、1999）。每屆參賽學生約四百至五百人，約佔全上海近一萬業餘學琴者的百分之四至五。分爲幼童、小童、大童、少年四個組別。每

一組設一等獎一名，二等獎二名，三等獎三名。前面三屆比賽，各組的得獎者之中，出自徐老師團體班的學生，佔了約三分之一，而且往往是包攬了第一、第二獎。

　　1997年夏天，上海舉辦了一次「媽咪杯」大賽。這次比賽的「遊戲規則」跟以往的比賽有很大不同。第一大不同是初賽每組近百名參加者，只留下一、二、三名，其餘全部淘汰。淘汰率高達百分之九十五以上。第二大不同是複賽時，小提琴組的前三名要與鋼琴和手風琴組的前三名進行綜合性的九人橫向奪魁賽。複賽的評審委員會由鋼琴、小提琴、手風琴三界的資深老師共同組成。比賽結果，四組的十二名獲獎學生中，徐老師的團體班學生居然佔了七名，包括幼童與小童組的冠軍、亞軍。難怪當今大陸在翻譯小提琴演奏與教學文獻方面貢獻極大，而且同是小提琴名師的張世祥教授，在題贈《世界著名弦樂藝術家談演奏》（中譯本）一書給徐多沁老師時，寫下了這樣熱情洋溢，充滿寄望的題贈辭——「我堅信在您的班級中，一定會出現他們這樣的演奏家！」

　　第二項：考級。八十年代中期開始，中國大陸各地紛紛參考英國的皇家音樂考級制度，建立了自己的考級制度。上海的小提琴考級制度，共分為十級。一至四級相當於凱薩練習曲（Kayser Elementary and Progressive Studies,op20）程度。五至七級相當於馬扎斯（Mazas,0p.36)和小頓特（Dont 24 Studies op.37）程度。八至十級相當於克萊采（Kreutzer 42 Studies）、羅德（Rode 24 Caprices）、大頓特（Dont 24 Eduder and Caprices)程度。至今（1998年），上海已舉行過十二屆考級試，

每屆參加考級的學生都有一千多人，能考過十級的，每一屆大約十人。

十二屆考下來，考過十級的，有一百多人。徐多沁老師共有六個團體班，每班八至十位學生參加過十級考試，考過者一共五十多位。其中大多數成績良好，少數優秀與合格。換一種說法，上海歷年考過十級的學生之中，徐老師的團體班學生佔了約一半！難怪上海有孩子學小提琴的家長，打破頭也想把孩子送到徐老師的團體班。也難怪大陸各地的小提琴老師，都爭著邀請徐老師到該地傳經、講學和上示範課。連香港音樂統籌處，也極力邀請徐老師到香港工作兩年，專門訓練香港的小提琴老師如何教團體課。

第三項：考學校。可分為考專業音樂學校與各級重點學校兩大類。專業音樂學校，主要是指中央和上海音樂學院的附小、附中。全大陸的音樂學院及附中，共有十多所。可是音樂附小，卻只有中央與上海有。考取標準之高，錄取率之低，幾乎可以跟古時候的考狀元相比。以1997年的上海音樂學院附小為例，單是報考資格，就是全國各地比賽，考級的優勝、優秀者。可是，約六十名小提琴考生，計劃只收六名，結果只錄取了四名。其門檻之高，可見一斑。

徐多沁老師的團體班學生，歷年來考進中央與上海音樂學院附小、附中的學生，有鄭宏、鄭濤、王大毛、劉憶華、徐書曉、王小毛、徐青、方圓、周銘思、梅妮、顧晨、曹慧、刁小萍、黃漪路、王之炅、沙歐、王佳旻等十幾人。上海市的大學、中學分為一般學校、區

重點學校、市重點學校，全國重點學校四個等級。一般
學校招收住在附近的學生，師資、設備與環境當然也是
一般。重點學校則全憑分數高低來錄取，有特長之學生
則優先錄取。不言而喻，重點學校一定是師資優秀，設
備與環境優良，升學率高，入學競爭激烈。近年來，重
點學校大都成立了管弦樂團，有樂器特長的學生，自然
有被優先錄取的機會。徐多沁老師的團體班學生，投考
重點學校的錄取率，幾乎每年都是百分之一百！究竟是
優秀的孩子才能進徐老師的團體班，還是進了徐老師團
體班的孩子就會變優秀，這也許是一個值得專題研究的
有趣課題。

　　第四項：音樂會表現。徐多沁老師極其重視學生的
表演活動。為了讓學生經常有表演機會，他每兩個月左
右就要辦一次音樂會，每年約辦六至八場，二十年下來
在上海辦了近兩百場。除了他的團體班學生理所當然參
加這些音樂會的表演之外，不少上海同行老師也樂於讓
自己最優秀的學生，參加徐老師辦的音樂會。例如：
1986年北京國際小提琴比賽獲少年組第一名的董昆，獲
青年組第一名的戚鳴，著名小提琴家鄭石生的女兒鄭
青，都曾與徐老師的團體班學生同台表演。這樣的同台
表演，互相觀摩，當然讓每個學生都獲益良多。

　　由於美名遠播，所以常常有知名人士和外賓來聽他
們的音樂會，或邀請他們前去表演。例如：蘇俄著名小
提琴家格拉齊（Edevard Grach）、大陸著名小提琴前輩
譚抒真（前上海音樂學院副院長）、香港音統處五人考
察團、擔任國際比賽中國選手選拔賽評委的全國八大音

樂院校代表等，都光臨過徐老師的團體班音樂會。

　　1987年，上海音樂學院建校六十週年慶，特別安排了一場「徐多沁老師集體課學生音樂會」，中央、武漢音樂學院的院長左因、林路等均出席了音樂會。

　　1988年，由高春笑、劉康吉、謝遙等十位徐老師的團體班高足，組成了一個小型演出團，赴廣州、佛山作交流演出。

　　1988年底，上海唯一的五星級酒店希爾頓開幕，除了請上海交響樂團、上海芭蕾舞團、上海京劇院等全國知名團體前去表演之外，同時也請了徐老師的三十位小提琴幼兒班的小朋友去表演。丁芷諾教授臨時把這群小朋友齊奏的維瓦爾第 a 小調協奏曲安排作為迎賓曲，由陳燮陽指揮上海交響樂團伴奏，在賓客入場時演奏，給每一位賓客留下極深極好印象。彩排進行中，洋人經理興奮地問徐老師：「這麼優秀的小孩子，還能不能再多派二十位來？」徐老師據實回答：「我花了整整三年心血，才把這群小孩子帶到這個樣子。要再多二十位，我又要另外再花三年。你想等嗎？」經理大笑，拍拍徐老師的肩膀，表示理解和感謝。

　　第五項：工作。在七十年代，徐多沁老師用團體教學的方式，為湖北省歌舞劇團及其他文藝團體，培養了二十多位樂隊隊員。這些人後來都在各自的工作崗位上，成為業務骨幹或專才。進入九十年代之後，徐老師在上海地區的耕耘，也紛紛結出豐碩成果。單是考入上海學生交響樂團的團體班學生，就幾乎每年都有：1991年，有周臻奕、戴屹巍、范曉筠、朱俊等十位。1992年，

有鄭卓君、高貞、黃漪潞三位。其中黃漪潞還在樂團的成立大會上，由樂隊伴奏，獨奏了莫札特的 G 大調第三號協奏曲。1993年，有戴光費、樂吟吟、吳彥皓三位。1994年，有王鶴鳴、穆臻、施傳斌等三位。之後每年都有五至八位學生考取重點學校的交響樂團，且大多數成為樂團骨幹。可以預期，在不久的將來，職業小提琴界中，亦將會有越來越多出自徐老師門下的團體班學生。

綜上所述，我們可以得出一個結論：徐多沁老師的團體教學法，不單止可以讓老師「以一當十」，發揮出比個別教學更多、更大、更廣泛的影響力，大有利於小提琴音樂文化的普及，而且，他開創了用團體課教出專業水準的先例。這個價值，無論怎麼樣估計，都不會太高。就其對小提琴教學的長遠影響與教師潛能的開發來說，其意義與貢獻絕不下於鈴木教學法。鈴木教學法有廣度，徐多沁教學法有高度。一廣一高，正好代表了二十與二十一世紀之交，全世界小提琴團體教學的兩個最重要流派與特色。

第三節　豐富的理論建樹

　　徐多沁老師不但是教團體課的絕頂高手，而且非常善於把教學實踐中正、反兩方面的經驗，都提升到理論的高度。這些來自實踐的理論，一方面可以反過來指導他自己的教學，使正面的東西得以發揚，反面的東西得以避免，有利於教學水準的更進一步提高，一方面可擴散、流傳，使更多人能夠學習、分享。

　　近二十幾年來，徐老師常常在大陸各地報刊雜誌上發表談小提琴教學的文章。比較重要的有：

・〈兒童初學小提琴的教材問題〉1981年，《人民音樂》。

・〈兒童小提琴教學中的集體課〉1986年，《上海音樂學院學報》。

・〈組織兒童音樂會的建議〉1984年，《音樂愛好者》。

・〈世界著名小提琴家成才道路的觀察〉1983年，《音樂愛好者》。

・〈兒童小提琴大課教育漫談 （一）〉。

・〈兒童小提琴集體課教學方法漫談 （二）〉。

　　這些文章的內容，有一部份將會在下文引用到，讀者也可以自己去閱讀，不贅。

　　更加大量而生動的經驗與理論，是分散在徐老師的講學與書信之中。可惜這部份極其珍貴的經驗與理論，知道的人不多，能分享到的人更加有限。本著先師林聲翕教授「好東西要與人分享」的人生信條，茲把近年來徐老師給筆者私人信函中的部份內容，摘錄如下：

　　談到爲何有些大牌名師名家的團體班都以失敗告終時，徐老師寫道：「我們提出與追求的是一石二鳥、一箭十鵰，這是何等的奇談怪論啊！百分之九十五以上的教師在教團體課時，是以一石一鳥的辦法對付十鳥，結果還有九隻鳥亂飛亂叫。大陸數位名家皆因使用此法，而在團體課面前不知所措，最後舉手投降。殊不知人間還有散裝子彈打鳥法，一槍打出去，就射出數十數百粒小子彈。散裝彈不瞄準個別鳥，它瞄準的是一群鳥。就此而論，傳統的因材施教，因人施教等，在團體課是不易提倡的。我歷來主張『循序施教』——教師對技術與音樂兩方面階梯，必須成竹在胸。起步、初級、中級、高級，每一級要教那些東西，如何教，學生會出現什麼問題，如何解決，統統要成竹在胸，不能亂，不能漏，不能主次顛倒，不能抓了次放了主。」（注1）

　　談到教團體課之困難與快樂時，徐老師說：「團體課在大陸這十多年來被人們炒得昏天黑地，深受其害的人多如牛毛，而眞受益的則是數得出的鳳毛麟角。會教團體課的教師都深切地體味到一個『難』字，一個『樂』字。這難字難於登蜀道。這樂字也非一般人能體味得到。上得了青天的人，應當盡快認眞總結一下規律，寫書問世，讓世人盡早得益。」（注2）

　　同一個話題，徐老師在另一封信上向筆者直言：「總體感覺，您對團體課看法過於樂觀了。實則是教團體課太難了。據我淺見，有三個人對此有過認眞的思考。一是愛新覺羅·溥儀的老師，他在教末代皇帝讀書時，堅持要一個陪讀人。再一個是偉大的奧爾，他堅持要老

海菲茲當小海菲茲的陪學人。這是何等的見識與謀略啊！而當時聖彼得堡音樂學院院長格拉祖諾夫，知法犯法，把大小海菲茲都收作音樂學院的學生（棠按：其時俄羅斯帝國有明令，禁止猶太人住在聖彼得堡），這又是何等的胸襟，何等的膽量！最值得研究的，是史托里雅斯基。他正式採用八人一班的團體教法，每週兩次。大、小奧伊斯特拉赫、米爾斯坦等都出自他的肥沃土壤，可惜不見任何文字記錄。」(注3)

談到小提琴文化繁榮的條件，徐老師說：「小提琴的藝術發展道路與繁榮昌盛，必然是由四個方面相互促進而推向高峰。宏觀俄羅斯在二十世紀的小提琴藝術繁榮盛況，也是如此：1. 一批批不朽的藝術作品，僅為器樂而寫的偉大作品都有許多部。2. 一批批傑出的表演藝術家。3. 許多優秀的教師。4. 有價值的理論著作。…不善於總結的教師很難成為一個優秀的教師。『我怎麼學的就怎麼教。』這是常見的社會現象。奧爾、弗萊什、格拉米安…，他們把教學實踐中理解了的東西上升為理論，深化，再去指導教學實踐。偉大啊！」（注4）

談到團體課的教學方法，徐老師強調：「1. 集體課不能經常集體拉奏。過多的集體拉奏是很多老師常犯的毛病。不能集體拉，學生在課堂上又做什麼呢？許多教師來聽我上課，是帶著這個問題來的。我是採取輪奏化，一人在拉奏，其他學生無聲走指法。輪奏要流動、通暢、適度。2. 在集體課上，每次上課一開始，留出一點時間檢查基本功夫的訓練，例如抬落指、揉弦、弓根、弓尖和全弓的發音訓練，一種功夫三分鐘，天天

講、時時講、天天練、時時練。防止『練曲不練功，到頭一場空』。教師堅持課堂上檢查，學生就不敢不練。時長日久必見效果。3. 大課一定要堅持『循序施教』，防止急躁與急於求成，要按部就班，穩穩當當，一步一個腳印。防止跳級與急於升等。要以解決問題，提高實力為線索，不為表面進度所迷惑。不遷就家長的攀高比快心理。4. 對於難點、重點、高難度技巧或大難度樂曲等，一定要有明確有效的訓練方法，訓練途徑，所謂『A、B、C三步法』，一教就明白，一學就會，經過磨練就能長在學生手上。教師必須堅持自己先練琴、備課、練通、練會、練好。關於技術階梯，或叫教學程序、教學內容、教學大綱、教學方案，對於集體課教師來說，怎麼強調也不過份。『你打算教給學生什麼？』許多教師在這個問題上胸無成竹。我過去也吃過這個虧。後來在錯誤和失敗中才去研究莫斯科音樂學院、巴黎音樂學院、羅馬尼亞音樂學院的小提琴教學大綱，尤其研究並實踐了中央和上海音樂系的小提琴教學大綱，從中篩選，組合出集體課的技術教學階梯，終於反敗為勝。」（注5）

　　談及團體課成敗的另一半關鍵所在──如何管理時，徐老師毫無保留地公開他成功的祕密：「我的集體課與眾不同並引起人們關注的一點是教學管理。不少人往往只注意到某些形式與外殼。當然，這也重要。但我認為更重要的是對家長、學生的思想引導。可歸納集中為：時刻關注家長與學生當時候的想法，以及教學進行中出現的問題，即時開會講話或用『文字總結』來作指

導。…我定期組織家長閱讀文件、資料，並在教學宣傳欄上定期替換內容。這一措施就叫思想管理吧！另一具有實質內容的是業務管理，也是與眾不同的。例如，集體班十人，我都讓學生分成互助學習小組。上課前，下課後，甚至在上課中間，給一小塊時間，讓兩個學生的互助小組交流一下，互助一下。這對解決舊難題和學習新技巧，都效果極好。此外，還採用：1. 隔班的大幫小，高程度幫低程度。2. 在寒暑假舉辦三至四人的小組課。3. 每年邀請客席教師及專家來講課。這些業務管理措施，要成為制度。」（注6）

在談及「學琴成敗，關鍵在家長」這一話題時，徐老師反覆強調：「所謂團體課管理，面對的是兩個團體——家長與學生。不是只有學琴，同時要學做人。不是只有教琴，同時要教做人。教師對兩群人（老的與小的）如何施教，又是一個大問題、大難題。這個問題怎麼強調都不過份。」（注7）「我始終感覺到，學生家長的信任與義務支持以及把他們組織起來，為教學辦事，是集體課成功的關鍵。我的學生家長都是十多年的老朋友，他們在社會上有各自的位置與能力。我想要做的事，事先計劃好，之後找他們交待，大家認可的，一切交由他們去辦，不花錢，成效高。多年來，我堅持這樣做，很順利。」（注8）

還可以繼續摘錄下去。考慮到篇幅比例問題，這部份就此打住。

在論及團體教學的優點、好處，為何要提倡團體教學時，徐老師曾把它歸納為六點：「第一、團體課適合

幼兒的生理、心理特點。第二、大課本身有競爭性，它能激發孩子的好勝心。第三、大課創造了培養孩子鑑別、思考問題能力的機會。第四、大課有助於孩子克服困難。第五、大課有利於培養孩子表演技術的自信心。第六、大課有助於發現一些音樂幼苗。」（注9）這部份的更詳細、更具體內容，甚有學術價值，擬以附錄方式，把徐老師之原文附在本章之後，方便同道參考，此處便不詳錄。（注10）

　　從以上徐老師在私人信函與文章中所寫，我們可以窺見，從宏觀到微觀，只要是與小提琴教學有關，與團體教學法有關的一切，他都是如此用心、細心、敏感去觀察、去實踐、去思考、去總結、去提升為理論。單這一點，他就為所有同行樹立了一個典範與楷模。他豐碩的理論成果，值得我們虛心學習，細心品味，應用到自己的教學實踐中去。

注1：摘錄自徐多沁老師1997年11月17日給筆者的信。

注2：出處同上。

注3：摘錄自徐老師1997年12月1日給筆者的信。

注4：摘錄自徐老師1998年1日12日給筆者的信。

注5：摘錄自徐老師1998年2月11日給筆者的信。

注6：出處同上。

注7：出處同注3。

注8：摘錄自徐老師1997年3月25日給筆者的信。

注9：摘錄自〈兒童小提琴教學中的集體課〉一文，原載於上海音樂學院學報1986年第二期。

注10：見本篇的附錄三：「徐多沁語錄」。

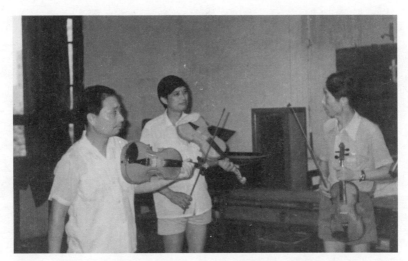

圖7：《少兒小提琴演奏曲集》的三位編著者，右起：徐多沁、楊
　　　寶智、周世炯。

第四節　名為曲集的優秀教材

任何一個系統的教學法，都至少要包含兩方面內容：一個方面是教學理念與方法，另一個方面是教材。當然，最好是還有第三個方面——組織系統。

徐多沁老師是個才高志低，極其謙虛的人。他並沒有刻意去建立一套以自己的名字命名的教學法，也沒有如鈴木鎮一先生那樣，從一開始就想把自己的教學法推廣到全日本、全世界去。所以，他寫的很多文章，從構思到執筆，都與好朋友合作，聯名發表，卻從不計較其實很多事，都是他一個人在做。編教材與出版教材亦是如此。從構思、策劃、以至為了爭取機會出版而一次又一次提了大包小包禮物去跑出版社（**棠按：此事是楊寶智教授親口告訴我，所以絕對靠得住**），都是他一個人的事。可是，教材的編著者卻是初級部份三個名字並列（另外兩位列名編著者，一位是常住廣州的周世炯教授，一位是常住成都的楊寶智教授）。中級部份四個名字並列（增加了一位上海音樂學院的丁芷諾教授）。這套教材，不單止沒有以徐多沁命名，而且根本不叫教材，而叫《少兒小提琴教學曲集》。單此一事，可見徐老師其人之風格、人格與風範是何等的灑脫、為公、為而不有。

鈴木教材名為教材，實際上只是一套曲集。因為它缺少了「循序漸進」這一教材之必備特質。《少兒曲集》則相反，它名為曲集，實際上是一套設計得非常細密，材料又異常豐富的教材。這套教材，分成初級、中級兩大部份。初級分成二十一個單元，從零開始，學到會拉

第三把位。中級分成十七個單元，相當於專業的中級程度。由於篇幅太大，頁數太多，出版時，初級與中級各分成三冊（也有初級與中級各一冊的合訂本），一共六冊。初級共339頁，中級共334頁。由上海教育出版社出版。1992年初版五千套，1994年再版五千套，並獲得華東圖書發行一等獎。

　　以下對這套教材之特點作個粗略介紹與分析。

　　優點共有八個方面：

一、選材廣泛、兼顧本土性與世界性

　　在論及鈴木教材的優缺點時，筆者曾提出，一套理想的小提琴教材，應該包含五個方面的「營養」── 1.各國兒歌、民歌。2.宗教音樂。3.本國與世界名歌。4.古典名曲改編曲。5.由淺入深的小提琴經典名曲。以此標準來衡量，徐老師主編的這套《少兒曲集》，除了缺少宗教音樂部份之外，其他方面均得分甚高。特別是中國民歌與古典名曲改編曲兩個方面，數量既多，品質亦高，安排得又恰當，非常難得。

二、入門有趣

　　鈴木教材與黃鐘教材，都以入門有趣，避開了傳統教材的又難又枯燥而廣受肯定。《少兒曲集》在這方面亦如是，且有它自己的特點。它的最大特點是把世界名曲改編成二重奏，由老師拉旋律，學生拉空弦。這樣，學生既練了入門必拉的空弦，又同時享受到「演奏」世界名曲之樂趣與成就感。

譜例7，選自《少兒曲集》初級之第二單元，第38頁

欢 乐 颂

贝多芬 曲
徐多沁 周世炯 选配

譜例8，選自《少兒曲集》初級之第二單元，第37頁

思 故 乡

德沃夏克 曲
徐多沁 周世炯 选配

三、循序漸進，沒有大跳

鈴木教材最爲行家詬病，給學生與老師造成最大困擾的是它不循序漸進，太多大跳。《少兒曲集》正好相反。它每一步都走得非常小，完全沒有大跳。

例如，整個第二單元學生都只是拉空弦，曲子竟有十六首之多。整個第三單元都只用到A弦，手型是2、3指之間半音固定不變，曲子共有十五首。第四單元仍然是相同的手型，但擴充到A、E兩根弦，曲子有十首。第五、六單元手型仍然不變，只是用到D、G弦。第七單元也還是同樣的手型，但加進了連弓（第二至第六單元均只用到分弓）。一直到第八單元，才第一次改變手型，半音在1、2指之間，並出現頓弓弓法。

一葉可知秋。從以上進度設計、安排中，我們可以推想，作者對整套曲集的循序漸進，有多重視，安排得有多細心。

四、有徒手操

整個第一單元，都是徒手操，有詳細說明和示範圖，還有專供練徒手操用的配樂。小提琴左右手最重要的各種動作，每一種都精心設計了一套與之相配的徒手操。一共十套，分別是：1. 左手起落動作。2. 右手握弓動作。3. 揉弦(抖音)動作。4. 右腕換弦動作。5. 換把動作。6. 平弓(分弓)動作。7. 左手換弦動作。8. 右臂換弦動作。9. 頭部（夾琴預備）動作。10. 左右手拉琴動作。這套徒手操，在次序安排和某些動作細節上，也許還有可以改進之處。可是在整體上，它是一套極有創意與價值的了不起創造。它可以幫助學生在沒有樂器及音準、

節奏、音質負擔的情形下，先熟習單純的身體動作。實質上，它把困難分解了，讓困難變得容易了。它值得我們為它大聲喝彩！

徒手操圖示

左手起落動作

第一拍左臂彎曲，五指平放在右肩上，肘部自然下垂。

第二拍左手握拳向前至鼻前方，拳心向內。

第三拍五指伸直。

第四拍握拳。

第五拍五指伸直。

第六拍握拳。

第七拍五指伸直。

第八拍手臂垂下。

五、有遊戲設計

　　每一個單元的最後，都附有一則音樂遊戲。每一則遊戲，都有明確的學習用意。比如，「分辨左右」，是為了同時訓練學生耳朵、腦、手的反應靈敏。「聽音跳房子」，是為了訓練學生聽音與認譜的能力。這是寓教於遊戲的聰明做法，讓學生在歡樂之中，不知不覺，就學會了一些有用的，甚至是難學的東西。以下照錄其一則「猴子爬樹」的遊戲：

猴子爬樹

　　這是一個為右手持弓不捏死弓桿而設計的遊戲，目的是讓學生通過這個遊戲，做到持弓自然、富有彈性，以利演奏。

　　遊戲時，要學生嚴格按照演奏要求，右手持弓，弓尖朝上，置於身前。從弓根開始，右手五指沿著直立的弓桿逐漸平穩地向上爬至弓尖。然後從弓尖逐漸平穩地退至弓根。要求手指不能直，五指均不能離開弓桿。違者犯規。

　　誰能按規定要求做得快，誰優勝。

六、有半音與一指按兩弦的記號

　　初學琴的人，不管大人還是小孩子，左手最容易犯的毛病之一是半音手指靠得不夠緊。為了解決這一難題，《少兒曲集》的編著者在剛入門學按弦時，在譜上的半音之處加上一個反V字作為標誌，提醒學生該處要把手指靠緊。

譜例9〈春遊〉

春　　游

Allegretto

徐多沁　周世炯　編曲

　　另外，為了盡早訓練學生在演奏相鄰五度的音程時，養成一指同時按兩個音的習慣，編者特別創造了一個反帽蓋為標誌，代表該處要一指同時按兩個音。

譜例10〈老六板〉片斷

老　六　板

Moderato

民间乐曲
杨宝智　改编

　　從這兩個一般教材都沒有的記號之創立上，可以看出編者為學生的考慮，有多麼用心、細心。

七、很早就出現左手撥奏

　　在剛剛開始學按弦的第三單元，就出現了兩首用到左手撥弦的小曲〈小詼諧曲〉和〈小鈴鐺〉。第六單元的遊戲，是「左手前後撥弦」。這是非常有創意，有正面效果的設計。因為用左手撥弦，不單止讓小朋友覺得

很好玩，而且無形之中，可以訓練出左手最困難的抬指能力。對訓練先天最弱的四指，左手撥弦尤其具有最好，最不可替代的效果。於此可見編著者對小提琴技巧訓練的全局胸有成竹，才能一開局便下出好棋。

譜例11，〈小詼諧曲〉

小 诙 谐 曲

练习提示 ● "+"是左手拨弦符号。

徐多沁　周世炯　编曲

八、有大量編得很好聽的二重奏

在教材中大量出現二重奏，並不是徐多沁老師的發明。霍曼教材（Hohmanns Practical Method）、篠崎教本，都大量使用二重奏。其好處是讓學生盡早開始接觸多聲部，學會聽別人在奏什麼，享受與他人合作、合奏的樂趣。可是，二重奏要編得好並不簡單。像篠崎教材的二重奏，就有很多首編得既不合格，也不好聽。《少兒曲集》的難得之處，是不單止世界名曲的二重奏編得好，連一般兒歌和中國民歌的二重奏，也編得相當好。

譜例12　〈月亮月亮，掛在天上〉

月亮月亮，挂在天上

杨宝智 编曲

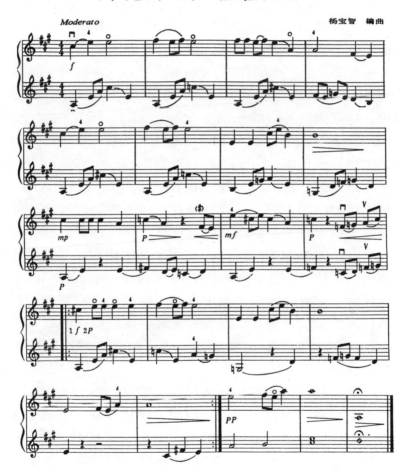

　　正如世界上沒有絕對完美的事物一樣，這套《少兒曲集》也不全都是優點而全無缺點。以筆者的主觀偏見，它仍有一些值得改進之處：

1. 除非眞的查不出作者和編者姓名，不應把部份作曲者和編曲者姓名空掉，或僅以「選自某某教本替代」。像以上楊寶智編二重奏的〈月亮月亮，掛在天上〉一曲，就不知原作是民歌還是那一位作曲家的作品。像第二單元第一曲「你問我答」，只有「選自《小提琴初級教程》」字樣，既不知編者何人，也不知《小提琴初級教程》是何國何人所編。

2. 無論左手右手，《少兒曲集》均從A弦開始。以筆者愚見，用E弦入門，應更爲容易，更加合理。

3. 從固定調唱名入門，有利也有弊。如從首調入門，後來再轉回固定調，是否對培養小孩子的調性觀念、音樂感，以至將來做樂曲分析、和聲分析，都更有利？

4. 小提琴左手技巧一大難題，是手指的預先準備。這種腦袋和手指都「先準備好」、「先走一步」的訓練，比保留手指更加困難，更加重要，雖然二者有時互相有關係，但卻常常是互相獨立的。最好能提供一些這方面訓練，如半音，一指按兩弦一樣，設計一專門符號來加以表示、提示。

5. 沒有提供練習抖音（揉弦）的材料與方法提示。

6. 相同的練習目的，材料似乎過於豐富。好處是老師可以從中挑選喜歡用的材料。缺點是「眼花撩亂」，經驗與主見不夠的老師，可能會不知如何選擇。如把每單元的材料，分成「必拉部份」、「選拉部份」、「視奏練習」部份，也許對一般老師會更合適、更方便。

在台灣流行一句「行話」，叫做「編教材不如教學生，教學生不如賣樂器。」只有充滿理想和使命感的

「傻瓜」，才會吃盡苦頭終不悔，去賠錢、出力編教材，出版教材。單就這一點，徐多沁老師已經值得我們向他一鞠躬。更何況，他編的這套教材，有如此之多的優點、創意，造福了如此之多的中國大陸教琴、學琴者。

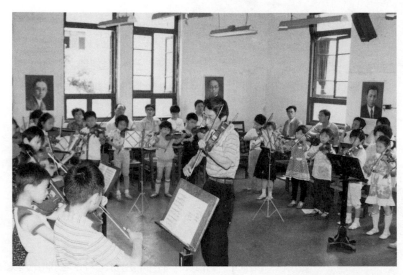

圖8：用馬蹄隊形上團體課，學生站三邊，家長在後面，老師在中間。

第二章　教學絕招

第一節　常識

常識不是絕招，可是它爲絕招發揮威力，提供了前提、基礎、氣氛、保障。所以，在研究徐多沁老師的教學絕招之前，一定要先了解和研究一下他數十年經驗累積出來的一些重要常識。

這些常識是：人數、班名、時間、階段、教室佈置、隊形、家長位置、腳位圖製作與使用方法等。

1. 人數

徐老師的團體班，基本人數是10人，最多可多至12人，最少可少至 4人。人數最好是雙數，以便於分組互助、遊戲、輪奏等。一般說來，入門班、起步班人數可略多些，程度越高，人數應越少。徐老師的班，常常是起步時10人，到考過八級，十級時還是10人。零失敗、零夭折率。這是極難做到的事。如果從教學品質的角度考慮而不是從經濟效益的角度考慮，團體班絕對不宜人數太多。像徐老師那樣高功力，也以12名學生爲限。一般老師，如超過此數，很難想像能照顧到每一位學生，

保證最起碼的品質標準。筆者見過在台灣有人到學校去開團體班，人數多至二、三十名一班，師資沒有經過任何訓練，老師愛用什麼教材就用什麼教材，愛怎麼教就怎麼教，其學生基本姿勢慘不忍睹，也沒有最起碼的音準、音質。這種短視的「遊牧式」（一塊草地吃光了就去吃另一塊）教學，害了學生，坑了家長，貶了團體教學的名聲，到最後報應一定落到其主事者的頭上。凡正派的，有教育良心良知的老師，當引此為戒。

2. 班名

1997年夏，徐老師一手籌建並任校長的「馬思聰小提琴實驗分校」正式成立後，他所有的團體班便都以馬思聰先生的作品曲名來命名。例如：思鄉班、史詩班、塞外班等。在這之前，他的班大多以成立先後及學生開始時的年齡命名：如A3班、B3班，A代表第一班，3代表學生從三歲開始。

筆者本人的團體班，大多數以作曲家的名字命名：如巴赫班、貝多芬班、黃自班等。也有些班以地名或所在地命名。如高屏師資班（學生來自高雄與屏東），台北仁仁班（「仁仁」是奧福教學法在台灣推廣最成功的音樂班之班名)等。最近學了徐老師的「母子同步學琴」法，就開了一班，實行所有媽媽都先學四堂課的制度，便命名其為「親子一班」。

中國人講究「名正言順」。一個團體班，有一個好聽、好叫的班名，既便於識別，也有助於培養團隊榮譽。在這上面花一點心思，有其必要。

3. 時間、階段

每節課多長，並無絕對規定。五十分鐘、一個半小時、兩個小時，都有可能。安徽省淮南市的邵光祿老師的團體課，是每次兩節課，每週上兩次。有條件這樣做當然很好，但恐怕一般家長、學生、老師都沒有這樣充足的時間條件。徐老師的團體課，一般是每次兩節課，共一個半小時，每週一次。每兩個月算一階段。每一階段結束均有一個學習演奏會，讓學生通過學習演奏會，展現和鞏固這一階段所學到的東西。

4. 教室佈置

徐老師特別重視教室佈置。不是要佈置得有多豪華、多漂亮，而是要製造出學習的氣氛和音樂的氣氛。他的方法其實很簡單，也很節省——四周牆壁掛上或貼上幾個中外大音樂家的畫像和語錄。這個方法很神奇。幾張畫像和語錄一掛、一貼，整個環境與氣氛就不一樣。1997年1月底，在寧波舉行的第二屆小提琴教師進修班上，筆者曾親身感受過徐老師這一他稱之為「優化環境」絕招的威力——原訂場地因暖氣不夠，臨時把旅店的一間小會議室改作教室。徐老師拿出他隨身帶著的幾幅音樂家畫像和語錄往牆上一貼，原本冷冷清清的會議室頓時便覺得有生氣、有熱氣、有音樂氣氛，像個音樂教室。

從寧波回到台灣，再看筆者原先不覺得有任何不妥的教室，就覺得氣氛不大對。細找原因，原來我們在牆上貼的，不是自己學生的演出相片，就是新班的招生辦法，學費若干之類，當然俗不可耐。於是，效法徐老師，把自己學生的相片換成大音樂家的畫像，把招生辦

法換成大音樂家、大教育家的語錄，氣氛才由俗變雅。

5. 隊形

在參觀徐老師的團體課之前，我本人的團體課都是分排站或坐。人數少的兩排，人數多的三排或四排，每排三至四名。看了徐老師的課後，才知道這不是理想的團體課隊形。因為這樣的隊形，老師不容易照顧到每一位學生。有時即使發現後排的學生有特別偏差，需要糾正，可是因為前排的阻隔，不方便走動，往往便不了了之，造成某些學生最基本姿勢問題的累積。徐老師最常用的隊形是U字形、或稱馬蹄形、缺口形。老師站在缺口，面向學生。如一共十位學生，便左右各三人，中間四人。這樣的隊形，好處是每位學生都「相等」、「同等」重要和得到照顧，老師隨時可以走到任何一位學生面前，糾正他姿勢上的偏差，或示意他起立、坐下、接奏。當然，隊形不是死的。有時，根據場合、場地、人數的不同或不同遊戲的需要，也可以偶而採用半圓形、圓形、斜線形等。不過，最基本的隊形，仍以U字形最為理想。

6. 家長位置

家長位置大體上有兩種坐法：一是各自坐在自己的小孩的旁邊或後面，這種坐法好處是可以隨時照顧、幫助自己的小孩子。如採取這種坐法，必須預先跟家長約法三章：第一、不可幫小孩子做拿琴、翻譜、裝肩墊等事。第二、不可責備小孩子。第三、老師向小孩子提問時，不得向小孩子提示或暗示答案。這種坐法和跟家長的約法三章，都是徐老師所採用的。另一種坐法是家長

統統在後面排排坐。在場地受某種限制時（如太小、太窄等），可以採用這種坐法。不過，如果學生年紀太小，仍以儘量採取前一種坐法爲佳。

7. 腳位圖的製作與使用方法

用一塊硬紙板或質地較厚的任何紙張，約一尺半寬、一尺長，讓小孩子平步站在上面，腳尖與肩齊，腳跟略往內收。用粗的色筆沿著小孩子的腳形畫兩隻腳印，在旁邊或後面寫上這位小朋友的名字，即成。在剛剛「成軍」時，用這樣一張「腳位圖」，讓小朋友站或坐，對課堂秩序有莫大好處。特別是對於坐不住或站不住的小孩子，腳位圖更有奇效。等到小孩子習慣了站有站相，坐有坐相後，上課時便用不著它。

「常識、常識」，只不過是平常、日常的知識、見識。可是，它往往很重要而又爲一般人所忽略。徐老師是極其用心又細心的人。他提供的這些「常識」，當可爲教團體課的老師節省很多自己摸索的時間，少走許多彎路。

第二節 招生

　　招生不是教學，可是它與教學的關係，就如同常識與絕招的關係一樣，對教學有著前提、基礎、保障的作用。要研究徐多沁老師的教學絕招，第一項要研究的，就是研究他如何招生。更準確地說，是研究他如何招到能成材的學琴幼苗和能為這些幼苗提供足夠陽光、水份、肥料的家長。

　　與鈴木教學法「來者不拒」、「多多益善」的普及性教學宗旨大不相同，徐多沁團體教學法的教學目標有二：「第一、學會演奏小提琴，達到通過十級考試的水平，同時，也具有較強的重奏、合奏的能力。第二、學會『做人』，學會『學習』。在學琴過程中學會文明禮貌、遵守紀律、尊敬師長、愛護同學、學習刻苦、善用腦筋。」（注1）這樣高的目標、標準，當然不是「任何兒童」、「任何家長」都能達得到；這樣高的目標、標準，環顧當今世界，能做到的音樂教育機構恐怕絕無僅有。不僅鈴木系統做不到，奧福系統做不到，連各頂尖的音樂學院、學校，也頂多只能做到前者而做不到後者。要保證能達到這樣高的目標、標準，當然必須慎重「選種」。對此，徐老師自有一套見解。他說：「農村為什麼要派最有經驗的老農選種育苗？為什麼都捨得花時間出力氣，在播種前將田地除草耕耘好多遍？秋收成果的好壞，一番心血希望，就看這個開端啊！」（注2）

　　比選種更複雜、更困難的是，不單止要考孩子、選孩子，更需考家長、選家長。「家長的態度和自身素質

的好壞，是兒童學習成功與否，存活率高低的關鍵問題。」（注3）「學琴成敗，關鍵在家長。」（注4）徐老師曾多次如是說。

由於多年耕耘，成果豐碩，口碑極佳，名聲遠播，徐老師有條件精挑細選學生與家長。這是一般老師都做不到的事。可是，有好的條件也必須懂得善用，才能發揮好作用。下面，我們就以一次招生為例，看看徐老師用什麼標準，什麼方法來篩選學生與家長。

那是1985年夏天，徐老師要招收一班十二人的母子班，孩子年齡一律三歲至四歲。告示一貼出，報名者竟多達一百二十七人。十二人挑一人，如何挑法？故事實在精彩，且容許筆者臨時「出」一下「格」，用與前後不統一的文體來寫。

一、微服查訪，察顏觀教

初試那天，上海音樂學院管弦系教學大樓人滿為患。兩個大人帶一個小孩子，有的是四個大人帶一個小孩子。候考在三樓，考場在四樓。考生十二人一組，共分十一組，每位小孩子身上都掛好編號牌。第一道考題，考母子關係。特別之處是，母與子均不知道有這麼一道考題存在。徐老師交待負責打分的助手（他向來招生均只負責出題、主考，從不打分）「微服查訪」，把考生分成「溺愛型」、「嚴厲型」、「民主型」三種。溺愛型打低分；嚴厲型打中等分；民主型打高分。凡抱孩子上樓的，一律打低分。根據多年的觀察與經驗，徐老師認為三歲小孩子的行為、表現，已足可反應出母子關係、家庭關係，「家教」情形。「溺愛型」的父母，一

般是文化水平低下，素質比較差。「嚴厲型」的父母大多數曾吃過苦，對孩子的期望高。「民主型」的父母大多數文化水平較高，素質優良。「選種」標準，當然是盡量選民主型或嚴厲型，不選溺愛型。

二、三類問答，初分高低

　　為了清楚地了解家長的心態和將來的投入程度、配合程度，徐老師精心設計一份充滿智慧的問卷，作為對家長的第二道初試考題。這份問卷是這樣設計的：

A、學琴的目的

1、讓孩子學琴是希望學到
　　　□專業水平
　　　□作為業餘愛好
2、讓孩子學琴是出於
　　　□興趣愛好
　　　□為比賽升學加分
3、讓孩子學琴是為了
　　　□提高全面素質
　　　□開發潛力
4、讓孩子學琴是
　　　□實現過去未實現的願望
　　　□小孩子自己喜歡

B、投時

1、你能始終陪孩子上課並記筆記嗎？
　　　是□
　　　否□
2、你能每天陪孩子有規律地練琴嗎？

是□

否□

3、你能經常陪孩子與別的孩子交流練琴與演奏嗎？

　　是□

　　否□

4、你能常陪孩子聽音樂會或觀摩文藝表演嗎？

　　是□

　　否□

C、投力

1、你能爲孩子學琴而自己也參加學琴嗎？

　　是□

　　否□

2、你能爲孩子學琴而自己也學習樂理知識嗎？

　　是□

　　否□

3、你能爲孩子而熟悉孩子正在學習的曲目甚至背譜嗎？

　　是□

　　否□

4、你能爲培養孩子而主動學習一些心理學及教育學嗎？

　　是□

　　否□

請寫上自己孩子的姓名 ＿＿＿＿＿＿，編號 ＿＿＿＿＿＿

請在交卷前認眞思考一次，複查答案無誤後，再簽上您

的姓名，作爲今後檢查的協約。謝謝。

簽名 ＿＿＿＿＿＿＿＿＿＿＿＿

不問可知，這份問卷的答案，以前者及「是」得高分，後者及「否」得低分。

說它充滿智慧，是因爲短短十二個只須打勾作答的問題，已清楚地了解到家長的心態。留「是」而汰「否」，又等於給了家長一次極好的教育和心理準備。萬一有家長將來做不到自己承諾的東西，也「執法」有據，有言在先，站住了一個「理」字，不至於引起太多麻煩、糾紛。

三、四個遊戲，初選幼苗

考小孩子的初試試題，最重要的一項是分辨左右。因考的是小孩子，不宜過於嚴肅，所以用遊戲方式。

1. 分辨左右。告訴小孩子，拿筷子的手是右手，拿弓的手是右手，請小孩子舉起右手。然後，告訴小孩子，端碗的手是左手，拿琴的手是左手，請舉起左手。

2. 實體辨別。用兩種方法。一種是老師分別舉右手、舉左手，抬右腳，抬左腳，讓小孩子說出左、右。另一種是老師說，小孩子做，看做得對不對。

3. 左右同向或反向動作。老師發口令，小孩子做動作。口令有：用右手摸右耳，用右手摸左耳，用左手摸左耳，用左手摸右耳，舉左手左腿，舉右手抬右腿，舉右手抬左腿，舉左手抬右腿，等等。

4. 短歌教學。可用一兩句簡單的民歌或兒歌，教小孩子唱，口唱手拍節奏，看小孩子的學習情形與敏感度。

通過這幾個遊戲，徐老師最注意的小孩子幾個方面條件——1. 腦筋反應的快慢；2. 聽覺靈敏度；3. 唱歌的感覺；4. 眼神是否活潑、有光；5. 手的寬窄大小，都大

體上能作出正確的判斷。「選錯種」的機率大大減低。

　　以上是初試。淘汰了九十一人。

　　以下是複試。剩下三十六人參加。

四、筆記能力、重要考量

　　複試分成兩輪。第一輪考核家長記筆記的能力。在家長事先不知道的情形下，徐老師教家長和孩子做幾套徒手拉琴的動作，並對這幾套「徒手操」之目的、意義，練習要求等作一番講解。教完講解完後，發給每位家長一張紙一支筆，請他們在十分鐘之內，把老師的講課內容，要點記下來，準時交卷。

　　此是「一石二鳥」之計。在徐老師教徒手操時，他的助手同時觀察小孩子的學習情況，包括專注度、模仿能力等，並給小孩子打分。從家長的筆記中，可以看出其文化程度，記筆記能力，以至整理，歸納問題的能力等。

五、現學現教，見真功夫

　　最後一輪，是考核家長輔導小孩子的能力。方法是：孩子坐下，看徐老師教媽媽學習一首《你問我答》的徒手操拉琴曲。教幾遍後，媽媽一學會，馬上當老師，把剛剛所學的這一曲，轉教給自己的小孩子。

　　這當然又是「一石二鳥」之計，既看出了家長的素質、能力，也能看出孩子的素質、潛力。這裡頭，不單是智力、學習能力，更有母子關係、合作關係。

　　複試之後，本來只準備留十二人，後來徐老師心一軟，決定多開一班，留下二十四人。另外落榜的十二位考生的家長，堅決要求讓孩子學琴，鬧到學校去。學校

找俞麗拿老師談，後來俞老師接受了這十二名學生。為區別於徐老師的「母子班」，俞老師把這班叫做「父子班」。

數年之後，徐老師這批精挑細選的幼苗出了不少人才。其中王之炅、黃漪璐、沙歐考上上海音樂學院附小。多數孩子考進上海市的重點中學。南模中學交響樂團第一小提琴首席盧彥皓，第二小提琴首席范曉筠，中提琴首席王鶴鳴，全是母子班學生。

寫到這裡，插進一個動人的小故事：

今年四月初（筆者寫到這裡是1998年4月28日），現在在上海音樂學院附中念初中三年級，後來拜在俞麗拿老師門下的王之炅小朋友，在上海舉行了出國比賽（英國曼紐因小提琴賽）前的熱身音樂會。徐老師率母子班的全體學生與家長前往觀賞、捧場。演出結束時，俞麗拿老師收到兩束鮮花。她堅持要把其中一束轉送給徐老師。她笑對徐老師說：「這個榮譽，一半是你的，一半是我的。」四月中旬，筆者跟徐老師通長途電話時，他興奮地告訴我，說剛剛接到王之炅的家長來電，王之炅獲得本屆比賽少年組第一名。曼紐因先生還說，本屆比賽水準比以往歷屆都高。聽到這個好消息，我為徐老師高興之餘，對團體教學這一雖然艱難，但卻充滿生命力，充滿美好前景的教學方式更具信心。

如此獨特的招生選才方法，恐怕在中外教育史上都不多見。考試的同時，其實已經在進行團體課的教育與演練。無論是小孩子或家長，經過初試、複試，都獲得如下進步：

1. 熟悉了上團體課的隊形。

2. 學會了分辨左右，適應了站在「腳位圖」之內。

3. 學會了三句團體課的禮貌用語 ——「老師好」、「謝謝老師」、「老師再見」。

4. 家長明確了要陪上課，要記筆記。

5. 家長明確了要陪練琴，要自己先學會。

6. 家長簽署了要「投時投力」的協約。日後如有違承諾，會被取消上課資格。

這樣的招生考試，無異是上團體課的最好的預習，洗腦，學前教育。入選固然歡喜，落選亦大有收益，眞是功德無量，絕頂高明！

注1：這兩條教學宗旨。見於「馬思聰小提琴實驗分校，第一次家長代表會紀要」。該家長代表會在1998年1月3日於上海召開。

注2：這段話選自徐多沁老師的〈兒童小提琴集體課教學方法漫談〉一文的「重視起步教學」一節。原文刊載於第五期《信息簡報》。該刊物由大陸「全國少兒小提琴教育聯誼會」出版，每期分別由各省分會負責編輯、出刊，爲一有相當高水準的學術性刊物。

注3：這段話選錄自徐老師1998年4月12日致筆者的信。

注4：這句話，選自1997年1月25～31日，於寧波舉行的「第二屆小提琴教師進修班」上，徐多沁老師的講課記錄。

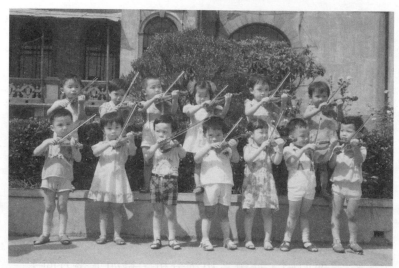

圖 9：1985年夏，徐老師精選良種，開設了兩個「母子班」。圖中的王之炅、黃漪璐、沙歐等在團體班學了六、七年後，考上了上海音樂學院附小。

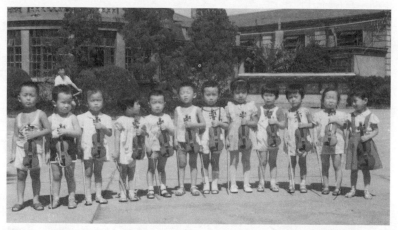

圖10：當年的「小蘿蔔頭」，如今均已成材。其中范曉筠、王鶴鳴、吳彥皓三人，後來任南模交響樂團一提、二提、中提首席。

第三節　母子同步學琴

　　在上一節〈招生〉中，我們知道，徐多沁老師招的是「母子班」，初試時已很明確讓家長知道，「爲孩子學琴而自己也參加學琴」。這與鈴木教學法的「先教媽媽」、「在母親學會拉奏一曲之前，孩子都不去拉琴」（注1），顯然是異曲同工，英雄所見所做略同。

　　徐先生和鈴木先生一致力於培養專業水準的小提琴人才，一致力於廣泛普及小提琴文化，照理說是南轅北轍，兩個極端，爲什麼卻在「媽媽也要同時學琴」這一點上，完全一致，不約而同呢？

　　最重要原因，據筆者粗淺分析，是如下幾方面：

一、小提琴實在太難，而它的起步學習又是如此重要，錯不得，偏差不得。年齡只有三歲的小朋友，如果沒有家長（通常是媽媽）的正確輔導，根本不可能在入門階段就「走對路」。

二、只陪上課而自己沒有親身學琴拉琴的家長，無法勝任「老師的助教」這個重要職責。不會拉琴的家長，去輔導小孩子練琴，往往不是缺少耐心、理解，就是很容易「差之毫厘，謬以千里」。缺少耐心與理解的父母，還常常要面臨一種困境——小孩子一不高興，就以「你拉給我看看」來頂撞父母，父母除了慪一口悶氣之外，一點辦法也沒有。

三、身教重於言教。媽媽會拉琴，在拉琴，小孩子便自然而然會產生好奇心，也想去拉琴。這種「身教」的功能，是任何言教都無法相比，無法替代的。

筆者自己的團體課，由於初期不知道「家長同時學琴」有那麼重要，沒有堅持實行這一條，吃盡了苦頭，造成了老師教得辛苦，家長輔導得辛苦，孩子學得辛苦的「三苦」局面。後來，研究鈴木教學法之後，開始實行「家長不願學琴的學生一律不收」，結果，教學效果好了不知多少倍，家長之中也開始湧現出甚有教學潛力的人才。

　　一位徐老師的學生家長談到「母子同步學習」的情形與好處時說：「開始學琴時，孩子小，徐老師總是讓我們先學會，他再教孩子。這不僅對孩子有益，也讓大人體會到學琴的艱難辛苦，不會盲目無理要求孩子練多長的時間，而能多一點注意輔導孩子的方法。」（注2）

　　徐老師談到他培養小提琴團體課老師的幾種途徑時，告訴筆者，最成功的一條途徑，居然是「從學生家長中磨練出合格教師」。他說：「一個集體班級十多位學生，就有十多位家長。她們從孩子三、四歲起學琴、陪練。孩子學了七、八年，她們也陪了七、八年。其中必有教學潛質特別好的人。她們一般具有以下共同特徵：1.對音樂真的喜歡、熱愛、有興趣。2.常常問問題。3.喜歡閱讀專業音樂書籍。4.常帶孩子去聽音樂會，去找別的家長了解和交流如何陪孩子練琴。

　　每當我發現這樣的家長（多數是以前從未拉過琴的），便會：1.建議她們買一把成人的練習琴，跟著孩子的進度學琴、練琴。2.提升她們擔任家長代表，讓其有多些機會接觸老師。3.指定一些樂理與教學書籍，要她們閱讀。4.把各班這類家長集中起來，進行短期訓

練。5. 開新班時，要她們從頭聽課，並大膽使用她們擔任輔導課老師。這與她們以前陪自己孩子上課不一樣。現在的目的很明確，是要作為教師而從頭學習教學法。6. 最後，讓她們正式開課，教起步與初級班。一般來說，她們都有能力勝任集體課的教學工作，而且她們的孩子學琴都學得特別好，不少人的孩子走上專業道路。由學生家長而培訓成為集體課教師的，我這兒總計有十二人。」（注3）

這樣看來，「母子同步學琴」，又是一石二鳥。一鳥是保證孩子學得順利、成功。另一鳥是能培養出教團體課的老師人才。高招！

注1：見本書〈鈴木教學法〉一章之「先教媽媽」一小節。
注2：摘錄自1998年4月20日，徐多沁老師與他的幾位家長代表討論本章第一節的「座談記要」。
注3：摘錄自徐老師1998年3月6日致筆者的信。該信應筆者要求，專門談師資培訓方面情形。

第四節　循序施教

　　徐多沁老師在不同場合，不同文章、書信之中，多次強調「循序施教」的重要性。究竟什麼是循序施教？什麼是不循序施教？為何在團體教學中特別要強調循序施教？作為團體課老師，要如何「練功」，才能練出循序施教的本事？這是本小節所要探討的問題。

　　在前文「豐富的理論建樹」一小節，曾摘錄過徐老師一段話：「我歷來主張『循序施教』——教師對技術與音樂兩方面階梯，必須成竹在胸。起步、初級、中級、高級，每一級要教那些東西。如何教，學生會出現什麼問題，如何解決，統統要成竹在胸，不能亂、不能漏，不能主次顛倒，不能抓了次放了主。」

　　在另一封給筆者的信中，徐老師寫道：「大課一定要堅持『循序施教』，防止急躁與急於求成，要按部就班，穩穩當當，一步一個腳印，防止跳級與急於升等。要以提高實際能力為目標，不為表面進度所迷惑。不能遷就家長攀高比快心理。」（注1）徐老師還說道：「三山五岳，條條道路通山頂。唯華山只有一條路上山，在上山的起步處，豎有兩塊石碑，上面刻著八個醒目的大字——『腳踏實地』、『步步留神』——實則是『循序前進』。」（注2）

　　綜合徐老師這幾段話，「循序施教」應該包含兩層意思：第一層意思是教師對學琴之序——即順序、次序、程序、階梯等，有清楚的了解。第二層意思是在實際教學中，要嚴格按照次序來，不能興之所至，想教什

麼就教什麼，更不能小學沒念完就急著去念高中。

　　講道理，似乎很簡單，沒有人不懂這樣簡單的道理，也沒有人會公然反對這樣的道理。可是，在實際教學中，筆者常常見到的是相反的情形：一些在演奏上造詣已相當高的老師，教最初級的學生，不知道要先教什麼，後教什麼，以致學生學了兩三年後，連握弓、夾琴都還有問題；有的學生已在「啃」大協奏曲了，可是卻連最基本的頓弓、帶附點的連頓弓都不會拉。這種情形之普遍、嚴重，遠遠超出一般人的想像。不言而喻，老師不知道應先教什麼，後教什麼，就是不知教琴學琴之「序」。學生小學數學不及格，就要去念中學的代數、幾何，那是老師的教學不按次序。不知有多少本來是可造之材，因為老師不懂循序施教或沒有實行循序施教而被誤掉、毀掉，變成了造不出之材！

　　在個別課教學中，不循序施教所造成的負面後果，畢竟局限在個別學生，影響面不那麼廣，要補救也不是那麼困難。在團體教學中，由於老師的對、錯、好、壞所影響的不是一個人，而是一群人，不循序施教的惡果就嚴重得多。從長遠來說，它必然影響到教學品質和學生的表現。從眼前來說，一位對教學程序胸無成竹的老師，就像一位對打仗毫無概念的指揮官，他帶的兵一定紀律鬆弛，鬥志渙散，打敗仗的機率高而打勝仗的機率低。筆者曾觀察過多位初學團體教學的科班出身老師上課，由於對要「教什麼」和「如何教」胸無成竹，所以上場不久，學生就開始精神分散、不守紀律，時間耗去不少，但不知教了些什麼。當然，這裡面不排除有一些

其他因素在起作用。例如說話語氣與節奏過於平淡呆板，不會帶小孩玩遊戲，不會製造快樂的氣氛，只會一次又一次叫小朋友「再拉一遍」等。但最主要的原因，還是在於「心中無數」、「胸無成竹」。可以預料，此種狀況如不迅速改善，不要說教學品質免談，就連小朋友和家長要不要繼續學下去，都成問題。

沒有什麼人是生下來便具有才能。連孔夫子也是「學而知之」。據徐老師告訴筆者，他也是在吃過不少失敗的苦頭之後，發奮研究中西各大音樂學院的小提琴教學大綱，徹底弄清楚了各級小提琴程度的教學程序，才有後來的反敗為勝。這樣的勝，來之多麼不易啊！

從宏觀到微觀，據筆者的學習、研究心得，「循序施教」這個大課題可以大略劃分為三部份。

第一部份，弄清楚初級、中級、高級的小提琴演奏程度，各自包含那些樂曲、練習曲、音階。這是有形的、表面的，比較容易弄清楚的。無形的、內在的，比較不容易弄清楚的，是每一級所包含的主要技巧是什麼？各自有什麼特點、難點？為什麼要這樣來劃分程度？徐老師所講到的「研究中西各大音樂學院的小提琴教學大綱」，思考為什麼人家的教學大綱這樣訂，將可以幫助我們從宏觀上、整體上掌握學琴大階段之「序」。

第二部份，以初級為例，教一位或一群從零開始的「白丁」學生，要從何處入手？要經過那些一級一級的階梯，學會那些必須學會的東西，才算達到初級程度？那一級一級的階梯，每一級有那些內容？那些特點？怎麼樣教，學生學起來才又容易又有興趣？這是需要費心

思考，反覆實驗、摸索才有可能弄懂弄通的。全世界的音樂學校，大都只教學生演奏，而不教學生教學。極少數有開設「教學法」課程的學校，其課程所能提供的，都是大原理而已。很深入、細緻的教學必備本領，大體上是沒有老師教，沒有書本寫，全靠自己去用心摸索。這方面，編寫階段性的教案，是一種很有效的訓練方法。一邊編教案，一邊便不得不思考問題——目標是什麼？如何達到？編出來的教案，在實際應用時不一定行得通。於是，要修改。如有老師、同道朋友一起討論、切磋，當然效果更好。編過幾次，修改過幾次教案後，自然外行變內行，無序變有序，胸無成竹變胸有成竹。第三部份，是微觀的，一個一個具體問題的解決程序。比如，學生握弓握不好，用什麼樣的方法、步驟，去幫他把弓握好？學生從不會抖音到學會抖音，要怎麼教？經過那一些過程？需要大約多長的時間？或者是一首曲子，學生從不會拉，怎麼樣教到他會拉，拉對，拉得像樣？這也是「有序」之重要一環。不過，這一部份，更多是屬於後面幾個小節要討論的範籌，這裡就不作太多討論。

注1：摘錄自徐多沁老師1998年2月11日致筆者的信。

注2：摘錄自徐老師1997年11月17日致筆者的信。

第五節　　先讀後拉

第一次看到「先讀後拉」幾個字，還是最近的事情。當時的直覺反應是：有沒有把「先唱後拉」誤寫成了「先讀後拉」？及至細細讀了徐多沁老師寄來的有關資料，再聯想到自己在小提琴教學中曾遇到過的難題，然後試用了一下徐老師這一教學奇招，才豁然明白其中之妙處、好處。

每一位教過小提琴的人，都一定體會到小提琴教學之難。基本姿勢、基本動作、音準、音色、各種方法、快速時的左右手配合等等，無一不難。對初學者來說，最難教難學的，莫過於把音按對、按準。不久之前，筆者受好朋友之託接手教了一個雖然在念音樂班，可是拉起琴來卻不管調號對不對，也弄不清楚全音半音關係的新學生。用盡所有辦法，都沒有效果。這些辦法，包括獎、罰、稱讚、罵、揍、慢練、很慢練等。無可奈何，只好承認自己失敗、無能，請他的家長另覓老師。正巧，這時看到了徐老師這招「先讀後拉」法。於是，試在這位學生身上使用。居然一招便奏效。短短幾週時間，這位學生在拉對音（主要是升降記號和全音半音的音準）方面有了大幅度進步。這位學生的媽媽看見兒子有進步，很高興。當她知道我的「新招」是跟上海的徐多沁老師學來之後，連說：「這位徐老師很厲害啊！居然想得出這樣奇怪的方法！」

所謂「先讀」，就是大聲讀出音名、指法，全音或半音的手指位置，須要特別注意的技術要點等。所謂

「後拉」，就是在一邊「讀」的時候，一邊已把該準備的都準備好，該做對的都做對，然後才開始拉。

以第一把位第一個八度的G大調音階爲例：

1. 讀「G空弦，So。」唱「So」，用下弓全弓拉So音。

2. 讀「1指 La。全音，分開。」唱「La」，用下弓全弓拉 La。（以下每弓皆下弓，或每弓皆上弓，以防止迫不急待，未讀完、唱準就拉下一音）。

3. 讀「2指 Si，全音，分開，1 指保留。」唱「Si」，拉 Si音。

4. 讀「3指 Do，半音，靠近 2指。1、2指保留。」唱「Do」，拉 Do音。

5. 讀「1、2、3 指保留，D 空弦，Re」唱「Re」，拉 Re音。

6. 讀「保留 2、3指，1 指 Mi，全音。」唱「Mi」。拉 Mi音。Mi音拉響後，輕輕抬起 2、3指。

7. 讀「2 指升 Fa，全音，分開，一指保留。」唱「升Fa」，拉升Fa音。

8. 讀「3 指 So，半音，靠近 2指。1、2 指保留」唱「So」，拉 So音。

9. 讀「4 指 La，全音，分開，1、2、3 指保留。」唱「La」，拉 La音。

10. 讀「抬高 4 指 3指 So。」唱「So」，拉So音。

11. 讀「抬高 3指 2指升Fa。」唱「升Fa」，拉升Fa音。

12. 讀「抬高 2指 1指 Mi，同時按好Si、Do、Re。」

唱「Mi」，拉Mi音。

 13. 讀「1 指保留 4 指Re。」唱「Re」，拉Re音。

 14. 讀「抬高 4 指 3指Do。」唱「Do」，拉Do音。

 15. 讀「抬高 3 指 2指 Si。1 指從 Mi 移到 La。」唱「Si」，唱Si音。

 16. 讀「抬高 2 指 1 指La。」唱「La」，拉La音。

 17. 讀「抬高 1 指空弦So。」唱「So」，拉So音。

 以上「讀」的口訣，並非全部都是徐老師的「原版」，有一部份為筆者所加。中間「唱」，這一關，也是筆者針對不少學生唱不準音而設。有些「口訣」，應視學生情形而增、減、改。比如，對沒有保留手指習慣的學生，就應加上保留的口訣。如學生已有良好的保留手指習慣，就可以把它省略。凡有升降記號的音，一定要堅持甚至強迫學生把「升」或「降」字讀出，唱出。如在其它把位的音，則應同時把在「第幾把位」也先讀出。

 這一招的最大好處，是「迫使孩子腦袋想在前，耳朵聽在前，手指按在前。它看起來很慢，實際上是最扎實、最有效果、最快的方法。」（注1）好幾位徐老師的家長都說：「這個方法對我們的孩子養成良好的學習習慣和演奏習慣，起了重要作用。」（注2）正是這幾位家長，看了我本章目錄初稿中沒有寫到這一招的內容，便請徐老師向我轉達：「請黃先生務必鄭重考慮，把『先讀後拉』寫進去。這一招太重要了。」（注3）筆者過去教的學生，多數有同時學鋼琴、學樂理、學視唱聽寫，「找音」不是大問題。所以筆者過去對「先讀」的重要性不大能理解。後來開始教團體班，發現團體班學生一

般都是只學小提琴，沒有鋼琴和樂理基礎，「找對音」，「先找音」，對多數學生都是第一大難題，才明白此招是徐老師專為團體教學而創，貌似極笨，實則聰明絕頂；表面上是一招，實際上暗藏多招；看來平淡無奇，實則博大精深而威力極大。有志於改善團體課教學品質者，對此招千萬不可等閒視之，輕易放過。

注1：摘錄自1998年4月20日，徐老師與他的幾位學生家長代表討論本章第一節的「座談記要」。

注2：出處同上。

注3：出處同上。

第六節　動作程式化、軍事化、口令化

　　管一個人，帶一個人，教一個人，用什麼樣的方式、方法都可以。

　　管一群人，帶一群人，教一群人，則非用程式化、軍事化、口令化的方式、方法不可。

　　一對一的教學，可以耐心說理，可以反複示範模仿，可以用啓發式的以問代答，可以教教、停停、說說、想想，可以甲方法行不通試乙方法，乙方法行不通試丙方法，可以在學生演奏時一邊閉目養神，一邊考慮下一步教什麼，怎麼教，可以在交待學生練習某一個難點後，到教室外走一圈再回來「驗收成果」…。

　　團體教學，則以上「可以」都變成「不可以」。因爲那樣會造成課堂秩序的混亂失控。一旦秩序混亂失控，則教師有天大本事也無從發揮，有多大名氣也「鎮」不住場，演奏得多好也全然無用。

　　所以，徐多沁老師在總結他的教學經驗時，第一條就說：「良好的教學秩序是上好集體課的重要基礎」。（注1）在談到團體教學的心得時，多次提出，必須「動作軍事化」（注2），「動作程式化」（注3）。

　　徐老師曾列舉了兩位相當優秀的同行名師面對團體課束手無策，不得不放棄的實例，來說明這個道理。一位ＸＸＸ先生，由於無法對付一群孩子，想了個「絕招」——上大課時把已經畢業參加工作的老學生叫來好多位，讓他們在上課時一人負責管教一、二位小孩子，他自己則在教室內來回巡視。另一位ＸＸＸ先生，直言不

諱地對徐老師說，一到上大課的前一天，頭就開始痛，怕上第二天的課。最後，乾脆拜託徐老師代上他的大課。徐老師對這兩位名師的人品和教學成就都相當推崇。舉此例，毫無不敬之意，只是用以說明團體教學之難。

這兩個實例，與筆者五年前（1993）的一段親身經歷十分相似。當時，筆者自己在台南試開的團體班教學成果相當好，便萌生進一步推廣之心。剛好，台北有位對幼兒音樂教育甚有研究的吳玉霞老師，建議筆者把這套教材教法搬到台北去開班，她願意負責所有的招生與行政事務。於是，我找了一位剛剛從國外回來，在國內某大學音樂系任教的 XXX 老師，問他願不願意用我的教材和方法來帶這個班。他很高興地一口答應下來，並保證一定教得好，不會「砸」掉我的「鍋」。於是，我把教材向他略為解釋了一番，並把教團體班的最重要注意事項作了個簡單交待，便放心地讓他帶這個班。一個月後，我從台南跑到台北，觀看他的上課情形，一看，他完全就像徐多沁老師所說的，「在教團體課時是以一石一鳥的辦法對付十鳥，結果還有九頭鳥在亂飛亂叫。」目睹他顧了一個小孩子，其他小孩子有的在一旁打鬧，有的在地上打滾之奇景，我問他，願不願「學」團體教學法。如果願意，我每週飛一趟台北，另開一個從零開始的新班，請他當一段時間旁聽生。大概他遠遠低估了教團體課的難度，又放不下成名演奏家的身段，便說太忙，抽不出時間。我跟吳老師商量了一下之後，當場決定，把那個班解散掉，凡願意上個別課的學生，都鼓勵他們跟這位老師改上個別課。那是我第一次嘗試到團體

教學「難」的滋味，印象極深。這位老師演奏和個別教學都相當優秀，我後來曾推薦過多位學生轉去跟他學，反應均甚佳。

從以上例子中，當可明白，徐老師一再感嘆「團體教學難，難於登蜀道」，實非親歷其境者，不易真正體會得出來。

那麼，有沒有方法可以做到「一石十鳥」，秩序井然呢？有的。那就是向軍隊的指揮官學習，把動作口令化、軍事化、程式化，一個口令發出，所有的人統一動作。

下面是徐老師如何教持琴與右手撥弦，如何教把全弓運直的兩個實例。

一、教持琴

口令1：「右手舉琴，琴弦對面孔。」即用右手拿住琴的右側面，左手不碰琴，高舉在面孔上前方。

口令2：「插、貼、勾。」即右手把琴插進左肩鎖骨與下顎之間，琴尾側板貼住脖子，頭向左稍側、點頭，用左下顎把琴勾住。

口令3：「左臂甩三下，托琴，放右手。」即左臂藉甩動幾下來消除過份緊張，或聳肩，然後抬起，托琴，放好準備按弦的姿勢。這時，右手放下。

口令4：「不許動。」即把右手抬起來，做一個「手槍」的姿勢。這個姿勢是食指前伸，拇指上翹，其餘手指握拳。

口令5：「大拇指頂住指板右角。」

口令6：「食指搭在A弦上。」

這時，可以重做一遍或幾遍，然後開始練習撥奏Ａ弦上的歌。如果不接撥奏，則做完口令3後，也可以接做其他動作，如握弓等。

二、教把全弓運直

口令「預備」。學生左手拿一個空火柴盒的外殼或類似之物，右手持弓，把弓尖穿入其中，雙手舉到面孔前方，儘量靠近，成在弓根運弓狀態。

口令1：「大臂右退，退。」弓根從火柴盒外殼中退至弓中的位置。

口令2：「小臂前伸，伸。」弓從弓中運行到弓尖。注意左手不可隨著弓移動，才能迫使運弓軌道非直不可。

口令3：「小臂左轉，轉。」弓從弓尖回到弓中。

口令4：「大臂左進，進。」弓從弓中推到弓根。

第二次重做這組動作時，口令提示可以壓縮精簡爲「大臂退、小臂伸、小臂轉、大臂進」。

第三次做時，可以精簡爲「後退、前伸、回轉、前進。」

第四次做時，口令只要「退、伸、轉、進」四個字即可。

從這兩例子中，我們不難明白，什麼叫做動作程式化、軍事化、口令化。

每一位團體課老師，都必須自行設計每一個小提琴技巧動作的口令與程式，而且要把它們背熟，演練熟，才能在上課時有如帶兵操練，帶兵打仗，軍令一出，所有戰士都聽從號令，動作統一，隊列整齊，操練好看，打仗常勝。

徐老師提供的實例，可作為範本、借鑑，而不一定要百分一百照搬。一代國畫大師齊白石先生有句名言，叫做「學我者生，像我者死」。由於每位老師的背景、性格、習慣都不一樣，所以，不妨把齊白石先生的名言改為「學徐多沁者生，像徐多沁者死。」

　　以教持琴為例，筆者自己設計的程式與口令就跟徐老師不一樣。茲把它錄於此，供同行朋友參考：

　　口令「預備」：左手握琴頸，面板向外。前臂水平、貼身。

口令1：「琴要放夠高」。把琴放在左肩，琴頭對左前方。注意肩墊的位置勿太低，琴頭勿太低。

口令2：「脖子貼得牢」。琴身與脖子貼住。

口令3：「向左點個頭」。鼻尖對準琴頭，輕輕點個頭，把琴夾住。

口令4：「雙手胸前抱」。這時，可以數數字，可以讓學生用左手互相握手，可以左右轉動身體，可以走幾步，可以雙手前後左右甩動幾下。

　　要有好的上課秩序，不靠凶惡，不靠大聲，要靠一切胸有成竹和精心、細心設計的動作程式與口令。出口令時，語氣要肯定，要有令學生不能抗拒的威嚴。看徐老師上課，他的口令不單止設計得合理、週到、清楚、明白，而且他出口令又有威嚴又快，快到我們這些旁觀者腦袋反應不過來，常常還在想這個口令是怎麼回事，他和他的學生已經進入下一個口令及程式與動作了。在他的課堂上，每一個學生都無法不全神貫注聽口令，做動作，唯恐落在他人之後，完全沒有機會「亂飛亂叫」、

「秩序」根本不是個問題。學生受慣了這樣高速度、高難度、高專注度的訓練,難怪個個優秀,考重點學校,錄取率達百分之一百。觀摩他的上課,真是一大享受、一大挑戰、一大學習!

注1:這句話摘錄自徐老師1998年3月9日致筆者的信。該信重點是「上課語錄」。

注2:出處同上。

注3:出處見徐多沁老師的〈兒童小提琴集體課教學方法漫談之二〉一文。原載於第五期《信息簡報》。

第七節　用語口訣化

　　用語口訣化，與動作程式化、軍事化、口令化有關聯，但又不完全是一回事。有些口令，本身就是口訣，有些則不是。有些口訣，可以當口令來使用，有些則不能。

　　理想的口訣特點有三：一是短小順口，易講易記。二是高度概括，點到要害。三是通俗形象，不宜艱深。說到口訣，徐多沁老師特別推崇《三字經》和《百家姓》，說：「《三字經》和《百家姓》是我國文化歷史上著名的啓蒙教材。我小時候讀私塾學過，時隔四、五十年，卻至今還留有難忘印象，深刻記憶，和所有受過這類啓蒙教材熏陶的上了年紀的人一樣，至今尚能背誦一部份。很重要的原因是：它們是口訣式課文，讀來琅琅上口，言語通俗易懂，易學易背，是非常適宜兒童使用的啓蒙教材。」（注1）

　　茲列舉一些徐老師所編用的教琴口訣，並略加解釋。

　　弓尖運弓 ——「食指貼、小臂轉、放臂力、聲音響。」（注2）

　　「食指貼」意思是食指要緊貼弓桿。這與弓根運弓的「食指翹」正好是相反的要求。「小臂轉」意思是整個前臂向左扭轉，以利於把更多的力傳到弓上。「放臂力」意思是把手臂本身的自然重量放到弓上，而不是用人爲的力量去壓弓。「聲音響」既是要求，也是結果。因爲弓尖部份最常出現的毛病是聲音虛掉、弱掉。強調「響」，則自然引領學生避開了虛、弱之病。

弓根運弓 ──「**小指圓、小指壓、食指翹、聲音輕。**」

「小指圓」，是針對不少學生小指過於僵直，影響右手的柔、韌、鬆而提出的要求。「小指壓」，意思是小指要在弓桿上加力，以抵消弓桿本身過重的重量。注意要把小指尖放在弓桿的內側而不要放在正上面，以避免滑落。「食指翹」，意思是食指從彎曲，環抱弓桿的姿勢，慢慢向上翹起，以至食指略離弓桿。「聲音輕」，則是針對弓根時最常出現的毛病是聲音過重過粗而提出的。它既是要求，也是做到前面三項要求之後，必然出現的結果。

筆者本人從徐老師這十二字的「弓根運弓」口訣中得益極大。弓根換弓時痕跡過重，是筆者多年來沒有解決的最大運弓難題。原因何在？怎樣才能解決？思索多年，廣求名師，也得不到答案。遇到徐老師，他坦誠告訴我他的祕訣、口訣，並直言指出我的「武功」之中，這是個最要命的破綻，非彌補不可。結果，因得徐老師之指點，我幾乎沒有費什麼力氣，就解決了多年的難題，拉出了沒有痕跡的弓根換弓。

全弓運弓 ──「**弓放弦、手放弓。臂平、肩鬆。**」

一般拉小提琴的人，最常見的右手毛病是用五隻手指一起「抓」弓。這一「抓」，每一隻手指都在用力，整個手臂非僵硬掉不可。徐老師用此簡單明瞭的口訣，告訴學生是把手的力量放在弓上，而不是用手去抓弓，幫助學生體會正確的用力方法與運弓的「感覺」。絕啊！「臂平、肩鬆」，四個字，就把運弓時要注意的外形與內

在感覺都點了出來。「臂平」，是手臂與弓捍成水平高度。「肩鬆」，是進一步強調「要靠手臂的自身重量『拖』出聲音」。那麼複雜的發音方法，筆者要花整整一章篇幅，才談得完。徐老師用十個字的口訣，就交待清楚了。真是非凡的功力。

頓弓弓法 ——「放臂力、突然快、放鬆停。」

此口訣可壓縮為「放力、走快、鬆掉」。最後，再壓縮為「放、快、鬆。」

筆者自己為頓弓弓法編的口訣是「壓、衝、停」三個字。平心而論，在精煉與文字的精確度上，筆者的口訣有勝於徐老師的口訣之處。可是，在引導學生拉此弓法的實用效果上，徐老師的口訣更為科學，更加不容易引起學生誤會或造成偏差。第一層意思，筆者用「壓」，有可能誤導學生用人為的壓力而不是用手臂的自然重量放在弓上。第二層意思，彼此意思相近，無分軒輊。第三層意思，單是一個「停」字，有可能是放鬆的停，也有可能是緊張的停。明確是「放鬆停」，則等於是讓學生知道，停的時候手必須放鬆，不能緊張。

從頓弓弓法的口訣中，可見徐老師的用心之細密，周密、嚴密。

左手放鬆 ——「手肘搖三搖，拇指移三移」。

這是徐老師常常讓學生做的左手動作。目的是幫助學生放鬆整個左手。眾所週知，小提琴的左手姿勢在所有樂器中是最反自然、最容易引發職業病，最容易造成肌肉與神經、筋骨受傷害的。手肘常常搖三搖，大有利於解除左手肩臂部的過份緊張，降低受傷害的機率。拇

指常常移三移，則可以同時減去左拇指抓琴頸和手指按弦的過多用力，讓所的手指及手掌保持鬆、軟，有彈性。如果這兩句口訣廣泛被小提琴老師所知所用，相信會造福學生不淺。起碼，由於左手過份緊張所造成的職業病，一定會大大減少。

　　編口訣，對團體課老師是非常好的訓練。它比編教案還要難。難之所在，一是對小提琴各種技巧，各種問題要有深透了解。二是對什麼重要，什麼不重要必須經過一番深思熟慮，或是有很強的直覺能力。三是要有相當好的文學修養，能用最少的字表達最多的意思，並表達得準確、易懂、形象。

　　以上所列舉的幾個口訣，只是徐老師所編所用的大量口訣中的極小部份。凡有志於團體教學的老師，都不妨以徐老師這些口訣為範本，自己試編口訣。試編過之後，不管教個別課或團體課，教學能力都一定會大大提高一步。等到腦子裡裝滿了各種各樣專門技巧的口訣，團體課就不會那麼難教了。

注1：見〈兒童小提琴集體課教學方法漫談之二〉。原載於《信息簡報》第五期。

注2：本小節之各口訣，散見於徐老師的文章、信函及講課之中。恕無法一一註明出處。

第八節　上課輪奏化

　　筆者所見過的小提琴團體教學，通常有兩種重大偏差。一種是用教個別課的方式來教團體課，老師照顧了一個學生，其他學生放牛吃草。科班出身的老師最易犯這種毛病。另一種是從頭到尾大齊奏，完全顧不到每一位學生的個別差異，也聽不到每一位學生的音準、音質有什麼問題。非科班出身或專業素養不足的老師較易犯這種毛病。不言而喻，前者一定沒有課堂秩序，沒有效率，沒有團隊的向心力，自然也不可能維持長久；後者一定沒有教學品質保證，多半只能教出一群「南郭先生」──一起奏可以「混」，單獨奏不能聽，因為平時就缺乏單獨演奏，嚴格要求音準、音質的訓練。

　　徐多沁老師是用什麼方法來解決這個難題的呢？

　　首先，他強調：「集體課不能經常集體拉奏。」（注1）為什麼呢？他解釋道：「人的耳朵聽辨能力是有限的。師生雙方很難在一片琴聲中分辨出每一個學生細微的音準、節奏、發音偏差。遍遍是集體拉奏，除非師生耳朵都優異非凡，否則便難有品質可言。」（注2）怎麼辦呢？他的方法是「上課輪奏化」。

　　怎麼個輪奏法呢？徐老師的絕招是「一個人在拉奏，其他學生無聲走指法。」（注3）

　　以音階教學為例。第一位學生回課拉音階，第二、第三位學生便拉琶音。其他沒有輪到的學生，個個都左手在琴上無聲地走指，以便隨時被叫到，能馬上接著拉。等到檢查雙音音階時，可能是第四位學生拉三度，

第五位學生拉六度，第六位學生拉八度，第七位學生拉十度。沒有輪到拉的學生也是個個在無聲走指，沒有人是閒著無事可做的。拉完之後，老師要指出個別學生的問題所在，分析講解問題產生的原因和解決辦法，並令其當場作修正、改進，盡量做到正確。其他學生要舉一反三，引以為戒，避免犯同樣的錯誤。如時間充裕，再作第二番，第三番輪奏，每人所拉的內容盡量不重複。老師要注意記住這堂課每位學生拉奏的內容。如下一次課複習同樣的東西，每位學生盡可能拉與本次課不一樣的內容。

　　練習曲與樂曲的教學，亦可用同樣的輪奏方式。

　　對回課表現出色的學生，要及時鼓勵、表揚。最有效果的方法是請他站出來，作一次示範表演。這種「以點帶面」的方法，可以讓優秀的學生更優秀，落後的學生急起直追，也變成優秀。

　　徐老師不單止上課採用輪奏方法，連每兩個月一次的教學演奏會也常採用輪奏方法。比如，演奏音階時，學生甲拉音階與大、小主三和弦琶音，學生乙拉六和弦與四級和弦琶音，學生丙拉減七與屬七和弦。演奏練習曲時，先把練習曲分成三段，學生臨時抽籤，抽到那一段就拉那一段，用接龍的方式，各段之間不停頓。演奏樂曲時，變化可以更多。既可以用獨奏式的接龍，也可以用獨奏與齊奏的交替輪奏。有人擔心學生只拉一曲中的一段，不能掌握全曲。徐老師解釋：「學生在家裡都是練習全曲，只是在演奏會上抽籤拉其中一段。短片段演奏反而能增強同學之間的相互借鑑比較，取長補短，

不會產生因同一樂曲反複演奏而產生的聽覺疲勞，反而更有新鮮感，聽得更仔細，更易互相感染。」「學生在參加考級，參加比賽，考學校時，每一位都是跟鋼琴伴奏合練全曲多次才上陣的。」徐老師的解釋，已由他那不可思議的優異教學成績，證明是有道理，站得住腳。

在一次上海市的重點學校藝術交流中，徐老師十二位團體班的學生，由《梁祝協奏曲》的作曲者何占豪教授抽考音階。三個八度，七種琶音，速度每分鐘一百二十拍，每拍四音（琶音則三音），一共十二套同名大小調音階琶音。臨時指定任何一位學生演奏任何一個調。抽考結果，所有台下的行家，聽衆都覺得是個奇蹟。難怪在一次行家的聚餐宴會上，大陸首屈一指的小提琴名師林耀基教授說：「團體課能教到專業水準，徐多沁是第一個。」他舉起酒杯，請在座的大師、名師、名家一起，「爲中國頂尖的少兒小提琴教育專家徐多沁乾杯！」在徐老師向我傳授他的教學絕招之前，筆者就已常常用輪奏的方式來教團體課。可是，世界上的事情，往往差之毫厘，就謬以千里。我的輪奏是一個一個接著拉，沒有輪到的人便坐著等。不管是按座位輪還是由老師隨興「欽點」，總之是輪到了才有事可做。這樣的方式，比之每次都是大齊奏，固然是高明一些，「細」一些。可是，時間浪費得太多，連自己都覺得效率太低。

直到徐老師給了我兩大當頭棒喝：一喝是「不能經常集體拉奏」，二喝是「其他學生無聲走指」，我才如大夢初醒，刹那間明白了自己的問題所在，也明白了徐老師爲何能用團體課教出一批又一批專業水準的學生。經

過一段時間摸索之後，我把「其他學生無聲走指」，改為「其他學生模擬演奏」，即不但走指，而且在空中運弓，效果似乎更好。有些學生，原先已習慣了其他學生演奏時，自己不動，等輪到自己時才動。為了改變這些學生「懶惰」的習慣（這是老師所造成的），我就完全不用按次序輪奏的方式，改用隨時「欽點」的方式，專門點雙手沒有跟著動的學生接著拉。幾次下來，便沒有一個學生敢偷懶不動。因為一不動，被點到時就接不下去，就沒有面子。如此一來，沒有輪到的人也等於在練琴，沒有一個人在浪費時間，每一個人都同時手在動、耳在聽、眼在看、腦在想，上課氣氛、紀律、秩序、效率都大大提高了不少。我知道，這一進步不單止令每位學生都充分利用了時間，也把我自己的團體教學從「業餘」水準提升到了專業水準。起碼，用團體課教出專業水準學生，不再是那樣遙不可及了。衷心感謝徐老師！

注1：見徐老師1998年2月11日致筆者的信。
注2：見〈兒童小提琴集體課教學方法漫談之二〉一文。原載於《信息簡報》第五期。
注3：出處同註一。

第九節　困難分解化

「凡是難點，教師應當設法將大難化為小難。」徐多沁老師如是說。（注1）

無論在個別教學或團體教學中，有經驗的、聰明的老師都無不善於把大難化為小難，把小難化為不難。不過，把困難分解、分化，在團體教學中特別重要。因為在個別教學中，可以採用沒有時間限制的模仿練習，海闊天空的詳細解釋，一整堂課只攻一處難點等教學方法。即使學生一時攻不下某一難點，也不會出現整體的「軍心渙散」、「鬥志低落」問題。而在團體教學中，肯定存在學生素質有差異的問題，卻不能像在個別課一樣，針對某位學生的某個難題，花費大量時間。所以，老師必須把學生普遍存在的問題、難題找出來，加以歸納、整理、分析，找出對大多數人最有效的教學方法與練習方法，讓學生學得不那麼難，學得有成就感，有自信心。這是團體教學好、壞，甚至成、敗的另一關鍵。徐老師是如何把困難分解、分化的呢？

以左手的音準、手型為例。

練習左手的音準、手型，最好的材料當然是音階。徐老師的一個絕招是：讓學生「一個音一個音的拉奏，而且是用同向的全弓」。即如果從弓根開始拉，拉完第一個音後，把弓從弓尖在空中「倒運」回弓根，仍然用下弓拉第二個音。餘此類推。如從弓尖開始拉，則每個音都是用上弓，從弓尖拉到弓根。為什麼用這樣的方法呢？因為這樣每一個音之間就有一個停頓，老師就可

以利用這個停頓，要求學生檢查剛剛拉出來的音，音準不準、音質好不好、手型對不對、手指按弦有沒有用左側（4 指除外）。而更重要的是，要學生利用這個停頓來準備好下一個音的手指。這一點實在太重要了！凡是沒有經過這種「頭腦、耳朵、左手都走在聲音之前」訓練的學生，常常是聲音拉出來之後，才知道音拉得對不對、準不準、好不好。等聽到、知道音不對、不準、不好時，錯誤已經造成，一切已經太遲。相反，經過這種訓練的學生，已經習慣了頭腦預先想，耳朵預先聽，手指提前準備，自然出錯率大大降低，把握性大大提高。

在練同把位音階時，徐老師還特別強調「上連接、下預備」。「上連接」，即上行時，按4指要同時把1指放好在下一根弦1指的正確位置，等1指的音拉響後，才輕輕抬起 2、3、4 指，並輕輕搖幾下手肘，以保證整個左手的放鬆、通暢。這時，要「四指成一線」，不準「散架」，每個手指都要在它所負責的音之上空等候。「下預備」，即下行時，在拉1指音的同時，必須把 2、3、4 指放好在下一根弦它們所有負責的音的上空。無論上行下行，所有在空中「待命」的手指，全音半音的位置都必須心中明確，手上正確。經過一段時間這樣每音之間有停頓的慢練之後，才過渡到音與音之間不停頓，再過渡到逐漸加快速度。

分析以上例子，我們可發現，徐老師的這招「分解大法」，最重要是四個字——慢、停、嚴、細。沒有慢和停，就無法嚴格要求和細心、細緻地訓練。沒有嚴和細，自然不會好。與其說善於分解困難是一種智慧，一

種方法，不如說它更主要地是一種精神、一種態度。沒有爲追求完美而不惜代價的精神與態度，便很難談得上分解困難，克服困難。我們固然應該學習、研究徐老師很多充滿經驗與智慧的方法，但千萬不要只見外而不見內，只見形而不見神，忽略了徐老師隱藏在成就、方法後面的精神、感情、理想和志趣。

以下大段引述徐老師論慢練，談分解的原話，讓讀者朋友從徐老師的原話中一窺他傑出而富獨創性的教學法之堂奧：

「慢練訓練中，如果再仔細一點的話，可以先不用弓，只是左手運指，嘴裡朗讀固定唱名與指法。特別要朗讀揭示技術要點的口訣。這樣學生的注意力就更集中到訓練的目的與要求。一旦學生明確了左手的要領並能初步做到，第二步便可加上右手運弓，一個一個音，中間有間歇地拉奏（同向運弓）。第三步採用上下順向運弓，音與音之間仍有短停頓的拉奏。第四步才一弓一音接連不斷地演奏。此時注意力要集中到音準和發音上去，盡量要求整體的和諧、完美。」（注2）

「分解是爲了克服困難，爲了更好的合成。急於求成，往往欲速則不達，師生的教學情緒都會受到不良影響。」

「左手的換弓、顫音、揉弦（抖音）、滑音、撥奏、雙音，和弦等技術，都應該加以分解，通過有目的、有步驟的慢練，掌握其要領。有了現在的慢，才會有將來的快。」（注3）

「在集體課的教學方法上，對於難點、重點、高難

度技術、技巧、大難度樂曲等，一定要有明確有效的訓練方法、訓練途徑，所謂的Ａ、Ｂ、Ｃ三步法，一教就明白，一學就會，經過磨練就能長在學生手上。要設計好分解技術難點的三步法，必須是有效的。」（注4）

「練琴求『解』，即對難點分解。先練指法、調性、音準，再練弓法、節奏、弓段。不怕慢，就怕亂。先慢後快，心手合一，難點不難。」（注5）

「練琴求『法』。這個『法』就是先練心，後練手；先練唱，後練奏；先練左手，後練右手。」（注6）

筆者以前在教初級程度的團體班時，每到學新曲，也常常採用類似的困難分解法。第一步只用口唱。第二步用左手按音，右手撥弦。第三步口唱，右手模擬運弓，把該連，該分，該上，該下弄清楚。第四步才左右手合起來拉奏。這樣做，對讓不會拉的學生變成會拉，很難拉的地方變成容易拉，當然有很大好處。可是，這樣的方法只能解決「從不會到會」的問題。「從會拉到拉得正確、嚴格、好」，則非使用徐老師的「慢、頓大法」不可。自從學了徐老師這招妙法之後，原先極令我頭痛的問題，如有些學生老是拉錯音，有些學生耳朵和腦袋總是走在手的後面，有些學生怎麼講手指總是既不會保留，也不會提前準備等，均有明顯的改善。我把這些方法用到個別課教學，也是一用便馬上有奇效。

難怪徐老師說：「會教團體課的老師，一定會教個別課。但會教個別課的老師，多數不會教團體課。」（注7）畢竟，「一槍十鳥」所需要的功夫，比「一槍一鳥」難度大得多。從未教過團體課的老師，如果去試教一段

時間團體課，教學能力一定會大大提高。起碼，「分解困難」，「分化困難」的本事，一定會或主動、或被動或被逼學到一些。這就足已值回所付出的一切代價。

注1：見〈兒童小提琴集體課教學方法漫談之二〉一文。原載於《信息簡報》第五期。

注2：出處同上。

注3：出處同上。

注4：摘錄自徐老師1998年2月11日致筆者的信。

注5：摘錄自徐老師1998年3月14日致筆者的信。

注6：出處同上。

注7：摘錄自徐老師1997年10月16日致筆者的信。

第十節　教學遊戲化

　　人類的天性喜歡遊戲。特別是小孩子，在未受到成年人社會的污染之前，其喜歡遊戲的天性表現得尤為明顯。

　　藝術的本質，也或多或少帶有遊戲的成份。即使是嚴肅的悲劇，也不過是要「演」的「戲」而已。所以，孔子說，「遊於藝」，甚有道理。

　　小提琴教學，尤其是幼兒小提琴教學，不管是個別課還是團體課，必須「好玩」。一不好玩，小孩子就興趣大減，甚至學不下去。要「好玩」，當然得靠遊戲。

　　徐多沁老師並沒有專門文章談到團體教學的遊戲化問題。但是他在自編的教材裡，放進了多則他自己所設計的遊戲。他還說過：

　　「兒童普遍喜歡拉曲子，而不願意拉空弦和手指練習之類的技術性練習。但如果把這些技術訓練轉化為遊戲形式，孩子就會很樂意去做，努力克服困難去把它做好，有時甚至很賣力」（注1）

　　「教材要音樂化，教學方法要遊戲化，技術訓練要具體分解化，講解要故事化、形象化。這對提高兒童學琴興趣是很重要的。教師與家長的重要任務是，想盡辦法培養孩子對音樂的喜愛，燃起他們對小提琴學習的愛好和興趣之火。如果孩子不願意練琴，對學習音樂沒有興趣，這必然是教師與家長在教學與指導上的錯誤，不應當從孩子身上找問題的原因。」（注2）

　　「訓練兒童的音樂聽覺、節奏、音感和樂理常識，

要他（她）們像成年人那樣上課，那很困難。但如果用遊戲方式，如把五線譜放大做成棋盤，棋子作音符，比賽聽音高、節奏，用樂理符號拼圖等，孩子就高興了。」（注2）

從徐老師的所做所說，我們可以確定，他是主張教學遊戲化的。年紀越小的孩子，遊戲的時間要越多，份量要越重。他在《少兒小提琴教學曲集》中的多則遊戲，編得十分有創意，真正做到「在玩中學」。我們在前一節曾錄過其中一則「猴子爬樹」。下面再錄一則「聽音『跳房子』」：

聽音「跳房子」

「跳房子」是兒童喜愛的遊戲。他們在地上劃好許多格子，一邊唱，一邊在格子裡跳來跳去。

這個音樂遊戲模仿「跳房子」，不同的是，在地上劃的是大五線譜，學生聽音在譜上跳，跳對的為優勝。

遊戲可分個人賽和團體賽兩種：

個人賽是一個學生一個學生進行。教師奏五個音，學生跳五次，跳對多者為優勝。

團體賽是把學生分成人數相等的若干組，一個組一個組跳。一組學生在譜前排列好，有幾個學生，教師奏幾個音，然後一組學生一起跳（第一個學生跳第一個音，第二個學生跳第二個音…）。比賽結束後，那個組跳對的人數多，那個組優勝。

在課堂上跟學生玩音樂遊戲，把視唱、聽音等訓練編成遊戲，都不算奇特。這方面，鈴木教學法已爲我們樹立了楷模，提供了大量珍貴資料。徐老師的特別了不起之處是把遊戲放進了他的教學演奏會之中，讓演奏會變得無比生動、活潑，引人入勝。在他最近寄給筆者的一批珍貴照片中，有一組是「教學演奏會」照片，共九張。其中，好玩的遊戲鏡頭竟佔了六張。現試用文字把這些照片作一番簡略描述。讀者朋友從中當可知道，徐老師是如何善編善用遊戲。

第一張。徐老師在小小舞台旁邊拉小提琴，爲三位學琴兩個月的幼兒園中班小朋友伴奏他們自編的〈葫蘆笙舞〉。這三位小朋友先上台，隨著6/8拍子的音樂自編自跳，然後再拿起琴來，用空弦跟徐老師一起合奏。

第二張。有十二位小朋友在舞台上拉小提琴。後排的六位是一腿彎曲一腿跪著拉，前排的六位是躺著拉。原來，他們演奏的是「小星、小星我問你」，躺著拉是要面向星星，向星星「發問」。徐老師在照片下寫道：「我有時與孩子們一起躺在地上，望著天空演奏。」

第三張。幾組兩位一對的小朋友，在用「雙簧」形式演奏：一人用左手按弦，另一人用右手拉弓。台下有特邀的專家級老師打分，看哪一對配合得最好。得分最高的，將得到獎勵。

第四張。舞台的右側，有十三位小朋友在拉小提琴。男生一律白襯杉、黑短褲、白長襪；女生一律黃色連衣裙，白襪褲、黑皮鞋。由於人多舞台小，有七位小朋友站在舞台下面。舞台的中間和左側，是八位穿藍上

衣、白襪褲的小女孩子在跳舞。原來，小朋友在奏〈小海軍協奏曲〉，為另一群小朋友伴奏〈我是小海軍〉的舞蹈。

第五張。是三位戴了猴子面具的年紀稍大學生在拉小提琴。這是演奏會最後的一段特別節目「化妝表演」。演奏曲目自選，但必須是自己最喜歡的，叫做「心中的歌」。最佳「心中的歌」，也會得到獎勵。

第六張。又是一個從來見過的畫面：三位不大不小的小朋友，夾著琴，右手不是在運弓，而是摸著後腦。左手不是在按弦，而是扶著琴身。琴橋之上，有一個彩色的撞球。原來，他們在打擂台，看誰的「持琴功」最厲害。比賽辦法是在GD弦之間放一個撞球，由老師指定參賽者做某個動作。誰的球最長時間不掉下來，誰優勝。各組的優勝者再進決賽。

多麼不可思議的演奏會！

徐老師的教學遊戲，由此可見一斑。

注1：見〈兒童小提琴教學中的集體課〉一文，由徐多沁與周世炯二位先生聯名發表在1986年第二期之上海音樂學院學報。

注2：摘錄自徐老師制訂之團體教學「要點提示」上。該「要點提示」未曾公開發表，僅作為徐老師的學生家長傳閱用。

注3：見〈組織兒童音樂會的建議〉一文。原載於《音樂愛好者》雜誌1984年第三期。由徐多沁與周世炯兩位先生聯名發表。

第十一節　練功經常化

　　爲什麼徐多沁老師能用團體教學教出專業水準的學生？他是如何做到的？相信這是很多同行朋友都好奇，都想知道的「祕密」。

　　且先聽聽徐老師概括性的夫子自道：

　　「我的集體課教學實踐獲得一定的效果與成績，關鍵還不是在『有序有法』和『科學管理』，而是在『功夫要訣』上。」

　　「武術界有句行話，叫做『練拳不練功，到頭一場空。』我們可以把這句話改爲『練曲不練功，到頭一場空。』」。

　　「芭蕾舞訓練天天必練彎腰、�腿、踢腿、『一位』、『二位』、『三位』、『四位』、『五位』等身體，眼睛的基本功。聲樂訓練，天天必練習呼吸和發聲，包括頭腔、胸腔、腹胸的共鳴；連音、跳音、低音、中音、高音的唱法和發聲點等。可見，基本功是何等重要！」（注1）

　　「我上集體課，無論班級的程度深淺，一定先撥出十分鐘左右，作基本功的訓練和檢查。例如，抬落指、揉弦（抖音），小、中、大三種平弓等，每種功夫三分鐘，天天講，時時講，天天練，時時練，防止『練曲不練功，到頭一場空』。老師堅持每堂課都檢查，學生就不敢不練。時長日久，必出功夫。」（注2）

　　「小提琴的基本功，右手佔百分之七十，左手佔百分之三十。右手功比左手功更重要。必須讓學生在觀念

上和練習時間的分配上，都十分明確這一點。」（注3）

　　然後，看看徐老師如何教右手的基本功。

　　比較各種弓法的重要性，徐老師認為最根本、最重要的是三種平弓——1.弓根、中下、中上、弓尖稱之為小平弓；2.上半、下半、中半、稱之為中平弓；3.全弓是大平弓。（注4）

　　筆者個人認為，這樣的名稱和分類甚有道理。過去一般的中文小提琴教科書，都把 De`tache` 這個字譯作「分弓」。一般說中文的小提琴老師，也把 De`tache` 這種弓法稱作「分弓」。從文意上，這樣譯，這樣叫並沒有什麼錯。可是具體到小提琴的右手訓練，弓法訓練上，便大有問題。因為De`tache`是分開的意思，只要是一弓一音而不是一弓兩音或兩音以上，就不能說是錯，就是「分弓」；而事實上，標準的分弓拉法，除了一音與一音之間要分開，不能連在一起之外，更重要，更困難的是聲音要自始至終平均，不能下重上輕，頭重尾輕，也不能一音之中聽得出有頭有腰有尾；所以，「分弓」的叫法，只得其外，其次，並沒有揭示其內和其重點。把它改稱「平弓」，才得其內，其神，其重點，不會引起任何概念上的偏差、誤導。把平弓分成這樣小、中、大三類，不單止條理清楚，概念明確，而且暗示了學習的難易度和順序都是從小到中再到大。

　　從運弓和發音的訓練方式方法上，徐老師把它們歸納為四大類：1.平衡發音。2.貫性發音。3.控制發音。4.不對稱發音。（注5）

　　三種平弓與四種運弓（發音）互相交織，構成了右

手技巧的整個根基、地基、基礎。基礎打穩了，大廈才建得起來，立得牢靠。此理甚明，不必細論。以下把徐老師如何教平弓與四種運弓的「祕訣」，作一披露。

平弓訓練，徐老師特別強調，「方法感覺是關鍵」。「弓放弦，手放弓，臂平，肩鬆」，便是他歸納出來的最重要總口訣。弓尖小平弓，他主張「食指貼，小指鬆（離開弓桿）」。弓根小平弓，他主張「小指圓，小指壓」（向弓桿施壓），「食指翹」（向上伸平，稍離弓桿）。

全弓大平弓，他主張「重量均勻，直線運行。從弓根到弓尖，傳力點從小指逐漸轉移到食指；從弓尖到弓根，傳力點從食指逐漸轉移到小指。小指與食指在弓桿上的關係，就像小朋友玩翹翹板，甲下乙上，甲上乙下，自然轉換。」（注6）這些口訣，珍貴如「武林祕笈」，得之練之循之，便可能成為武林高手。如果靠自己盲目摸索，一般人恐怕窮三輩子之力，都不一定摸索得出來。

運弓（發音）訓練，徐老師的獨門之祕是：1. 平衡發音訓練要下半弓拉弱，上半弓拉強。2. 貫性發音要靠近指板，弓以最快速度運行。3. 控制發音要靠近琴橋，弓以最慢速度運行。4. 不對稱發音是下弓快上弓慢，或下弓慢上弓快。比例是一比三，即下弓一拍上弓三拍，或下弓三拍上弓一拍。要點是快要輕，慢要響。這就需要不斷改變弓在弦上的接觸點，快速靠近指板，慢速靠近琴橋。

三種平弓與四種發音都掌握好了，要學任何其他弓法，就有了扎實根基，不會太難，也不會毛病百出甚至

整個「垮」掉。

再下來，看看徐老師如何教左手的基本功。

左手的最基本功夫，徐老師歸納爲「二放三換」。「二放」，是琴放肩上，指放弦上。「三換」是換指、換弦、換把。

整個左手亦如右手，「放」的觀念很重要。正確的夾琴是左手技術的基礎。「夾」字有上下同時用力的意思，容易誤導，造成聳肩或肩膀往前扭的不良姿勢。徐老師在教初學者持琴時，先用右手而不用左手拿琴，就是有意讓學生找「放」的感覺。位置、方向、角度、高度都對了，下顎輕輕「放」在腮托上，夾琴就輕鬆、健康，身體不容易受傷害。

「換指」，亦稱抬落指。徐老師把抬落指的正確方法，概括爲「抬指重，落指輕，指根有彈性」，「指根的動作要像電燈開關的彈簧，像乒乓球的彈跳」。在1997年初的寧波第二屆師資進修班上，筆者親眼見過徐老師給一班中級程度的學生上課。一上場就是不用弓，單獨練抬落指。學生一面念「抬一打一」（反覆多次，下同）、「抬二打二」、「抬三打三」、「抬四打四」的口訣，一面做動作。回到台灣，我試用此法訓練學生，效果極好。爲了讓學生掌握「打」後放鬆的方法，我把口訣作一點極小改動，變成「抬一，打一鬆」，「打一」兩個字共佔一個字的時間。等學生「打後鬆」已成習慣，便可把「鬆」字去掉。

「換弦」，徐老師只用了一句八字口訣，便把全部要點都概括進去了。這八字訣就是「上行保留，下行預

備」。把它再壓縮一下，變成六字訣，是「上保留，下預備」。有時，也叫「上連接，下預備」，即上行時，按四指的同時要在下一根弦上把一指準備好，使音與音之間連接得通順、通暢。

「換把」，徐老師認為最重要，最困難，必須經常練的是音階式換把。他為音階式換把起了一個十分形象的名稱，叫做「蜈蚣爬行」，也叫做「兩點密集，暗渡陳倉」。這部份方法，比較難用簡短的語言講得清楚。有研究興趣的讀者，可參考筆者的《教教琴，學教琴》一書中談換把的有關章節。

進一步的左手基本功，則是揉弦（抖音）及收縮與擴張。這方面的論述，一來筆者手上缺少資料，二來、各家有各法，只要能通到羅馬的，就是可走之路，所以略過。

最後要特別介紹一下的，是徐老師獨創的「三指禪」、「二指禪」、「一指禪」奇功怪功。說它是「奇功」、「怪功」，是因為第一、筆者以前從未聽過有這樣一種功夫，相信很多同行朋友也是從未見聞；第二、這套功夫既好玩又有某種特別價值。

「三指禪」—— 把左手食指也放到琴頸的左邊，右邊只剩2、3、4指。然後以2指作1指，以3指作2指，以4指作3指。演奏任何在第一把位的音階、練習曲、樂曲。

「二指禪」—— 把左手食指，中指都放到琴頸左邊，右邊只剩下3、4兩隻手指。如演奏一條G大調或D大調音階，就要3、4、3、4地不斷換把。

「一指禪」——連無名指都放到左邊，右邊只剩下一隻第四指。這時，要演奏任何東西，都只有一隻手指可用，勢必整隻手連同四指移來移去或跳來跳去。

偶而這樣「玩」一下，有什麼好處呢？第一個好處是，當你恢復正常的演奏姿勢後，會感到前所未有的輕鬆、舒服和容易，會讚美造物主給人造了五隻手指而不是四隻或三隻，是對人類多麼大的恩惠。第二是3、4指的獨立能力會大大加強、提高。第三是對低半把不再覺得陌生。有此三個好處，各位不妨一試！

以上各種基本功夫，並非只有團體課才用得上。把它們應用到個別教學，亦有很好效果。不過，在團體課中，由於人多，素質有差異等因素，如果不每課必練必檢查這些基本功，就會有很大的偏差和「到頭一場空」的危險。欲以團體課教出高程度、高素質的學生，請務必向徐老師學習——「練功經常化」！

注1：以上幾段文字，均摘錄自徐老師1998年4月1日致筆者的信。該信專題談「練功」問題。

注2：摘錄自徐老師1998年2月11日致筆者的信。

注3：出處同注一。

注4：出處同注一。

注5：見〈兒童小提琴集體課教學方法漫談之二〉。原載於《信息簡報》第五期。

注6：出處同注一。

第十二節　教材音樂化、多樣化

　　小孩子喜不喜歡學琴，大體上決定於三個因素：1.上課好不好玩。2.教材有沒有趣。3.有沒有得到稱讚與鼓勵。

　　三者居其一，教材何其重要！

　　所以，在「團體教學要點提示」的「興趣」一項中，徐多沁老師第一句話就是「教材要音樂化」。（注1）

　　徐老師曾對世界各國小提琴入門教材作過一番深入研究，寫出了雖然篇幅不長，但甚有學術價值的〈兒童初學小提琴的教材問題〉一文。（注2）在這篇文章中，徐老師分析了各國入門教材的特點與優點，總括了它們的共同之處是：1.取材大多是本國兒童所熟悉的音樂。2.部份取材自世界經典名曲旋律。3.技術進程循序漸進，充分照顧到兒童的接受能力。4.講究版面的形象、有趣、活潑。5.有重奏或鋼琴伴奏。

　　徐老師不單止坐而論道，而且起而行道。他投注多年心力時間，結合幾位志同道合的同行老師，編出了「音樂化」、「多樣化」，適合中國孩子使用的《少兒小提琴教學曲集》（注3）。這套名為曲集的教材，充分展示了他對教材的健康而公正理念，造福了無數中國小提琴師生。粗略統計一下這套曲集，單是初級部份，就有樂曲三百餘首。其中大約一半是中國兒歌、民歌、名曲，四分之一是世界各國民歌，四分之一是世界經典名曲。可以想像，用這樣的教材來讓小孩子入門，小孩子一定學得既有興趣，又「營養」豐富而均衡。

　　徐老師特別提倡「教材多樣化」。他說：「教材多樣化的根本目的是在於教學效益。如讓孩子長期拉音階、練習曲，小孩子必然會產生枯燥感。而任何人均不樂意去做自己覺得枯燥的事。所以，教師要適時地把基本訓練運用到音樂作品中去，有意識地借助音樂作品來達到基本訓練的目的。比如，當手指練習達到一定的速度要求時，則學拉舒伯特的〈蜜蜂〉，用這首小曲來檢查左手的快速運指能力。這樣，學生會高興地看到自己前階段手指練習的成果，也會感到不足，要進一步努力，他的學習就會更有勁了。」

　　「練習曲中的各種弓法訓練，例如分弓、頓弓、跳弓等，都要適時地，有目的地選擇一些藝術作品來『學以致用』。韓德爾六首奏鳴曲的每一首第二樂章，彪姆的〈滴雨〉，克萊斯勒的〈前奏與快板〉，張靖平的〈民風舞曲〉，諾瓦契克的〈無窮動〉，乃至巴赫的E大調無伴奏組曲中的前奏曲，均是把以上弓法訓練融進藝術作品的好教材。學習後經常複習，還可以成為保留曲目。」

　　「以多樣化來克服單一性，就像人吃東西不偏食，能吸收更多更豐富的營養，有益於健康。」

　　「教材的多樣化，不僅僅是適宜於少兒心理特點的一種教學手段，實際上還關係到學習的廣度與深度問題。」（注4）

　　略為分析一下徐老師這幾段極有價值的話，我們可以發現，「教材多樣化」有兩個最重要的功能和目的。第一是避免枯燥，讓學生學得更有興趣。第二是讓學生接觸更廣泛的曲目，以求先廣後深。

談到廣度與深度的關係，徐老師一再引述中國小提琴教育界前輩韓里先生的一段話：「井挖得再深，也是有限的，因為它的面太窄；而大海由於它的浩瀚廣闊，再淺也有幾十、幾百公尺深。」（注5）

寫到這裡，筆者想離一下題，談一點台灣一般小提琴老師所用的教材問題。

以筆者所知，台灣十之八、九的小提琴老師教初學者入門，不是用篠崎教本就是用鈴木教本。個別課與團體課均是如此。鈴木教材之優劣，已在「鈴木教學法」一章中評細論及，不贅。篠崎教材，比起純粹的傳統教材，固然是已作了某些改進，如把傳統練習曲壓縮、砍短，加進了一些兒歌、名曲等。可是，如果以「教材音樂化」的標準來衡量，仍然嫌它太枯燥，遠遠夠不上「音樂化」的標準。加上它的音樂大體上是西方音樂而不是東方音樂，更不是台灣小孩子耳熟能詳的本土音樂，所以，一般小孩子不愛拉它，連帶不喜歡學琴，是非常正常而有理之事。說它不是一套理想的，適合台灣小孩子入門用的教材，應該不會有太多爭議。真可惜，台灣雖然有這麼多人學琴、教琴，可是卻沒有出現幾個像徐多沁老師那樣有心、有力，又肯付出的人，編出一套或幾套類似《少兒小提琴教學曲集》這樣的教材來，真是一大令人遺憾之事。本人在此鄭重向台灣的同行老師呼籲：把眼光放遠些，放闊些，要看到下一代、下兩代，看到整個中國，整個世界。要投些力量來編教材！順帶也在此向台灣的音樂出版商建議：在未有台灣本土的教材出來之前，是否可以考慮引進徐多沁老師這套「曲

集」，在台灣出版發行？能不能賺錢，筆者不敢打包票。
但「貨」是好貨，則絕對敢拍胸口保證。與其讓那樣不
理想的日本教材「一統台灣」，為什麼不試用一下徐老
師這套教材？說不定它叫好又叫座，讓閣下也一嘗「一
石十鳥」之樂呢！

　　以下言歸正傳。

　　「教材音樂化」，為什麼在團體教學中特別重要？
據筆者的膚淺思考，它跟「氣氛」有很大關係。「氣氛」
是很奇妙的東西。它看不見，摸不到，但卻的的確確存
在，而且會傳播，會互相感染。在個別教學中，學生覺
得教材枯燥，缺乏學習興趣，固然學習效果大打折扣，
可是他無法把這種枯燥的負面氣氛傳染給別人。如果老
師的定力和情緒放射力很強，很有可能用堅持，用轉換
注意力等方法，克服或壓制住學生的枯燥感。在團體教
學中，則完全不可能。一個學生覺得枯燥、無趣，它馬
上就像傳染病一樣，把枯燥無趣的「氣氛」傳染給其他
學生。此時，老師勢必處於「孤立無援」的地位，很難
敵住這種集體的負面氣氛。反過來，假如有一位學生因
為教材好聽、有趣而情緒高漲，這種正面的氣氛也會馬
上感染其他學生，使得整個課堂的氣氛都熱烈起來。區
分氣氛是正面還是負面，只要看一樣東西──如有人打
哈欠或雙眼無神，那是負面氣氛的表徵；如有人微笑或
雙眼發亮，那是正面氣氛的標誌。一堂課，如從始至終
是正面氣氛佔壓倒優勢，那一定是最成功的老師上了一
堂最成功的課。一堂課，如果有三分之一的時間是負面
氣氛佔優勢，那就大有問題，需要檢討。如有大半以上

的時間都是負面氣氛，那教學就失敗，這個班恐怕將維持不久。

音樂化的教材，最大功能就是它有助於正面氣氛的營造。用音樂化的教材營造正面氣氛，事半功倍。如果用的是非音樂化教材，仍能營造出正面氣氛，那這位老師就一定是功力非凡，堪稱高手。

「教材多樣化」在團體教學中為何特別重要，主要原因是團體課畢竟上課人多，每人能「分」到或「輪」到的時間，遠不能跟個別課相比，因此，很容易會出現學生所學不多的現象。長期的「所學不多」，對學生的全面發展及往高往深發展，當然非常不利。研究如何用團體教學，也能讓學生學得很多、很廣、很深，包括技巧練習與演奏曲目，便成為團體課老師的很大課題與難題。

注1：該「要點提示」是徐多沁老師為團體課老師和家長而寫，共分「父母」、「理論」、「歌唱」、「遊戲」等十八項。「興趣」是其第十八項。

注2：該文發表在《人民音樂》雜誌1981年5月號，由徐多沁與周世炯二位先生共同署名發表。

注3：該曲集在本章第一節〈名為曲集的好教材〉一小節已有詳細介紹。據最新資料，該套曲集在大陸由於廣受歡迎，被盜印得很厲害。由於沒有版權法律保障，也沒有編著者的權益保障，盜印者居然公然公開對徐老師說：「你不會檢舉我吧?」真是二十世紀末的奇譚之一。

注4：這三段話，均摘錄自〈兒童小提琴集體課教學方

法漫談〉一文。原載於《信息簡報》第五期。

注5：出處同上。

第十三節　波浪式前進

與時下趕進度、專比曲目大而難、完全不顧基礎好壞、與品質高低的揠苗助長式教學潮流相反，徐多沁老師有一個做法，叫做「波浪式前進」，或叫做「螺旋式前進」，「以退為進」。

具體做法是：一、每考完一次級之後，必有兩個月左右時間回過頭來，練習前一級程度的音階、練習曲、樂曲。二、每次考級，讓學生同時報兩個考場，一高一低。例如，一個考場報考五級，另一考場就報考四級。開始時，有些家長不大能理解徐老師這樣的做法。「小孩子已經在練克萊采的雙音練習曲了，為什麼還要回過頭來練凱薩、馬扎斯的練習曲？這不是浪費時間嗎？」有的家長心中有這樣的疑問。等到兩個月後，再回到原來的進度時，小孩子以前覺得難的地方，現在都覺得不難，拉琴拉得更輕鬆，更享受、更有自信，這些家長才體會到，徐老師這招「波浪式前進」法，似慢而實快，確實高妙，為孩子再往前衝準備好了更踏實、更穩固的基礎。

為什麼會是這樣呢？

原來，人類的生命過程，成長過程與機器，與自然界某些物理現象完全不同。一部機器，可以連續運行幾百、幾千個小時不停。人，卻需要每天吃飯、睡覺，以補充體能、精力，才能繼續工作。人的學習過程亦如是。學了一些新東西之後，需要有時間去消化、吸收。如果沒有這個消化，吸收的時間，只是一直灌進新的東

西，就很可能造成食道梗塞，消化不良，腸胃打結，嚴重時會危及生命。

徐老師的定期「退一步」，正好比讓人在辛苦工作之後，有個吃飯、睡覺、消化、吸收的時間。如此，人才會健康，生命才會平衡，所謂「一張一弛，文武之道」，「溫故知新」、「慢就是快」，說的都是同一個意思。

感謝徐老師的幾位學生家長，提醒我不要把這招「波浪式前進」遺漏掉。因為它對團體課學生的健康成長，有如休息與睡眠，十分重要；又因為它很簡單，沒有什麼複雜的「祕方」，很容易就被一般人忽略掉。

第十四節　重視音樂素質訓練

　　小提琴團體教學，能夠把技術教好，教到專業程度，已經是難如登天的事。徐多沁老師做到了。然而，他並不以此爲滿足。他認爲，必須同時「訓練培養孩子的音樂素質」，要把這一條「設法融進整個教學過程之中」。（注1）他不止這麼認爲，而且長期以來堅持這樣做。他的團體班能培養出一批又一批專業水準人才，「重視音樂素質訓練」，肯定是其成功之重要原因之一。

　　音樂素質的訓練，不像技術訓練，好壞結果一下子就能看出來。它是長期的、潛移默化的、慢慢起作用的東西。急功近利，眼光短淺的人，肯定不會願意投時投力於此。一位有責任感，有職業素養的老師，則一定不曾也不敢忽視它。因爲缺少音樂素質訓練的孩子，即使技術不差，也不可能成大材，成爲音樂家。

　　專業音樂學校的學生，有樂理、視唱聽寫、音樂欣賞、以至和聲、對位、曲式、鋼琴副修等課，來幫助學生提高音樂素質。小提琴團體班的學生，因爲都是業餘學琴，一般不可能同時上到以上這些課程。欲把他們教到專業程度，唯有靠老師既明白音樂素質訓練的重要，又有能力一身兼數職，把以上課程的內容化整爲零，急用先教，在教小提琴演奏的同時，也教這些東西。其必要性和難能可貴，不必細論，可想而知。

　　在〈兒童小提琴學員的音樂素質訓練〉這一專題論文中（棠按：該論文是筆者歷來所讀過的這類文章中，最有內容，最有條理，最有說服力的一篇。它由徐多沁

與周世炯二位先生共同寫作，聯名發表。爲讓更多同道
朋友分享，筆者在徵得徐、周二位先生之同意後，擬將
此文作爲附錄，收在本篇之後），徐老師把「音樂素質」
這個總題目所包含的內容，歸納爲四大項目：一、音樂
感受能力和理解能力。二、音樂基本聽覺能力。三、音
樂表達能力。四、音樂記憶能力。每一大項之下，又分
成若干小項。比如，單是「音樂聽覺」一大項，就涵蓋
了九個小項：1. 音高聽覺。2. 節奏聽覺。3. 音色聽覺。
4. 力度聽覺。5. 調式聽覺。6. 調性聽覺。7. 曲式聽覺。
8. 和聲聽覺。9. 複調聽覺。單是「音高聽覺」一項，
就列舉了十種不同的訓練方法，每一種訓練方法都列有
詳細的目的、要點、步驟。

後來，徐老師應趙薇老師（注2）之邀約，爲第三
期《信息簡報》（注3）寫兒童小提琴團體課教學的系列
文章，又再一次談到「音樂素質訓練」問題。這一次，
他是以「樹葉與樹幹」、「感受與表達」、「聽覺與視
覺」、「重奏與合奏」、「視譜與背譜」、「賦格聽覺」這
六個小標題，來歸納、傳授他方面的心得。

綜合二文及其他方面資料，試把他這方面的絕招、
妙法，簡略列舉如下：

一、重視聽與唱

人的腦袋裡本來一無所有，要看了以後才有形象，
讀了以後才有文章，聽了以後才有音樂。爲了讓小孩子
一開始就大量聽到好聽的音樂，徐老師精心設計的教
材，在剛入門拉空弦時，就讓小孩子聽到老師爲他伴奏
（其實是他在用空弦爲老師伴奏）而拉的世界名曲，如

　　貝多芬的〈歡樂頌〉，德弗夏克的《新世界交響曲》主
題，孟德爾頌的小提琴協奏曲主題等。這些又好聽、又
有感情內涵的美妙音樂，很自然就會成為孩子最早期的
音樂營養品，被不知不覺地吸收、消化，成為孩子血
肉、本能的一部份，影響小孩子的一生。

　　很多孩子學了樂器之後，大概是被艱深的樂器技術
和太過嚴肅枯燥的練習曲、音階之類壓迫得太厲害，以
至原先的活潑變成了呆板，原先的喜歡唱歌變成了不再
唱歌。如何恢復和保持住孩子活潑、愛唱歌的天性，就
成了老師要很注意的一大課題。徐老師的做法是常常讓
小孩子在課堂唱歌，唱他們喜歡唱的歌，而且鼓勵孩子
大聲唱。

　　這一聽一唱，對培養小孩子的音樂感受力、音感、
節奏感，無疑有極重大而深遠的正面意義。

二、重視培養聯想力

　　人類的諸多能力之中，最寶貴、價值最高的，當然
是創造力。創造力的基礎是什麼？筆者私意認為，是聯
想力。所謂「舉一反三」、「一葉知秋」、「說頭知尾」，
都是聯想力在產生作用。可以說，沒有聯想力，就沒有
創造力。

　　徐老師在教學之中，從始至終都有意識、有計畫、
有方法地培養小孩子的聯想力。例如，小孩子學拉〈獅
王進行曲〉(選自聖桑的《動物狂歡節》，台灣一般譯作
〈大獅子遊行〉)時，給他們講一段獅子的故事，或看一
段有關獅子的錄影帶，或讓他們來個小小比賽，看看誰
拉得最威武，最「像」大獅子。又如，為了培養小孩子

辨認樂曲風格的能力，就跟小孩子玩「聽樂曲，出示圖片」的遊戲。方法是：準備數張與所聽之曲或情緒、或民族、或色彩一致的圖片，讓小孩子每聽或奏一曲，便出示相關圖片。出對次數多者為優勝。再如，為了培養小孩子對曲式有概念，在拉某首小迴旋曲時，讓五位小孩子以接龍輪奏的方式，一人拉一段，同時，在每位孩子胸前，掛上一個標記牌。五段的排列組合是ABACA，所拉的段落與所掛的標記牌相互一致。這樣，小孩子借助視覺印象，對什麼叫做「迴旋曲式」，就有了明確的概念和認識，對那一段是A，那一段是B，那一段是C，也不會弄錯。

三、重視音高聽覺訓練

不管是個別課還是團體課，沒有任何一個單項訓練項目，可以跟音高聽覺訓練比難度，比重要性。這是小提琴的先天特點所決定的——它除空弦之外，所有音高都要演奏者自己去「創造」。音高聽覺不好，反應不敏感，拉出來的東西，一定慘不成調，根本談不上音色、音樂。所以，徐老師說：「在小孩子整個學習過程都要抓緊音高聽覺訓練，絕不能放鬆。如果教師中途放鬆要求，學生的聽覺水平一定會下降。」（注4）

最常見的音高聽覺缺陷，是唱名與音高關係脫節，即唱對音名，卻唱不準音高。凡是有此問題的學生，在小提琴演奏上也必定有較多音準問題。針對此問題，徐老師創造了「先讀後拉」、「先唱後拉」、「拉第一音時唱第二個音」、「每音拉兩弓，凡有空弦同音的，第一弓拉空弦，第二弓才拉該音」，等易行而有效的方法，

做到用團體課而能教出音準有嚴格訓練，達到專業音準要求的學生。

　　另一最常見而嚴重的音準問題是分不清全音與半音，半音時手指之間的距離過寬。針對此問題，徐老師的「先讀後拉」法大顯神威。只要一用此法來訓練學生，這方面問題必可在短時間內迅速改善。筆者學和用了徐老師這一招大法之後，所有團體班學生的音準狀況都大有改善，形成了學生的聽覺與手指按弦準確之間，良性的互動、循環。

四、重視合奏、重奏訓練

　　這裡所談的合奏、重奏，包含不同的內容與概念。

　　首先，它可能是齊奏。團體課這種教學方式，對訓練學生的齊奏能力是得天獨厚。凡帶過樂團的人都一定知道，同一個聲部如有兩個人以上或者多到十幾個人，要奏得整齊，是多麼困難，多麼重要！團體班學生，即使老師不特別強調，由於常常有機會齊奏，這方面能力也遠比一般只上個別課的學生高。這方面其理易明，不必多論

　　其次，是旋律加伴奏式的重奏或合奏。從兩聲部到四聲部，從只有簡單的音程不同到有比較豐厚的四部和聲進行，都屬此類。這類合奏、重奏，對培養學生的和聲聽覺訓練最有好處。

　　徐老師這方面很特別的做法是：讓學生輪流演奏不同聲部，並採用有聲與無聲交替練習的辦法。例如：第四聲部發聲演奏時，其餘三個聲部只作左手運指和右手的模擬虛奏，逼使耳、眼、腦各做各的事——耳朵聽發

聲演奏的聲部，眼睛看自己的聲部，腦袋想另外兩個聲部。為了讓老師和學生有曲可用，徐老師在《兒童教學曲集》中特別安排了好幾個有三、四聲部曲目的重奏單元。

在重奏單元的學習演奏會上，徐老師特別請客席講評老師給每一組的其中一位學生打高分，標準是這位學生必須「特別注意傾聽別人演奏，自己主動配合、協調」（注5）。如有四組演奏相同的四聲部曲目，每組的得分最高者，再組合成最佳陣容，獲得再表演一次的權利和榮譽。各組之間，總積分最高的小組獲特別獎勵。能獲最高分的，當然都是互相合作、協調、照顧得最好的組別。這樣的訓練方式與鼓勵方式，當然比較容易訓練出高素質的音樂人才。

最後一項是賦格式重奏。各種重奏、合奏曲之中，賦格式的曲子，由於它各聲部獨立而又必有機會分別擔任「主角」與「配角」；各聲部橫向獨立進行的同時，又形成了「縱」的和聲關係；所以，它的藝術價值最高，技巧難度最大，具有不可替代的特別訓練價值。因為適合中、低級程度學生的賦格式曲目不多，徐多沁老師便特別請求楊寶智教授（注6），把巴赫為無伴奏小提琴獨奏所作的高難度賦格曲，改編為由幾把小提琴分別演奏不同聲部的「兒童版」賦格曲。這一極有創意做法，既讓孩子有機會儘早接觸到「賦格」這種人類藝術中的極珍品，又豐富了小提琴的演出形式和曲目，真是功德無量。

最近，筆者收到徐老師寫來一份頗特別的資料。那

是他爲明（1999）年上海舉辦一次前無古人的小提琴重
奏比賽，所擬定的各組參賽曲目表。單是此事，可以看
到徐老師對重奏教學有多重視與多投入。

五、重視視奏與背譜

與鈴木教學法大不相同，徐多沁老師從始至終強
調，學生要有視奏能力。爲了培養學生的視奏能力，他
規定凡拉到凱薩以上程度的學生，每天要視奏初級程度
的教材三至五分鐘。這樣做的效果不但讓學生增強了視
奏能力，爲他們將來參加樂團和室內樂演奏打下良好基
礎，而且讓學生溫故知新，擴展了音樂視野，接觸到更
多經典名作。

在重視視奏訓練的同時，徐老師也極其重視學生的
背譜能力訓練。爲了訓練學生的背譜能力，徐老師規定
初級程度的學生回課時一律不能看譜。他還常常在課堂
上用這樣的方法來培養小孩子的記憶能力：反覆拉一小
段旋律給學生聽，不准筆記，十幾秒鐘或幾十秒鐘後，
讓學生把這段旋律練唱出來。（注7）這樣高難度的訓
練，逼使學生精神高度集中，訓練效果極好。再進一
步，便可以把旋律加長，甚至加上力度與速度的變化。

六、重視音樂表達能力的訓練

「表達」的前提是心中要有可以表達的東西。心中
所無之物或感覺，不管用口頭、用肢體、用演奏都不可
能表達。可是，現實生活中，我們又確實常會遇到心中
有東西，卻不會表達或表達得不好的人。可見，二者雖
然有密切的關係，但畢竟非同一回事。

在前文中，我們已略提及徐老師如何通過聽、唱、

講來提高學生的音樂感受能力。以下，我們假設學生已經有了某種程度的感受能力，只是表達能力跟不上，在此前提之下，看徐老師如何培養學生的音樂表達能力。

首先，徐老師強調老師上課時的示範一定要帶表情，絕不能冷冰冰、乾巴巴地拉。要讓小孩子一開始，就接觸到有生命、有血肉，有「感覺」的演奏。（注8）學生的演奏，或多或少一定有老師的影子。老師的演奏有表情、有生命、有感動力，學生將來變成完全相反的樣子，可能性就大大降低。

其次，徐老師非常鼓勵學生唱或奏「我心中的歌」。在學習演奏會上，照例都有一個時段是讓小孩子自選自奏「我心中的歌」。這時，孩子選奏的，很可能並不是既高且雅的古典名曲，而是他們在電視中聽來學來的流行歌、廣告歌、連續劇之主題歌，卡通片的插曲等。徐老師這樣描述其場面：「孩子們個個興奮，神氣活現，洋洋得意的勁頭伴隨著動聽的旋律，使在場的家長、孩子、老師和評委都高興不已」（注9）這樣能打動台下所有人的演奏，當然非有不差的音樂表現能力不可。

此外，徐老師非常強調，老師應該常常有目的地讓學生練一些技術難度低於其程度，而又富於音樂性的曲子。用這樣的曲子來練習音樂表達能力，特別有效。為什麼技術難度要低於其程度呢？因為這樣學生才可毫無技術負擔，能放手去表現音樂。如果技術程度太難，注意力必集中於應付左右手的難點，便顧不上音樂的表達了。為什麼要選富於音樂性的曲子呢？因為這樣的曲子，才容易引導出學生內心的共鳴和表達欲望。如選音

樂性不夠的曲子，便很難達到目的。

七、重視音樂常識教育

如前所述，由於在團體班學琴的孩子，大多數都不可能另外再去學鋼琴、學樂理、學視唱聽寫，可是，這些東西又如此重要，不能不學，所以老師的責任便特別重大。

徐老師的做法是：小提琴教到那裡，樂理、視譜、音樂術語、曲式等音樂知識就跟著教到那裡。比如，教到 C 大調音階，就講解一下什麼是大調，如何分辨大、小調等；教到 a 小調音階，就講解一下小調音階的構成，一共有那些幾種小調音階等。又比如，教到有音樂術語的曲子時，就把最重要的速度、表情術語（義大利文或英文）教一教、念一念、背一背、考一考，讓學生既知其意，又會念其聲。

一般小提琴老師，罕有能同時重視到調性、調式、曲式的教學與講解。這些方面，徐老師都同時兼顧到了。前文所舉之「奏迴旋曲時，每人身上掛一標記，輪流演奏該標記所代表的那一段」的做法，是另一個一石三鳥之計──一是用輪奏方式，檢查出各人演奏中的存在問題。二是讓每個人都明白自己所奏的那一段，在全曲中居於何種地位。三是讓所有旁觀者，都對迴旋曲式有一個總體了解。怪不得大陸小提琴前輩隋克強教授說：「徐多沁老師不但在教小提琴演奏，還教小孩子曲式學。」（注10）

徐老師在音樂素質教育上，還有甚多高招。例如，音色聽覺的訓練、節奏聽覺的訓練，複調聽覺的訓練

等，均各有其妙法。限於篇幅，便不一一列舉。有興趣作更深入了解、研究者，請細閱本篇附錄的徐老師之文章原文。

注1：見〈兒童小提琴大課教育漫談〉一文，原載於《信息簡報》第三期。該刊物後改名爲《信息交流》。

注2：趙薇老師，大陸少兒小提琴教育聯誼會副會長，北京中央音樂學院及附中小提琴老師。出版有《趙薇小提琴作品十首》等。

注3：《信息簡報》爲少兒小提琴教育聯誼會刊物，由各省市輪流編輯、出版。第三期是由趙薇老師任會長的北京分會負責編輯、出版。

注4：摘錄自〈兒童小提琴學員的音樂素質訓練〉一文。該論文由徐多沁與周世炯二位先生聯名寫作。尚未正式出版過。見本篇附錄。

注5：出處同注1。

注6：楊寶智教授，傑出的小提琴作曲家、理論家、教師。曾長期任教於四川音樂學院和中央音樂學院。其作品有〈喜相逢〉，西皮散板與賦格〈北曲〉(無伴奏)，小提琴與三弦二重奏〈引子與賦格〉、〈西部民歌五首〉，小提琴協奏曲〈川江〉等。理論著作有《林耀基小提琴教學法精要》(香港 葉氏音樂中心出版)、《弦樂藝術史話》、《巴赫三首無伴奏小提琴奏鳴曲賦格樂章及其演奏》、《馬思聰與小提琴藝術》等。

注7：出處同注4。

注8：出處同注4。

注9：出處同注1。

注10：隋克強教授，上海音樂學院資深小提琴教授。他曾多次以客座教師身份，給徐多沁老師的團體班講課。他自己的姪兒到了學琴年齡，他也推薦到徐老師的團體班學琴。

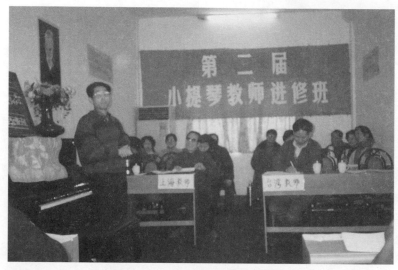

圖11：徐多沁老師在1997年2月於寧波舉行的「第二屆小提琴教師進修班」上，傳授團體課管理的絕招。「台灣教師」標示牌後是本書作者。

第三章 管理絕招

第一節 管理的重要性

個別課教學，不存在管理的問題。團體教學，如果沒有一套完善的管理方法、制度，輕則問題多多，事倍功半；重則維持不下去，以失敗告終。所以徐多沁老師說：「團體教學成敗，一半看管理好壞。」（注1）「教學管理是挖不盡的金礦。肯挖，會挖，就會富有。」（注2）

為什麼團體教學的管理那麼重要呢？這是由兩個方面因素決定的。

其一，一個團體班，實際上是兩個團體。一個團體是學生，另一個團體是家長。家長這個團體雖然在「第二線」，然而，它卻是靈魂、是老闆、是主控者。徐老師有句名言，叫做「學琴成敗，關鍵在家長。」（注3）這句話絕不是隨便說出來的。它是無數成敗經驗的總結，也說出了問題的最重點。所謂「管理」，最重要的對象其實是家長。管理的內容，主要也是針對家長。把家長這個團體管理好了，團體教學就順利，就有保障。

其二，團體班的一切活動，從上課到表演，從輔導

到交流，都是一群人而不是一個人在進行。凡一群人之事，就絕不能興之所至，隨心所欲地決定，而必須有遊戲規則、有計劃、有統一標準以至有法規。這些遊戲規則、標準、法規，就是管理的核心。訂得合理、全面，執行得公正，嚴格，眾人就有向心力。力力相加，就眾志成城，做事無往而不利。訂得不合理、不全面，執行得不公正、不嚴格，向心力就變成離心力。力力相抵銷，便連最簡單的事也無法做好。

　　徐多沁老師的團體教學如此成功，我們不難推斷，他必定在管理上有很多高招、絕招，否則絕無可能。

　　事實正是如此。每次徐老師外出傳授團體教學的經驗，他必定有一個部份是專門談團體課管理。在他給筆者的信函之中，亦有相當一部份內容，是談團體課管理。如果我們只學他的教學絕招而忽視了他的管理絕招，那就有如入寶山而空著手出來。

　　教團體課難，管理團體課更難。用徐老師的話說，是「比登蜀道還難」。（注4）對本人來說，二難之外，更多了一個「如何寫」的困難。因為這是一個全新的，前人從來不曾探索過的領域，所以，幾乎完全找不到現成的參考資料可用。幸好徐老師不厭其煩、其詳，毫無保留地給我信中寫，電話中講他的經驗，還發動他的學生家長給我寫信，向我提供有關資料。沒有他和他的家長的全力支持，這一章絕不可能寫得出來。

　　以下，分「課堂規定，執法如山」等十個方面，試圖把徐老師的管理精神與管理方法，作一盡可能詳細的介紹、討論、「揭祕」。掛一漏萬和遺珠之處，在所難

免。希望這只是引玉之磚，能引出徐老師本人或由他的
學生家長來寫這方面的內容，相信一定會更精彩。

注1：摘錄自1997年1月25日～31日於寧波舉行之「第二
屆小提琴教師進修班」上，徐多沁老師的講課紀錄。
注2：摘自徐多沁老師1997年3月25日至筆者的信。
注3：出處同注1。
注4：摘自徐多沁老師1997年11月17日至筆者的信。

第二節　課堂規定，執法如山

團體課不同於個別課，很重要一點是有上課紀律問題。

紀律問題的涵蓋面相當廣。

首先，是上課準時問題。個別課學生，如果遲到，只是一人之事。團體課一班約十個學生，如果有兩個人遲到，問題就很嚴重。等，對準時來的人是時間的浪費，是不公平。不等，有些重要的東西遲到的人沒學到，怎麼辦？更何況，一有人遲到，勢必影響整體的「軍心」。所以，歷來，善帶兵者無不極重視「準時」問題。據說，當年成吉思汗統軍，緊急集合令發出之後，逾時未到者一律斬首。這當是為何蒙古人其時能橫行天下的原因之一。帶團體課有如帶兵。如無法保證上課準時，教學效果勢必大受影響。

其次，是學生的禮貌問題。一群人相處，必有個倫理、禮貌問題。學生必須尊敬老師，尊敬家長，尊重其他同學。這個尊敬、尊重，表現在內心，也表現在言行。內心的尊敬，尊重要靠薰陶、教育、師長的身教。言行的尊敬、尊重，必須有規矩、規範。一個團體班，如果學生沒有禮貌的規範，這個班一定好不到那裡去。規範，也是一種紀律。

還有一大堆小節細節問題，假如沒有規定、規範，就可能隨時影響到教學的順利進行與品質。例如，有人上課中途要上廁所，有人忘了帶樂譜，有人指甲太長等，都必定會造成教師與教學的困擾，影響到老師與學

生的教與學情緒，不可不作些硬性規定。

　　針對諸如此類問題，徐多沁老師制定了十條《家長須知》。這十條《家長須知》，是規定，是制度，是公約，是保證上課順利的極重要措施。作為教學管理的第一項內容，徐老師為了保證它的切實執行，特別設一「大課門衛」，專門負責檢查家長和學生有沒有做到這十條，並負責維持秩序。茲一字不動，把徐老師制定的這十條《家長須知》照錄如下：

家 長 須 知

　　集體課有紀律問題，沒有紀律，就沒有良好的教學秩序，就沒有教學質量。所以，要保證上課有良好的教學秩序，關鍵在家長，因此我們制訂了《家長須知》十條，張榜公佈，要求家長配合做到。

　　1. 提前十分鐘到教室門口等候。

　　2. 請把孩子的手洗乾淨，指甲剪短，進教室上課前帶孩子上一次廁所，以免課時中途外出，影響課堂教學秩序。

　　3. 每次上課請預先在家裡檢查一下孩子學習必需品，如新的樂譜、筆記本、弓子、松香等是否齊備。孩子上課的服飾要整潔大方，不影響拉琴。

　　4. 進教室按指定位置就座，放好學習用品後，要培養孩子自己動手的能力，自己打開琴盒，取琴，擦松香，放樂譜，並很有禮貌地請老師校音。

　　5. 為了孩子們的健康，室內不准吸煙。

6. 非經同意，上課時間不得帶非本班學員或家長進教室，謝絕參觀旁聽。

7. 為了保證學習質量，家長聽課必須記筆記，明確一堂課的教學要求，有疑問之處，請課間小休或課後及時詢問老師。

8. 有關指導孩子們如何學琴的文件、教具等，一律只在教室內閱讀，使用。非經同意，不得帶出。

9. 宣布下課，請在幾分鐘內收好學習用品，盡快依次退出教室。

10. 注意培養孩子講文明、有禮貌的好習慣，見了老師和長輩問候「您好」；接受校音等幫助時，需站立道謝；課後辭別時須講「再見」；演奏會接受獎狀、獎品須向評委、老師和家長鞠躬致謝。

以上十條《家長須知》，由於對課堂教學和培養學生良好的學習習慣很有益處，所以，徐老師的學生家長都非常樂意執行，完全配合，保證了課堂紀律的良好和教學順利。

然而，凡事必有例外。俗語說:「訂法不難執法難」。遇到違規、違法、違約的情形時，徐老師是怎麼做的呢？請看下面兩個百分之百真實的例子。

【例一】

多年前，徐老師在招生時，誤收了一位「小霸王」。兩次上課，都教不會他說一聲「老師好」。第三次課，仍是如此。於是，徐老師對他的父親說：「請你把孩子領出去，教會他說:『老師好』。你用麼方法教，我無權

干涉，但是，今天一定要學會，否則退學。學費我帶在身上。」這位做漁業生意的年輕父親二話不說，把孩子拖出教室，在走廊上把孩子的頭向牆上撞，撞得頭破血流，孩子終於答應向老師說「老師好」。

多年後，徐老師在寧波的「第二屆小提琴老師進修班」上，向我們講起這段往事。當他講到「孩子終於滿面鮮血地向我鞠躬問好，我既慶幸終於勝利，也為我的教育能力弱到要借助他人之手，用暴力去『鎮壓』一個幼童，強迫他學會做人的起碼常識」時，我清楚地記得，徐老師的雙眼閃著淚花。在場的所有老師，包括我這個自以為「男兒有淚不輕流」的人在內，眼睛都是濕濕的。

【例二】

不久之前，一位某幼稚園大班的學生家長，因為做服裝生意，生意太好、太忙，累計三次由傭人陪孩子來上課。根據招生協約，家長是必須親自陪孩子上課的。於是，徐老師便停了這位小孩子的課。開始時，這對家長夫婦找幼稚園園長去向徐老師說情，徐老師不為所動，他們又登門送禮、求情。徐老師直言不諱地對他們說：「還是不能破壞協約。你們的孩子我很喜歡，但你們沒有把孩子學習的事情看得比天大。」之後，他們把孩子帶到別的老師處上課。據該班的家長代表告訴徐老師說，這孩子就是不肯去別的老師處上課，一要去上課就大哭大鬧，在家練一次琴就哭叫一次，非要父母帶他回徐老師處，才肯繼續學琴。徐老師不大相信有這種事，便派一位助手去這位孩子家看看。那位助手去看時，剛

好遇到這孩子在大哭大鬧，要回徐老師的班上課。這下子，徐老師心軟了，才讓助手通知家長，可以帶孩子回班上上課。

　　這樣的「執法」，怎麼可能不「軍紀良好」？這樣的執法，恐怕不單止小提琴團體課老師應該學，連海峽兩岸的警察、法官、風紀人員，都應該學一學呢！

第三節　家長協會

在團體教學中，家長的力量有如載舟之水，可以承載輕舟，穿越萬重山嶺，抵達目的地；也可以掀起惡浪，把舟打翻，擊沈，讓舟半途而毀。凡教過團體課的老師，相信都有此體會。成功者，必定是家長對老師信服，向心力強，老師善於與家長溝通，善於把家長組織起來，發揮他們在教學、演出及各種活動中的巨大力量。失敗者，必定是家長對老師沒有信心，不服氣，老師不善於與家長溝通，也沒有把家長組織起來，更談不上發揮出家長的正面力量。

在多年的團體教學實踐中，徐多沁老師累積了大量管理方面經驗，創造了不少管理方面絕招。其中特別重要的一項，就是把學生家長組織起來，成立兩層的家長協會。第一層，以班為單位，名稱為「某某班家長聯誼會」。第二層，由各班家長代表組成，名稱為「家長代表協會」。

對建立家長會的必要性和重要性，徐老師有如下論述：

「我始終感覺學生家長的信任和義務支持，以及由他們組織起來為我們辦事，是事業成功的關鍵！我的學生家長都是十多年的老朋友，他們在社會上有各自的位置與社會能力。我想要做的事，事先計劃好之後，找他們交待，大家認可的，一切交由他們去辦，不花錢，成效高。多年來，我堅持這樣做了，很順利。」（注1）

「團體教學研究，千萬要研究父母的巨大力量。」

（注2）

　　「小提琴集體課的優越性越來越顯著，其中重要的措施就是建立完整的教學管理制度。無論是上課、練琴、登台等教學上一系列關鍵的環節，都需要有完善的管理措施，這些措施的組建實施，都要學生家長積極參加，發揮家長的天然助教作用。這對提高教質量，培養學生的良好學習習慣，乃至育人成材都很有效果。」（注3）

　　以下分別介紹這兩層家長會的組織方法與功能。

班級家長聯誼會

1. 家長代表

　　一個班，如有八至十二位學生，可設兩位家長代表，名稱可以是「家長代表」，也可以是「會長」、「副會長」。其職責是：

（1）管理上課秩序，檢查《家長須知》的執行，記錄本班學生上課出席情形。

（2）負責課前後教室的佈置與善後工作。

（3）管理與本班財務有關的工作及負責收學費。

（4）代表老師與各位家長聯絡，代表家長向老師反應意見。

（5）代表本班參與班際的家長代表協會。

2. 練琴交流輔導員

　　可設兩位家長擔任此職務。其職責是：

（1）負責學生上課前的家庭作業檢查。

（2）組織學生互相觀摩練琴。

（3）組織家長互相交流輔導督促孩子練琴的經驗。

3. 理論學習助理

　　稱職的團體課老師，應該組織家長定期閱讀有關專業教學方法、樂理知識、練琴方法，以及一切與教學有關的理論文章、文件。理論學習助理的職責，是協助老師組織學習及管理有關的文章、文件。

4. 表演（含考試）組

　　每班定期舉行學習演奏會，有大量事務工作要做。大約每年一次的考級，也有預考等工作要做。因此，設立表演組，專門負責這方面的事務工作，甚有必要。該組的工作範圍大略是：

（1）佈置演出場地，場地善後。

（2）如有必要，印發節目單、邀請卡。

（3）來賓、評委的接待(本班任課老師不打分)。

（4）計分，抄評語。

（5）採購獎品，準備獎狀。

（6）錄音、錄影、攝影。

　　以上四方面的職務設置，剛好與徐老師所說的「學琴三大事」中的「上課、練琴、表演」三件事相互符合、吻合。

家長代表協會

　　一位專業的或稱職的團體課老師，所教的班級，少則三、五班，多則十班以上。一定會有某些活動，是跨班進行的。如請專家來講學，大型的演出，高程度學生的教學實習等。這時，便需要有跨班的家長組織。這個組織，由各班的家長代表組成，名稱為「家長代表協會」。

1. 講學組

爲了打開學生與家長的眼界、耳界、心界，長期以來，徐多沁老師堅持不定期邀請國內外名家爲他的團體班學生講學。這種跨班活動，牽涉到場地的租借及準備與善後，經費的支出與分攤、收取，來賓的接待，聽衆的組織安排等。講學組的職責便是負起以上所有事情的責任。

2. 演出組

每一年，徐老師的團體班都會接到一定數量的大型演出邀請，有些在劇場，有些在賓館或酒店、有些在電視台、有些在外省市。演出組的職責，便是負責這類跨班演出的所有組織工作，包括交通工具、場地、宣傳、經費收支等等。

3. 教學實踐組

每年寒暑假，是團體班學生的集訓期（國外和台灣稱之爲音樂夏令營或冬令營）。爲了滿足初級程度學生的輔導需要，也爲了讓高級程度的學生教學相長，徐老師把高級程度的學生組織成臨時性的教學輔導組，由他們負責一部份對初級程度學生的輔導工作，同時也由老師給他們上教學法課。這部份工作的組織管理，便是教學實踐組的責任。

4. 聯誼組

每一年，徐老師都會組織若干次家長代表會議和全體家長的總結交流會。這部份工作，包括組織部份與事務部份，均由聯誼組負責。

這樣兩層的家長的組織，不但充份發揮了家長的巨大力量，讓團體教學更加順利、成功，同時也從家長中培養出一批又一批傑出人才。又是一石二鳥之高招，

妙招！

注1：該段話摘錄自徐多沁老師1997年3月25日致筆者的信。

注2：該段話摘錄自徐多沁老師1998年1月12日致筆者的信。

注3：這段話，是徐多沁老師爲傳授他的團體課管理經驗而寫的〈家長協會〉一文的前言。此文沒有公開發表過。本節大多數引用資料均來自此文。

第四節　教學資訊（宣傳）欄

　　一個辦得好的教學資訊欄，其對團體班的作用，就有如一張辦得好的報紙，對一個地區以至整個社會的作用。

　　一份辦得好的綜合性報紙，如香港的明報、信報，台灣的聯合報、中國時報，美國的紐約時報、華爾街日報等，其對當地社會影響力之大，恐怕怎麼樣估計都不會太高。它不但提供了各方面新聞、資訊，同時也提供人類社會最需要的各種常識，以至某些專門知識。

　　一個辦得好的教學資訊欄，所包含的內容，起碼應該包括：

　　1. 本地、本國以至全世界有關音樂教學，特別是小提琴教學的最新資訊。

　　2. 有關音樂會、比賽、考級的訊息。

　　3. 樂理常識。

　　4. 演奏家、作曲家簡介、照片。

　　5. 家長的輔導學生練琴心得，學生自己的學琴、練琴心得。

　　6. 各地良師、名師的教學法介紹及其教學心得。

　　這樣一個教學資訊欄，其實已等於是一份小型的音樂教育雜誌。不過，由於它既不是公開發行，也不賣錢，所以不必也不可能廣泛徵稿、改稿、付稿費。所需者是負責編輯的人，要廣泛閱讀，然後剪剪貼貼，並定期換稿。

　　徐多沁老師極其重視資訊的作用。他在總結大陸的

中央與上海兩所音樂學院爲什麼會聞名天下時說：「其中一個重要原因就是『開放交流』！這兩所學校每年都有很多外國專家來校講學，學校每年也派專業教師外出考察。由於走出去，請進來，就即時吸收了新信息，新經驗，使教學不斷良性循環，避開了閉關自守的落後局面。」（注1）

極爲難得的是，徐老師不但自己實行「走出去，請進來」，廣泛吸收新訊息，學習新經驗，而且把這一精神與做法擴大到他的學生與學生家長。教學資訊欄的設立，完全是爲了教育家長，讓家長打開音樂教育視野，吸收最新資訊，不孤陋寡聞，不以現有所知而滿足。這與「受過教育的消費者，是最好的消費者」、「有一流的家長，才會有一流的學生」，是基於同一理念。這樣的理念與做法，第一個受益者當然是家長，第二個受益者必然是學生。最終，教師也會是受益者。因爲它有助於從根本上保證教學的高品質、高水準。

具體做法上，徐老師是委派一位適合擔當此責任的家長，全權負責教學資訊欄的編輯。徐老師自己隨時讀到任何有價值的資料，認爲值得讓家長分享，便把該資料交給負責編輯資訊欄的學生家長，由該位家長把資料貼出。通常，資訊欄的內容每星期更換一次，讓所有家長每週帶孩子來上課時，都可以吸收新資訊。這個工作量相當大。負此責任的家長，既要有興趣，又要高度投入，肯義務付出，才能勝任。能擔此責任的家長，通常都會培養出很好的閱讀、編輯能力。

吳彥皓（上海市重點學校南洋模範中學學生交響樂

團首席）同學的爸爸吳文龍先生談到教學資訊欄時說：
「多年來，我陪孩子上課，總要提前到教室門外，仔細
閱讀教學資訊欄。那裡每期都有一些新鮮信息。台灣有
黃鐘小提琴團體教學法，我也是經由教學資訊欄才知
道的。它陪著我的孩子成長，也帶著我自己在不斷成
長。」（注2）最近，吳文龍先生從周銘恩同學的爸爸周
先生手上，接過了辦教學資訊欄的重任。從讀者變成編
者，從享受者變成耕耘者，吳先生滿懷感恩與全力投入
之心，希望把此欄辦得更充實、更活潑。

注1：見〈第二屆小提琴教師進修班散記〉一文之「三
屆展望」一節。該文未正式發表，僅在參加進修教師之
間傳閱。
注2：該段發言，錄自1998年4月20日，徐多沁老師召集
數位家代表開座談會，討論本篇第三章第一稿之發言記
錄。

第五節　定期講話與閱讀文件

　　教學，本質上是「製造人」的工作。「製造」高品質的人，比製造一件物品，那怕是精密如電腦那樣的物品，難太多了。最難之處，在於人是活的，會變化的。對人，任何問題的解決都沒有「一勞永逸」這回事。針對此，徐多沁老師定期與不定期對家長與學生講話，讓家長定期閱讀某些有關的文章、文件，以求達到培育人格與琴藝俱佳學生的教學目標。

　　談到這方面的心得時，徐老師夫子自道說：「我的集體課與眾不同，引起人們關注的焦點之一是講究科學管理。可惜，不少人只注意到某些形式與外殼。當然，形式與外殼也重要，但我認爲更重要的是對家長和學生的思想引導。要時刻關注家長與學生『活』的想法，針對隨時出現的問題，立即開會、講話，或用有關文章、文件，把家長與學生的想法引導到健康、正確的方向上。多年前，我已經這樣做，但未感覺到它的重要意義。直到有一年元旦的家長座談會上，一位有心家長把我的講話錄了音，整理成文稿，打印給親朋好友傳閱，我才意識到它在管理上，更準確地說是在思想管理上，有重要意義。」（注1）

　　沒有任何敘述、描述、論述可以替代精彩而感人的徐老師本人之講話。本小節，且讓筆者做個名副其實的文抄公，大篇大段地把徐老師的講話抄錄於此，讓同道朋友既可了解徐老師如何通過講話來實行「思想管理」，又可以欣賞到他至情至理，值得三讀五讀，八讀十讀的

妙文。

第一篇，是徐多沁老師1995年元旦在家長座談會上的講話全文。此文由家長錄音整理。徐老師事前並不知道他的講話會被錄下來並整理成文章。

各位代表：

今天是九五年元月七日。十年前的今天，是在座的一些家長代表抱著三、四歲的心肝寶貝來我班學琴的日子。在擁擠不堪的上海交通線上，大家奔波了十個春夏秋冬、四十個季節，風雨無阻，可謂千辛萬苦。那時，大家正值「而立之年」，如今，孩子們紛紛踏進重點中學，也學有一技之長，各位也邁過「不惑之年」，看看孩子們健康成材，怎麼不令人心花怒放！如果把歷史時鐘撥快十年，2005年的今天，孩子們將處於立業成家、人生最幸福燦爛的年代，那是一幅多麼美妙的情景啊！回顧與展望，正似前進征途上的加油站，堅持年年總結一次，值得。

本末正置——人們都熟悉一個成語，叫做「本末倒置」。本，樹的根基也；末，樹的枝葉也。為什麼有些人常會做出捨本逐末的事來，原因是種樹人與觀賞者的角度不同。全世界都矚目珠穆拉瑪峰的高，可研究者知道它的底座就有5000米之高。我小時候，韓里老師常給我講「井」與「海」的故事，寓意深長，至今未忘。時下，常見有些人鼓動學生拿高分，而能力低下。放任孩子吃零食，而不好好吃正餐；只求智力發展，而忽視行為習慣——非智力素質的培養。學琴，只求技術進度

快，而不注意音樂文化素質的培植，凡此種種可謂「本末倒置」也。如不理會，希望會變成失望。

進補充電——「孩子的事大如天，事業厚如地，要在孩子身上投資、投時、投力」，這是大家常聽我嘮叨的話。投資皆能做到，投時一些人也能做到，唯投力最難，但投力對孩子成材最重要。時下，冬季講究營養進補，家電使用不斷充電，為孩子的成材難道不也要在「知識」、「教育法」、「心理學」上進補充電嗎？農民十分講究辛勤的春耕，那是關係到生存的大事！種瓜得瓜，種豆得豆，千真萬確，讓我們充分重視孩子的整體素質教育。投入，再投力吧！碩果不會辜負有心而勤勞的人。

苦就是甜——中國傳統教育精神講究「苦心孤詣」；苦心——刻苦地用心，孤詣——一般人達不到的學問高度。工業發達的國家對有成就的人做過跟蹤調查，證明90% 的人是一般才能，之所以成為學問家，靠的是拼搏奮鬥，一要立志，二要艱苦。神醫華陀，少年時，母親死於疾病，其悲憤痛苦之情景，促使華陀決心學醫，他離家跑到深山寺廟拜師求學，環境十分艱苦，但他為了醫好千千萬萬像他母親那樣的痛苦病人，十年如一日不倦地苦學鑽研。華陀被後人頌為「神醫」，苦是他成才的重要途徑，我們應當有意識地為孩子創造刻苦用心的環境。

退就是進——在我班上學琴，經常會遇到階段性的後退情況，考完十級退回到中級，中級退回到初級，初級從零開始。孩子們大有「後退一步，天地更加開闊」

之感。可有些家長並不以為然，對這種實質是為了前進，而暫時採取收縮的做法，一時難以接受。事實上，考級曲目、章程並不完善，人們會有不同的對待方式。走鋼絲繩、挖井式的混過關並不難，但它的危害性不言而喻。我不願看到學生走進這個誤區。我堅信人對事物的認識是漸進的，確認事物的發展是波浪形的、螺旋式的，退是為了更好的前進。希望大家能自覺配合，讓孩子在音樂天地裡健康地長大成材。

慢就是快 —— 拉琴與練琴是兩個不同的概念，練琴是為了解決問題所做的訓練。為什麼要慢練？因為耳朵對聽音準、音質有個辨別過程，只有慢練才能保持聽覺的高度敏感，如核對空弦、雙音等。另外，大腦對左右手的控制以及雙手的準確的配合，只有通過慢練，做到動作預測在前，逐步協調，方能達到要求。慢練是為了快時的準確、牢靠。課餘學琴，絕不是將課餘劃等於業餘，降低水平。事實上中外一些著名的小提琴家未進音樂院校，而成為職業音樂家的大有人在。堅持正確的慢練，是課餘學琴高質量的重要方法，科學練琴就會有良好的結果。

笨即聰明 —— 有句成語叫「大智若愚」，是說非常聰明的人有時表象似愚笨。我理解這個詞語有二層含義：一是做學問的人總是腳踏實地，一步一個腳印，步步留神。這對於那些熱衷搞大躍進、搞突飛猛進的人來說是顯得呆頭呆腦，不可思議的；另一層含義是做事專心致志，忘記周圍一切而鬧出笑話。這對於那些見異思遷、站在這山望那山高、朝三暮四的人來說，更顯得愚

蠢可笑。究其原因是顯然的，因為各自追求的目標不一樣。為了孩子，淨化學習環境，排除「方城」、「股市」、「下海」等一切干擾吧！

95展望——上海將舉辦第十、十一屆春秋考級；全國將舉辦教學研討、天津比賽（第三屆）；班上將定期考核、觀摩、交流；代表們建議家長之間、同學之間交流練琴心得體會；定期舉辦音帶、錄像欣賞會；繼續探索劇場音樂會的模式等。最後，我非常高興的告訴大家，王治隆老師將於七月十日來上海、寧波講學。王老師是我少年時的老師，我跟他學琴的時間最長。我殷切地盼望他老人家的到來。

順頌各位冬安！
聆聽孩子們奏響的美妙音樂 ——「步步高」！

第二篇，選自徐老師為他的學生與學生家長而寫的〈何為素質 —— 說三道四賀97新年〉一文。該文頗長，此處僅截取其中兩節。

一、談人格素養

我的年輕朋友們，曾聽你們說過：「從幼稚園、小學、中學、大學，換過許多許多老師，唯有徐老師陪我渡過了幾十個春夏秋冬。」這是我們的緣份，你們不討厭我，我愛你們。但我希望大家在國家倡導素質教育之際，認真思考一下，究竟問題的實質是什麼？我認為在學生階段（尤其是初三前後）最重要的是建立良好的學習習慣。何謂良好的學習習慣，這就是人格品質中的意

志力、注意力、觀察力、記憶力、想像力、創造力等的建立。我堅信有了這六個力，可算為有了良好的學習習慣，無論你走上那條道（技校、職校、專科、高中）將來在工作中必定會奏響輝煌的樂章！

美國科學家的最新研究報告證明，高分不一定會帶來成功，而是人格品質影響著人一生事業的成功與否。他們跟蹤調查了許多有成就的人，研究報告的結論是：「情商比智商更重要」。實例我這裡就不列舉了。

二、談電視

家家有電視，天天看電視，人人喜愛看電視，也是習以為常的小事一椿。但常聽家長說「看電視耽擱時間，把人都給看懶散了」。有些小同學為此還常和爸爸媽媽鬧彆扭。家長們說的情況，正是一些教育家在研究的一個問題，國內外有識之士的調查報告論證過：無選擇和過長時間地看電視，會養成懶散和不好思考的人。況且對身體與視力的損害也是不可忽視的。

我很喜歡20世紀的偉人愛因斯坦說的話：「人的差異在於業餘時間。」在同樣環境，同樣時間，同樣條件的業餘時間裡，「兩個相同文化程度的人，經過若干年之後，一個人通過業餘學習，成為有某方面專長的學者，另外一個人不願學習，就成為庸才。業餘時間，可以造就人，也可以毀滅人。」古往今來這兩種人比比皆是。這正是，欲要取得成功，首先戰勝自己。一個自我管理失控的人，絕對不會成為優秀的人才。起來，不要做「電視」的奴隸，把有限的時間科學地運用起來，中華民族到了奮起的時候，用拼搏的姿態迎接21世紀！

第三篇，選自徐老師1998年的元旦賀文〈嚮往成熟〉，這篇長文記錄了1997年徐老師所經歷過的若干件大事。以下抄錄的是該文之第一小節「相聚為何」。該文雖然與徐老師的學生與家長沒有直接的關係，但卻從宏觀的角度，談到了小提琴團體教學的歷史、現狀與某些值得我們深思、警惕的問題：

　　97年元月的最後一週是難忘的。寧波、上海，全國各地，（包括西藏拉薩）特別是台灣的許多提琴老師，共六、七十位教頭，不畏三九嚴寒，路程萬里，相聚於甬江畔。我作為主教頭，對這次講集體課教學法尤為激動。

　　小提琴集體課教學在我國並未被人們普遍認同，更未被人研究總結。過去，不少人以教個別課的方式來教集體課，十多年來造成有頭無身，有始無終，或勉強支撐，或只教起步，繼而變小，再轉個別教，比比皆是。這種似原始部落式的播種法是任其自生自滅。偶見嫩苗，立即盆栽，細細調養，這是到處可見的虎頭蛇尾的慘狀。八十年代初興起的這股熱潮，到九十年代，能堅持上集體課的教師已屬鳳毛麟角，集體課的名聲也被炒壞了，於是一些生存下來的教師在思索、在探討。研究交流集體課的教學法是迫不急待的事了。甬江畔的相聚是一個轉折，是集體課向成熟道路上發展的一個信號，值得慶賀。

　　此事使我想起中國末代皇帝愛新覺羅·傅儀的老師。他是一位頗有見識的人，他在教幼小皇帝學文化時

堅持要陪讀的小伙伴。「群體，是人的天性。」不難看出這位老師的苦心與遠見。本世紀還有兩位頗有見識的提琴教師，這就是海菲茲的老師奧爾。他在教幼小的海菲茲時，堅持要老海菲茲陪讀。至今彼得格勒音樂院的教務處還存有大小海菲茲的學歷檔案。奧依斯特拉赫的老師斯托里亞斯基，採用八人一起上課方式施教多年，於是在他集體課的班級中，湧現了本世紀與海菲茲齊名的偉大提琴家大小奧依斯特拉赫和米爾斯坦。我多麼希望了解這些有膽量、有見識的「伯樂」教師的文字介紹啊！可翻遍資料也未有結果，這實在是一件憾事。貝多芬說：「習慣可以使最光輝的天才貶值。」本世紀提琴家中兩位最光輝的天才沒有被習慣貶值，而在他們小時候就接受了集體課仁慈寬厚，愉快活潑的正確教學，難怪他們在老年時還十分有滋有味地回憶童年的集體課。老奧在有了小奧時又送他去斯氏的集體班學琴，可謂「老馬識途」啊！

　　海菲茲，奧依斯特拉赫，所以成為20世紀最光輝最燦爛，最有藝術魅力的提琴家，跟他們成才道路有關嗎？如果大膽設想，他們在成才道路上走的是「習慣教學」又會是什麼情景呢？值得思索啊！

　　俗話說：「一葉知秋」、「一沙一世界」。從以上幾篇講話與文章中，我們不難想像，徐老師是如何用講話與文章來實行團體教學的「思想管理」。這樣的講話與文章，當然不是每位小提琴團體課老師都能講得出、寫得出。退而求其次，隨時根據家長出現的問題，例如某

些觀念的偏差，因爲對孩子學琴意義認識不足而影響投時投力的意願與投入程度等，對家長作引導性談話或與家長作雙向溝通，是每位老師都可以做到的。自己寫不出好文章，便把別人的好文章抄下來或影印下來，讓家長閱讀，更不是什麼難事。

「誰重視集體課的科學管理，誰就會獲得豐厚的教學成果，誰就會受到家長的熱烈歡迎和積極支持。」（注2）徐老師用他的親身經歷與成就，證明了這一點。相信願意向徐老師學習的人，也一定或遲早，會體會到這一點。

注1：這段話，摘錄自徐多沁老師1998年2月11日致筆者的信。

注2：這段話，摘錄自〈第二屆小提琴教師進修班散記〉一文，不曾公開發表，作者爲「遲雨，牛歌」。

第六節　練琴交流與互助

　　如何能令到非專業學琴的小孩子肯去練琴，喜歡練琴，懂得如何有效率地練琴，歷來都是器樂老師的第一大難題。那一位老師在這方面本事高、辦法多，那一位老師的教學成績與教學品質就有保證。那一位老師在這方面不用心、方法不好，就不可能有好的教學成果。

　　此問題之難，可隨手從一些大師級演奏家與教師之言論中找到佐證：

　　被史坦恩先生（Issac Stern）譽爲二十世紀最偉大的三位小提琴家之一的米爾斯坦先生（Nathan Milstein），回憶起他童年不喜歡練琴的情形說：「我根本不能想像，有那一個正常的小孩會喜歡練習樂器，除非他是畸形怪物，而我是一個正常的兒童。」（注1）鈴本教學法的創法師祖鈴木鎮一先生，在他的著作和演說中一再強調，練琴的重要及老師對此負有不可推卸的責任。他說：「每天練三小時的兒童，在三個月中的練習時間，相當於每天練五分鐘的兒童整整九年的時間。」（注2）他又說：「在鈴木教學法，令到學生喜歡練琴是老師的責任。」（注3）

　　若非此問題又難又普遍，相信大師們便不會對此問題一說再說，唯恐強調得不夠。

　　徐多沁老師是如何解決這一難題的呢？除了前文所寫到的「母子同步學琴」、「定期講話與閱讀文件」，以及下文將會寫到的各種鼓勵辦法之外，他最重要的絕招，是建立了「練琴交流與互助」的制度。

「練琴交流與互助」這一絕招，其實內含多招。它們是：

一、在上課前，下課後，甚至在上課中間，劃出一小段時間，讓兩、三位學生組成互助小組，互相交流、互助。內容包括如何把舊功課拉得更好，對新功課如何理解，某個難點要如何練習，某個難題要如何解決，等等。這一招，不但促使學生動腦筋，發揮教學相長的作用，而且間接令到他們會主動練琴，不必靠家長去督促。

二、隔班的大幫小，高幫低。這是班際之間的交流。可採取定期或不定期的方式，把年齡不同，程度不同的兩班學生放在一起，讓年齡大的學生幫助年齡小的學生，程度高的學生幫助程度低的學生。這樣的交流，對雙方都有很大好處。程度低的學生，可以向程度高的學生學到很多東西。程度高的學生，通過幫、帶程度低的學生，既起到溫故知新的作用，又培養出榮譽感、自信心、責任心、教學能力。

三、在寒暑假，舉辦三至四人的小組課活動。這種小組課活動，內容與方式可以多種多樣。可以由老師授課，可以請高程度的學生擔任助理教師，可以一組之內互相切磋、交流，也可以組與組之間作某種聯誼、交流、比賽。

四、定期組織家長座談會，交流如何陪、帶小孩子練琴的經驗。這種專題座談會，既起到喚起每一位家長對此問題重視、投入的作用，又讓很多原先方法不多或方法不夠好的家長，有機會吸收其他家長更好的方法。

五、鼓勵和組織家長互訪，實地參觀，交流如何陪

帶小孩練琴。甫在今（1998）年四月，奪得第八屆曼紐因小提琴比賽少年組冠軍的王之炅小朋友的媽媽，在討論對本文「教學絕招」部份的意見與建議座談會上，談到家長之間練琴交流的好處時說：「記得當年徐老師安排我們幾位家長帶孩子一同去聽孫萍、顧晨練琴。他們比王之炅學琴早，又比王之炅學得好。我們實地聽了他們練琴兩小時，又聽了他們的家長講如何陪孩子練琴，收穫真多。看了、聽了別人的方法，我就直接把這些方法用到自己的孩子身上。後來，也有別的家長來聽我陪孩子練琴。這樣的活動，對孩子的成長和我們自己的成長，好處很多，意義很深。」王媽媽的話，相信說出了很多徐老師的學生家長之心聲。

　　六、把家長組織成互助小組。如果一個班有十二位學生，便有十二位家長。由每四位家長組成一個互助小組，全班便有了三個組。每組設一位家長代表，負責本組小孩子的練琴互助。這樣嚴密的組織網路，不但方便互相聯絡，有利於辦各種活動，任何一位孩子或家長有困難，亦隨時有人可以幫忙。

　　以上各種練琴交流與互助辦法，不但從根本上解決小孩子的練琴問題，而且連帶地大有助於解決團體教學的一個先天性普遍難題──學生的程度、進度參差不齊。

　　就如十個指頭有長短一樣，人沒有兩個是完全一樣的。十個學生的團體班，無論如何精挑細選，無論按年齡或是按程度分班，無論由誰來教，都不可能每個學生進度、程度完全一樣。這時，互幫互學，走得快的幫走得慢的，程度好的幫程度差的，資歷深的幫資歷淺的，

就顯得非常重要而有效。針對此問題，除了以上方法外，徐老師還實行：1.進度嚴重跟不上的學生，鼓勵其利用寒暑假，聘請已考過十級的「學長」當小老師，進行個別輔導。2.鼓勵並幫助安排學得慢的學生，聘請有輔導經驗的家長，進行個別輔導。3.如有必要，安排助教老師，對有特別需要的學生進行短期加強輔導。有了這些辦法作為輔助，一般都能保證一個團體班的學生齊頭前進，沒有人掉隊。

　　早在1988年，徐多沁老師在大陸全國首屆少兒小提琴比賽的教師聯誼交流會上，就發表過一段極其精辟、精彩的有關談話：「上課難，練琴更難。而練琴的好壞，關鍵在家長。因此，我們定期組織家座談會，交流如何陪孩子練琴的經驗。家長之間，抽時間互相觀摩學習（注4）。」這段話，可以看作是徐老師對練琴問題的理論與綱領。各種具體做法，則是實踐與實行。好的理論加上好的實行，這是徐老師的教學特點，也是他成功的最重要原因。

注1：見米爾斯坦回憶錄《從俄國到西方》，中文翻譯本第13頁。台北大呂出版社，1994年初版。

注2：見鈴木鎮一著《以愛培育》，中文翻譯本，第165頁，台北達欣出版社，1985年再版。

注3：見Evelyn Hermann著：《Shinichi Suzuki: The Man and His Philosophy》，第231頁。

注4：見大陸全國少兒小提琴教育聯誼會出版的《信息簡報》第一期，1988年4月出版。

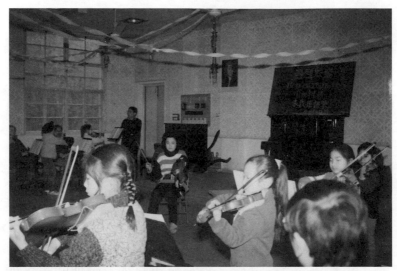

圖12：著名演奏家俞麗拿教授為徐老師的團體課學生講學。

圖13：著名小提琴教學大師林耀基先生，為徐老師的學生上課。

第七節　客席講學

自古以來，「文人相輕」、「同行是冤家」似乎是常態。「文人相重」、「同行是好友」，比較起來，反而不那麼普遍，不那麼常見。這大概是人類與生俱來的一種本性，一種「生存競爭」的自然本能吧！任誰，恐怕也無法從根本上改變它。

凡事總有例外。徐多沁老師就是一個特別例外。他是文人相重，同行相惜的少見典範。究其原因，也許一半是出自他的天性，一半則是為了把團體課教好，他自覺或不自覺地克服了人類的本能，對凡有本事的同行，都不但不排斥、不相忌，反而敬重有加，讓他的學生都有機會接觸這些優秀同行，從這些優秀同行的身上廣學本事，提升自己。堅持多年，成為制度的具體做法，就是定期邀請優秀的專家同行來為他的團體班學生客席講學。

歷年來，被徐老師邀請為他的團體班學生客席講過學的大師、名師、傑出同行，隨便一數，就有王治隆、林耀基、鄭石生、俞麗拿、盛中華、沈西蒂、趙誕青、李克強、周彬佑、何弦，以及來自俄國的格拉奇等。

對所有被邀專家、同行，那怕是他的晚輩，徐老師都畢恭畢敬，以禮相待，指定專人負責接待。同時，每次有專家來講學，都向各界教師廣發邀請函，歡迎他們來「客席聽課」。徐老師自己以身作則，他的學生與學生家長，自然對來講學的專家既真誠有禮，又如饑似渴地學習、吸收。所以，凡被徐老師邀請到的專家、同

行，都無不樂於為之，毫無保留地傾囊相授。

　　在為賀1998年元旦而寫的〈嚮往成熟〉一文中，徐多沁老師特別寫了「專家講學」一節，扼要地記錄了1997年幾位專家客席講學的情形。該文相當精彩、精鍊，且無可替代，不得不再做一次文抄公，把它摘錄如下：

沈西蒂先生（上音管弦系弦樂教研室副主任）

　　這次公開課三個小時，三個集體班，每班上一小時，十人一班，級別是4、7、8級。十人輪奏音階、練習曲、樂曲，沈先生聽完一項作業後，針對主要問題幫助解決一、二。

　　沈先生對拉琴的「用力適當」、「局部整體協調」很敏感，在訓練方法上有絕招。十多年前，我聽過沈先生的教學法講座，對她的「肩鬆臂平，手高指站，弓毛對馬（橋）拉，…」不僅留下深刻印象，口訣我也習慣沿用至今。沈先生對演奏中的左右手肩、肘、腕、指充分給予調整。課後學生最大的感受與收益是什麼？大家一致感覺：「拉琴比以前舒服了」。

何弦先生（上音管弦系弦樂教研室副主任）

　　公開課三個小時，三個集體班，每班一小時，十人一班，級別8、9、10，學生輪奏了音階及克萊采爾 No.32、羅德 No.5、大頓 No.1，樂曲莫扎特、拉羅、門德爾頌。何先生對發音與分句有十分明確的要求，弓法、弓速、起句、收句、f、p，各類重音記號的演奏都有具體有效的訓練辦法。

課後學生最大的感受與收益是什麼？大家一致的體會是「拉琴比以前好聽了」。

趙誕青先生 (上海小提琴考級評委會主任)

公開課三個小時，三個集體班，每班一小時，十人一班，也是高級別，樂曲還有克萊斯勒的前奏與快板。此曲，在下也教過幾十年，教案、演奏法也都程式化了，例如近200弓的清一色四分音符全弓拉滿。沒想到趙先生出了奇招，四分音符依照音樂定向由短變長，由長變短，起起伏伏，活潑、生動，變幻萬千，情趣盎然。課後，我按照趙先生講課要求重新練習此曲，果然很有效果，數日後在上海音樂廳遇見趙先生，我坦言相告：「聽君一次課，勝教十年琴。」

學生最大感受與收益是什麼？大家一致認為：「拉樂曲比以前有意思多了。」

俞麗拿先生因事暫停講課。

周彬佑先生，則從加拿大講學多年回國與我共事十多年，她曾長期擔任上音附中弦樂科教研室主任。

公開課三小時，三個班，每班一小時，十人一班，內容是 8、9、10 級音階、練習曲、樂曲。

周先生聽完第一個班的全部作業後問我講什麼好，我請她指教最基本的問題，周先生立即逐一檢查夾琴的生根位置、夾琴高度、角度、方向；右手持弓位置，運弓角度、弓根、弓尖的右臂部位等，引起學生的警覺並調整自己不合適的地方。

當第二個班奏完後，周先生又問講什麼？我請她指教練習方法。周先生要學生用一弓四個音放慢均勻地聽

辨音階，再要學生多用正反附點節奏練習，對練習曲與樂曲，周先生讓學生多做中速練習，這樣耳朵來得及聽辨，而手也來得及調整，慢速與快速也練，但以中速練習為主。

當第三個班拉完作業後，周先生再問講什麼？我請她多指教對作品的音樂處理，周先生對莫札特作品希望演奏時心情愉快，不要凶，起句要清楚，收句要餘音，至高點的音應強調一點…。周先生對集體班的演奏水平表示驚訝！

徐老師不單止邀請同行的小提琴專家來客席講學，還曾經邀請過二胡專家王永德先生擔任客席老師，教學生演奏〈二泉映月〉。樂吟吟同學曾以該曲奪得某次小提琴比賽的中國作品演奏獎。記者問她，為什麼演奏得那麼有感情，有味道？她回答：「我曾跟二胡專家王永德先生學過此曲。」座談會上，樂吟吟的媽媽說：「徐老師每年都邀請客席老師來給孩子上課，我和吟吟的爸爸被指定負責接待，所以這方面的了解、感受比較深。『師多出高徒』『師多見識廣』，這給孩子琴藝、人格都有深遠的正面影響。徐老師思考問題多方位，全開放，沒有門戶之見，沒有世俗偏見。『客席講學』這一招，讓每個人都嘗到甜頭，讓每個人都是贏家，真好。」

樂媽媽的話，相信說出了很多家長的心聲。有這樣一位心胸開闊而又有智慧，有謀略的老師，徐老師的學生們有福了。

圖14：學習演奏會上的化妝表演。

圖15：學習演奏會上，學生比賽誰的持琴最穩定。

第八節　學習演奏會

凡表演藝術，其人才的成長，都離不開舞台，離不開表演。小提琴演奏，是表演藝術的一種，自然也不例外。

對此，徐多沁老師有深刻體會，也有一套完整而有效的做法。他不是坐在家裡或課室，等人家把表演機會送上門來，而是有計劃、有方法、有制度地讓所有的團體班學生，每兩個月就有一次上台表演的機會。這個制度，叫做定期的學習演奏會。

顧名思義，學習演奏會跟一般正式的公開演出有很多不同之處。從目的到規模，從演員到聽眾，從內容到形式，從場地到組織方式，都有所不同。

徐老師的學習演奏會，有很多不同凡響，不落俗套，不可思議，卻又合情合理，有極佳效果的特點與做法。茲把它簡略歸納如下：

一、目的明確

學習演奏會的功能當然同時有很多個方面，其中之一是促進學生用功練琴，之二是讓學生在舞台（那怕是小小的，不那麼正規的舞台）上，在表演中成長。可是，這兩者都不是徐老師最重要的目的。根據徐老師的夫子自道，他花大力氣，大時間辦學習演奏會的目的是「總結與檢查」──總結一段時間（通常是一或兩個學習單元）的學習，檢查教師的教學與學生的學習成果與情形。這樣明確而健康的目的，可以最大限度地減低學生與家長的壓力和患得患失心理。

二、次數頻繁

每一個團體班，大約每兩個月左右就要舉辦一次學習演奏會。每次學習演奏會，初級程度一般是三個班聯合起來進行。中、高級程度則本班單獨進行。一年時間內，每位學生都要參加六至八次學習演奏會。這些年來，徐老師在上海共舉辦了近兩百場這樣的學習演奏會。

三、內容扎實

過了入門階段的班級，採取三人一組同時上台，臨場抽籤輪奏的方式表演。音階是每人都必拉。練習曲分三段，每人按抽籤結果拉其中一段。協奏曲分呈示部、發展部、再現部三段，也是按抽籤結果每人拉一段。在一次學習演奏會上，十二位同學的一班，一套曲目就會輪奏四遍，需要一個多小時。

四、形式活潑

初級程度的班，小朋友可以先隨老師的演奏自編自跳一段舞蹈，然後再拿起琴來演奏。演奏到某些曲子時，如果內容需要或允許，可以跪著拉、躺著拉、排成某種好玩的隊形拉，也可以用一人拉弓，另一人按弦的「雙簧」形式拉。中、高級程度的班，可以撥出一段時間「化妝表演」，可以自選一曲，可以玩「打擂台」遊戲，比賽某一種項目。如演奏到迴旋曲或變奏曲，可以改變分組，全曲有幾段，就以幾個人分組，每人奏其中一段。

五、客席講評

為了客觀、公正，也為了讓學生打開眼界、心胸，有新鮮感，徐老師數十年來堅持自己不給自己的學生打

分，不對自己的教學評論，不擔任自己所教班級的講評工作，而邀請三至五位同行老師來負責指導，評論他的學生學習演奏會。這一做法，非心胸開闊，高瞻遠矚而又實力夠強，自信心足者，無法實行。單此一項，已可見徐老師其人心胸之闊，眼光之遠。

六、家長承辦

如此頻繁的學習演奏會，有不少事務要處理。例如整理場地，購買禮物，招待客席指導老師，攝影錄影等。這部份工作，徐老師統統交給家長去做。一來可減輕自己的工作負擔，二來對家長是很好的學習、訓練，三來可節省金錢，減輕家長的經濟負擔。

七、設獎鼓勵

每次學習演奏會，都會由客席指導老師，評出各班的一、二、三等獎獲得者，頒發獎狀，贈送禮物。班級一等獎獲得者，可獲跨班表演交流的榮譽。另外，還設一聽眾獎，由聽眾投票選出；設一演員評論獎，由參加演出的學生投票選出。獲獎者名單均當場宣佈，並事後發給獎品、獎狀。

八、對外開放

徐老師的學習演奏會，不單止歡迎外來聽眾，也接受「外來」的演奏者。如在1986年北京國際比賽獲少年組第一名的董昆、青年組第一名的戚鳴、及著名小提琴演奏家和教育家鄭石生教授的女兒趙青等，都曾在徐老師舉辦的音樂會上表演過。這樣開放式的音樂會，一方面對團體課學生是個難得的觀摩高手演奏的機會；一方面也提供了一個上台表演機會，給這些需要舞台和聽眾

的高手學生。

　　如此頻繁地辦學習演奏會，用這樣活潑而扎實的學習演奏會來帶動教學，這是只有團體教學才做得到的事。它對學生成長、成材的價值、作用，沒有任何別的東西可以替代、取代。徐老師創下這一絕招，功德無量！

第九節　鼓勵辦法

　　成功的老師，一定善於稱讚學生、鼓勵學生，嚴格而不嚴屬，讓學生學得快樂、有自信、有成就感。低能的老師，才會動不動發脾氣、罵人，讓學生常常處於害怕、恐懼、挫折、沮喪的情緒之中。

　　筆者近年來全力投入小提琴團體教學的師資培訓工作，嚐盡失敗滋味。大多數從音樂班、音樂科系出身主修小提琴畢業的老師，都無法勝任團體教學工作。原因當然是多方面的。最明顯者，一是他們一上場，就不由自主，用教個別課的方式方法來教一群學生；二是他們一開口，就只會指責而不會稱讚、鼓勵學生。

　　幾年下來，反而是很成功地培養出幾位原先完全不會拉小提琴，但是有幼教經驗，有或多或少音樂背景的學生家長和成年人，成為相當優秀，有傑出教學成果的小提琴團體課老師。這些老師都有一個共同點 —— 非常會鼓勵學生。遇到學生有明顯偏差時，如果換了科班出身的老師，十之八九會先指出學生的缺點。可是這些老師，卻仍會先對學生肯定一番，然後再去糾正其偏差。我本人從這些老師身上，不斷學到教學本領，不斷看到自己的不足。起碼，在鼓勵學生這一點上，這些老師反過來，成了我最好的老師。

　　徐多沁老師的特別高明之處，是他不但在日常教學中善於讚揚、鼓勵學生，而且制定了一系列鼓勵，獎勵學生的辦法與制度。這些辦法與制度，約略有如下幾方面：

一、回課成績優良獎

　　這是爲鼓勵學生平常用功練琴，力求完成老師佈置的功課，達到老師所提出的要求而設立的經常性獎勵制度。辦法很簡單——凡回課時達到老師要求者，當場獎勵有老師簽名或蓋章的小畫片一張。學期末時，根據學生所得畫片多少來計算平時分數。這是鼓勵用功的學生，鞭策偷懶學生的很有效方法。人性是天生要面子的。雖然是一張小小畫片，但它代表了一種榮譽。得到者臉上有光，得不到者自然有壓力。有獎勵有壓力，誰敢不用功練琴？

二、學習演奏會等級獎

　　每六至八週舉行一次的班級學習演奏會，由客席評委，評出一、二、三等獎，得獎人數約佔三分之一。得獎者可獲得獎狀、獎品。一等獎獲得者，可獲得代表本班參加跨班表演交流的機會與榮譽。這個做法，一方面讓學習演奏會更熱鬧、更刺激、更有挑戰性，一方面可以起到各班互相交流，讓孩子廣開眼界、耳界的作用。一石二鳥，高招也！

三、歷次學習演奏會成績優秀獎

　　這個獎的獲得者，得到的既不是獎狀，也不是獎品，而是演出與比賽機會。每一年，總會有一些全市性甚至全國性的重要演出和比賽。如何選拔演出者和參賽者呢？不必傷腦筋。只要推薦歷次學習演奏會的成績優秀者，就一定錯不了。這一招，既給了優秀學生鼓勵，又省了「推派誰出去」的麻煩和爭議，亦是一石二鳥兼「借力使力」的高招。

四、學期考核成績優良獎

每學期末，均舉行一次學期成績考核。成績優秀者，獲頒獎狀，並可「升」（跳）高一級。升（跳）級名額，每學期一至二名。全班同學，均發給成績考核報告單。

五、學期考核文化課成績優良獎

這是很獨特的做法——不單止考核和獎勵專業學習成績優秀的學生，而且考核和獎勵文化課學習成績優秀者。專業與文化課成績雙優的學生，給予重獎——一張特別漂亮的獎狀，加上一份特別貴重的禮物。這個獎的設立，充分體現了徐老師對學生全面成長，均衡發展的關心與重視。

六、考級成績優秀獎

在上海市舉辦的小提琴考級（台灣稱為「檢定」）中，無論參加那一個級別考級，獲成績優秀者，均給予重獎。

七、考進重點學校和重點學校樂團獎

幾乎每一年，徐老師的團體班學生，都有人考進上海以至全國的重點學校及這些重點學校的交響樂團。這是難如中狀元般的事，也是整個當今大陸社會上普遍家長最重視、最力爭的事。給予這些「中狀元」者獎狀、獎品，對所有學生，都是激勵，也為後來的學生樹立了學習楷模。

八、考進專業音樂學校獎

這裡的「專業音樂學校」所指，主要是中央與上海音樂學院附小、附中。這又是難如中狀元般的事。對這些

「小狀元」，獎勵辦法是把他們歷年來在班級演奏會上的錄影資料，集中轉錄到一卷錄影帶上，讓他們隨時可重溫自己的成長過程和成長之路，並作為一個專業藝術工作者的終身紀念品及資料庫。

徐老師制定這些獎勵制度，並非興之所至，而是經過長期的經驗累積，廣泛的學習研究，深刻的思考思索。在引用美國哈佛大學心理學家羅森塔爾及世界著名心理學家哈洛克、桑代克等人的言論時，徐老師寫道：「讚揚、獎勵能提高兒童的學習效率，能激發兒童的學習熱情，能增強孩子們的上進心、自信心；而譴責、懲罰從短時間觀察，好像與讚揚有相同的效果，但從長時間看，懲罰會使孩子學習效率明顯下降，它給孩子也帶來了心理上的危害。所以，對兒童的音樂學習應以鼓勵為主，批評只宜在適當的時機用一下，而不能當作提高效率的武器。」「家長或教師所對孩子有更多的信心和好感時，孩子受到激勵後會有更大的進步。反之，孩子的積極性與創造性就受到壓抑。」（注）

徐老師這些學習、研究心得，值得每一位老師，尤其是科班出身的小提琴老師，認真思考、實行。對個人，這關乎教學成敗。對社會，則關乎我們教出來的學生，是不是快樂、有自信、有創造力。茲事體大啊！

注：以上兩段話，均引自徐多沁老師為推廣團體教學法而自行打印的〈鼓勵辦法〉一文。

圖16：1995年7月，大陸全國第三屆少兒小提琴演奏比賽在天津
市舉行，全體評委留影。前排右一是徐多沁老師，右二是本書作
者，右三是鄭石生先生，左一是李自立會長。

第十節　演出、比賽、資料存檔

上課、練琴、學習演奏會等都是耕耘，都是因。演出、比賽的優異成績則是收穫、是果。資料存檔，則是對耕耘與收穫的記錄，同時也是養份的提供與儲存。三者之間，有極密切關係，但又不是同一回事。

上課、練琴、學習演奏會等，前面已作了相當詳細的介紹、討論。以下對徐多沁老師如何重視演出、比賽、資料存檔作些簡略介紹、討論。

一、演出

在「學習演奏會」一小節，我們已提到過登台表演對學生成長的重要意義。在學習演奏會上演奏，當然也是表演，是演出，但那只能算是「軍事演習」，還不是正式「打仗」。正式的「打仗」，是公開的，面對不知來自何方，因何而來的聽眾，且一般是收費的正式演出。「演習」與「打仗」，二者之間，雖有不少相似之處，但在氣氛、規模、對象、強度、勝敗所造成的結果，影響力等方面，均有不少差異。

根據各方面資料綜合，徐老師的團體班學生演出，有如下幾方面特色：

1. 有明確的理論指導

在與周世炯教授聯名發表的〈組織兒童音樂會的建議〉一文，徐老師寫道：「通過登台演奏，老師、家長與孩子都會發現在課堂與練琴中所不能發現的問題。同時通過孩子之間互相觀摩，也促使他們從小學習思考、分析藝術上和技術上的問題，從而提高他們的智力和修

養。尤其有效的是這種活動可以從小培養孩子們嚴謹的治學態度和良好的學習習慣。這對他們今後無論從事什麼工作，都有好處。」（注1）

除了對演出目的如此明確規定之外，徐老師還寫過一些登台要領，例如，「親切待聽衆，聽衆緣必佳」、「要在台上『溜』，先要心裡有」、「聲聲含情，眉目傳情」、「站有造型，動有體形」等等。（注2）凡事目的高遠，細節清楚、明確，做起來一定效果更好。演出這樣大的事，當然不例外。

2. 場次多，地域廣，形式活，水準高

即使完全不算學習演奏會和參加交響樂團的演出，徐老師的團體班學生每年也有相當多演出機會。例如：每年聖誕節，必有大型賓館邀請他們演出；重大的節慶、會議或活動，如上海市招待各國駐滬領事館的新年音樂會、各界慶祝香港回歸、希爾頓酒店開幕典禮、上海市中學生弦樂隊藝術教育研討會等，都主動邀請他們去演出；遠至寧波、舟山、廣州、佛山等地，也邀請他們組成演出團或演出小組前去演出。演出形式，包括齊奏、獨奏、重奏、伴奏、協奏等。由於演出水準高，自然得到好評，產生良好的社會影響力。良性循環一形成，又會帶來更多演出機會。

3. 有獨立運作的組織系統

學習演奏會，基本上是以班爲單位，所以，具體的組織工作亦是由班級家長聯誼會來做。各種對外正式演出，演出者一般都是跨班組成，所以，組織工作就由跨班的家長代表協會演出小組負責。所有的事務性工作，

包括財務管理、交通、吃、住、宣傳等等，徐老師都充分放手，授權給這個演出小組負起全責。由於有這樣一個平常訓練有素的演出小組，有一群得力的組織、管理骨幹，所以，徐老師便有能力對整個社會盡更多義務，常常主辦、承辦一些社會性、學術性活動。例如：單是1997年，他就在三月策劃主持了在全國名校上海大同中學舉行的，有十五組由小提琴、中提琴或大提琴組成的「齊奏交流大會」；在暑假主辦了上海中學生弦樂團交流演奏會，稍後，又主持了上海第十一屆小提琴考級優秀成績音樂會等。

　　這樣繁重的組織工作，沒有一群能力高強的助手便不可能勝任。徐老師在學校沒有擔任行政職務，並沒有官方的行政資源可以使用。他是全憑個人魅力能力，得到一群家長的全力支持，才有可能做這麼多事情，且做得很好。民間力量，不可忽視啊！

二、比賽

　　徐老師的團體班學生，在各地歷年來的各種小提琴比賽中表現優異，成績輝煌。例如：1987年，有270人報名參賽的上海首屆少兒小提琴比賽，分三組進行，每組設六個名次獎。徐老師的團體班學生高春笑、梅妮、王怡、顧晨、孫萍、張珍等六人，分別獲各組的名次獎。1988年，全國首屆少兒小提琴比賽，徐老師的團體班學生高貞、曹慧、孫萍、梅妮獲得名次大獎。1990年，上海第二屆少兒小提琴比賽，王之炅、黃漪璐、鄭卓君、高春笑等獲名次獎。1993年，徐老師團體班的老班友顧晨，方圓在全國音樂院校第五屆比賽上獲名次大

獎。1995年，上海第三屆少兒小提琴比賽，徐老師又有十多位學生獲名次獎。其中朱俊、吳彥皓、范曉筠、鄭卓君四位入選全國賽。

如此優異的比賽成績，當然是靠平常嚴格而全面的訓練。同時，這跟徐老師對比賽有健康、正確，全面的見解，亦有密切關係。

對比賽的作用，歷來有正反兩方面看法。有人熱衷於比賽，有人視比賽爲邪道，也有人認爲比賽是「難免之惡」。

徐老師對比賽是怎麼看的呢？

首先，他很明確地指出：「造就音樂表演人才的不是賽台，而是舞台，是聽衆。」（注3）與此同時，他也充分肯定比賽的正面作用。他說：「比賽的積極意義是『觀摩交流』。這是比賽中最有益的事。『閉關自守』必然落後，落後就會被人瞧不起。山外山，樓外樓，人外有人，天外有天，能聽出別人演奏上的長處，特點，就是提高的開始。人有二耳二眼，雙腿雙手，只有一口，就是讓你多聽多看，多走動，多做事，少說閒話。賽場是人生的一個舞台，唯有經受得住萬事磨練的人，方能成功。承受不住歡樂，經受不起挫折的人，就不要去比賽。」（注4）這些話，眞是金玉良言，又符合中庸之道，值得每位參賽者，錄爲座右銘。

是否每一個學生都應該去參加比賽呢？徐老師對此也有高見。他說：「對學生參加比賽應當謹愼。我認爲有幾條應當認眞考慮：

1. 該學生基礎技術是否扎實，兩手功夫是否超群？

2. 才能素質是否優良，音樂表現是否出眾？

3. 在歷次考級中，成績是否常優秀或接近優秀？」

徐老師認爲，以上三方面均答案肯定的學生，才具備參賽條件。如條件不具備，就不必參賽。

由此可以看出，徐老師的學生在比賽中成績優異，絕非偶然。能參加者，一定是已具備相當雄厚實力，而且是帶著「觀摩交流」的純正動機前往。如此，當然就能做到勝不驕，敗不餒，只取用到水的載舟之利，而避開了水的覆舟之害。

三、資料存檔

沒有歷史記載的民族，無法長久存在。沒有興盛的出版，國家不會強大興盛。因爲有歷史記載，有興盛的出版，民族才能累積智慧，凝聚向心力，開啓創造力。資料存檔，就是保存歷史，爲出版做準備的最基礎功夫。

在這一點上，徐老師目光長遠，心細手勤，爲吾輩樹立了另一方面的典範。

早在1984年製定的「教學管理要點」，他就明文規定，要設立檔案，儲存資料：

1. 教材、教具、指導學琴文件等，凡經過實踐，證明有效果，有訓練價值者，皆建立檔案，儲存起來。

2. 音響資料（其時錄影錄像尚未普及），凡在學習演奏會上獲一、二、三等獎者，獲『聽眾一等獎』和『演員評論一等獎』者，考核成績90分以上者之演奏錄音，一律存檔。

3. 每次音樂會的節目單、照片等，順時序存檔。」

1997年1月，在寧波的第二屆小提琴教師進修班上，

有一項別開生面的活動內容——閱讀小提琴教學文獻。
全部文獻，有上百篇之多，全部都是從國內歷年來的音
樂雜誌，各音樂院校學報上剪下來的。一本一本，整理
和剪貼得整整齊齊。這些資料，全都是徐老師的「私有
財產」。他讓與會所有教師輪流傳閱，還讓有要求者複
印，那是私產公用了。

在以「善問勤學」為題的「1996年元旦談話」中，
徐老師為鼓勵他的學生和家長多吸收新信息，特別列出
了1995年國內各音樂刊物刊登的有關小提琴教學文章十
六篇，專著三本，建議各位去閱讀。這是他規定自己
「每月去學院閱覽室、資料室一次，翻閱各音樂院校學
報、雜誌報刊等，並摘要複印；一個季度去一次音樂書
店，購買有關新的資料」之部份結果。以個人擁有與小
提琴教學有關的中文文獻之多之全論，徐多沁老師很可
能是全球華人第一人，連公立音樂院校的圖書館都不能
跟他相比。何能至此？請聽聽他的強烈心聲：

「把先進的理論化為實踐中的科學方法與有效經
驗，這是許多成功者做學問的重要途徑。開放求教，事
業發達。關閉自守，落後挨餓，被人看不起。我願與各
位共同不斷地在理論上充實，在實踐中探索。」(注5)
這段話，既是他不惜時力，收集資料，把資料整理存檔
的原因與動力，也是他的教學與教學管理能開創新局
面，登上前人未曾登上高峰的祕密所在。

注 1：該文刊登於《音樂愛好者》雜誌。1984年第三期。
注 2：這一系列〈登台要領〉，摘錄自1998年3月16日，

徐多沁老師致筆者的信，以前未曾發表過。

注3：這段話摘錄自徐多沁老師發表在《信息交流》第九期的〈天津比賽憂喜錄〉一文。

注4：出處同上。

注5：摘錄自徐多沁老師的「1996年與同學們談話」。該談話以「善問勤學」為題，內有「做人」、「學問」、「時間」、「信息」、「音帶與 CD指南」、「文字指南」六個部份。這段話是「文字指南」的引言。

第四章　成功遠因

　　凡事有果必有因，有因才會有果。

　　徐多沁老師的團體教學如此成功，直接的原因當然是他創出，並運用了前兩節所介紹、討論到的教學與管理兩方面諸多絕招。

　　一定會有好奇心重的讀者問：教小提琴的人成千上萬，教過團體課的人也上百上千，爲什麼只有一個徐多沁，能創出這麼多前人所無的教學與管理絕招？究竟什麼樣的原因，讓徐老師能成就他人所不能成就的這個開宗立派大業功？

　　本章，將分別從人格因素、學問因素、時地因素三個方面，來回答以上問題。

　　筆者不敢奢望，一旦找到答案，找到「配方」，就能複製出一個又一個像徐老師那樣優秀的團體課老師來。經驗和常識告訴我們，那是不可能的。「造人」不比造物，可以複製甚至可以無限量地複製，複製出來的每一個都相同。可是，把一位成功者的成功原因找出來，起碼可以讓我們對成功者更加了解，更覺得成功者可親可近。藉此，說不定可以讓我們雖然無法完全抵達

高遠的目標，卻拉近了與高遠目標的距離。這就值得我
們花時、費力、用心去探討，去尋找答案。

第一節　人格因素

　　有人說，「性格決定命運」、「品味決定成就」。對此，筆者深信不疑。

　　自從1994年初，經筆者少年時代的亦師亦友，青年時代的作曲合作者，現任大陸全國少兒小提琴教育聯誼會會長李自立先生介紹，與徐多沁老師開始書來信往之後，我就深深被他那與眾不同的人格特質所吸引——論年齡，他比我長十幾歲；論教學成就，他就比我大得多；論地位，他任教的是世界級名校，我任教的學校在小提琴這一行內基本上沒有地位可言；可是，僅因為看了我十幾年前出版的兩本小書，他就稱必「先生」，言必客氣，有問必詳答，有求必全應。1995年七月，他推薦我擔任在天津舉行的大陸全國第三屆少兒小提琴比賽評委，我們第一次見到面，非常投緣，無所不談，互贈了所有自編教材與專著。1997年一月，赴寧波參加他任主「教頭」的第二屆小提琴教師進修班。本來我是準備去當學生，只聽只看不講，他臨時硬「拉伕」，要我也充任「教頭」之一。那一星期，看他示範團體教學，聽他講團體課的科學管理，觀察他的一言一行，感受他的做人與為學風範，得益之多，絕對超過讀十年書。經過半年多的醞釀、思考，我決定寫作本書。於是，開始了最近一年來的密集互相通信，通電話，互寄書籍、資料。

　　這整個過程，我自始至終感覺到，徐老師團體教學法的成功，跟他的人格有很密切關係。假設他的專業能

力，學問因素不變，但缺少了他特有的一系列人格因素，肯定地說，他不會取得現有的成就。

茲從直接交往，書信來往，閱讀他本人的文章，以及閱讀他學生家長的書信之中，把徐多沁老師的人格特質因素，歸納爲以下幾個方面：

一、全方位的強烈使命感

「起來，不要做電視的奴隸！把有限的時間，科學地運用起來。中華民族到了奮起的時候，用拼搏的姿態迎接二十一世紀！」（注1）這是振興中華民族的使命感。

「我們不僅要學會拉琴，更爲重要的是在學琴過程中學會文明禮貌，遵守紀律，尊敬師長，愛護同學，刻苦學習，善用腦筋。有了這些好習慣，對孩子今後的人生道路將會產生深刻而重大影響。」（注2）這是對下一代健康成長的使命感。

「我認爲，『德』的核心是學會關心他人，關心集體。人生最痛苦是孤獨。如果我們在處人對事上，把老年人當作自己的爺爺奶奶去敬重，把中年人當成自己的父母孝敬，把年齡與自己相近者當作朋友，把年齡幼小的人當成小弟弟小妹妹去愛護，這是做人中最和善、最純潔、最美好的品德，那麼，你會在人生道路中生活得很快樂，很幸福！」（注3）這是對整個社會倫理道德的使命感。它跟儒家之核心「仁」，佛家之核心「慈悲」，基督教之核心「愛」，在本質上完全相通一致。

「要提高全民族的音樂文化水平，要從兒童做起，做好起步教學。」（注4）「在工業先進國家招考碩士、博士生，音樂是必考課，音樂教育不及格者不予錄取。」

（注5）這是對普及音樂教育的使命感。

正是這多方面的強烈使命感，使徐老師不滿足於傳統，習慣的教育方式方法，讓他有巨大的動力，上下索求，闖出、創出一套全新的，有奇佳效果的徐氏小提琴團體教學法。

二、愛生如子

劉光濤先生既是徐老師在上海音樂學院業餘小提琴學校的同事，又是徐老師的學生家長。他在給筆者的信中寫道：「徐老師愛生如子，課堂上是嚴師，課後是慈父。有一次，一位叫陳倩若的小女孩上台演出前說冷。徐老師摸了一下她冰冷的手，立即將女孩的手放在自己胸前暖熱。該學生家長聽我告訴他這件親眼見到的事時，深受感動，為之動容。類似事例太多，不勝枚舉。」（注6）

說來令人難以置信——徐老師的課室外，經常掛著一古老的訓語：「一日為師，終身為父」。怪不得很多徐老師教過的學生，多年之後，仍與徐老師保持密切聯絡，不定時回去看他，成名之後，仍然「認」這位老師。

被文化大浩劫破壞、弄壞了的正常師生關係，在徐老師身邊「春風吹又生」。這是多麼令人鼓舞的喜事、樂事！

三、胸襟開闊

在「客席講學」一節，我們已可見出徐老師是如何的胸襟開闊、氣度恢宏、同行相重、能者為師。

筆者與徐老師訂交，起因是他先讀到我的《小提琴教學文集》，可是後來，卻是他毫無保留地指出我「武

功」上的缺陷、破綻，讓我得以在不惑之年，琴技仍能繼續進步。例子之一是他看了我的〈小提琴高級技巧三論〉一文後，當面直接問我：「你主張在上半弓放掉右手小指甚至無名指，非常好，解決了上半弓的運弓力度問題。可是，弓根和下半弓呢？你怎麼辦？」這一問，逼得我不能不重新思考幾十年來自以爲沒有問題，其實卻大有問題的弓根拉法問題。一直到他傳授我一招「小指圓，小指壓，食指翹，拉得輕」的弓根拉奏法之後，我才徹底解決了整個運弓問題。類似例子尚有好幾個，不贅。

虛懷若谷地向他人學習，已經不易做到。主動授人祕訣、絕招，更是難中之難，可以說絕無僅有。這一點，筆者自己就做不到。因爲做不到，所以對徐老師這一點就更爲佩服。

徐老師曾在不同場合，不同文章中多次強調開放、交流的極端重要。他說：「我國有兩所在世界上享有很高聲譽的音樂院校，這就是中央音樂學院與上海音樂學院。這兩所音樂學院培養的人才碩果累累，令世人矚目、讚嘆！爲什麼？因爲這兩所院校從來沒有間斷過邀請外國專家來學院講學，以及派教師出國考察。同學們學歷史都知道，中國近幾百年來吃盡了閉關自守的苦頭。歷史證明，只有改革開放事業才會發展，故步自封不能進步，還會落後挨打，被人看不起。可見經常接受新的信息是件不可忽視的問題。」（注7）徐老師不但坐而論道，而且起而行道。他每年請同行高手，專家到他的班上客席講學；他常常不計報酬甚至倒貼費用，到處

去傳授團體教學法的祕訣、絕招，所為何來？完全是為了教育，為了社會，為了高遠的理想。可敬可佩啊！

四、嚴以律己

這方面的事例甚多，只舉其一：他制訂的十條「家長須知」，規定家長學生要提前十分鐘在教室門口等候。他自己呢？二十幾年如一日，永遠是提前三十分鐘到學校，做好各種上課準備工作。他說：「除非我病得不能動，無法上課，否則，就是爬，我也要爬到學校準時上課。」（注8）由於他的以身作則，所以，他的班上出現很多準時趕來上課的動人故事：

有一次，一位叫王方彥的小女孩，因國慶節交通管制，住得又遠，爸爸媽媽兩人輪流背著孩子，走了近兩個小時，趕到學校上課。

有一個叫謝遙的男孩，外婆前一天晚上去世，他第二天仍然趕到學校上課。

有一位小男生，路上不小心，腳捲進腳踏車前輪，人車倒地，痛得哇哇叫。父親要帶他去看醫生，他堅決不肯，堅持先去上課。

……這叫做「有其師必有其生」。

五、犧牲小我

這方面也是事例甚多，只舉其一：

以徐老師的資歷、成就，至今仍是講師，實在沒有道理。我問他為何不申請升等。他告訴我，現在申請升等，一定要懂英文。他過去在學校學的是俄文。如果抽出時間，專心在英文上下一、二年功夫，不是沒有條件，可是他覺得不值得。因為他現在所做的事，關乎整

個音樂教育，而升等只關係到他個人。二者相衡量，他決定放棄升等，全心全力全時投入團體教學法的推廣。這是何等偉大胸襟與奉獻精神！當我們的老師、學生，很方便地使用著徐老師與他的工作伙伴編寫的教材時；當我們在研習班上聽到徐老師講授團體教學的種種要領時；當有一天，各位讀者通過本文學到徐老師的教學與管理絕招時，可別忘了，這是徐老師犧牲他個人的升等機會及由此而帶來的名、利、地位，所給予我們的恩賜！

六、謙虛謹慎

徐老師很剛直，但同時也很謙虛。一身而兼有這兩種看似相反的人格特質，不太常見。

1991年，香港政府音統處組織了一個考察小組，去上海考察徐老師的團體教學。看完徐老師上課，聽完徐老師的學生音樂會後，座談會上，考察組長劉一瀛先生稱譽徐多沁老師的團體教學「方法之獨特，教學質量之高，可以說在世界上是沒有的。」當時擔任座談會紀錄的劉光濤先生，把這段話依原樣記錄下來。徐老師過目後說：「我們還是謙虛點，把『世界上沒有的』改成『難以找到』或『不多的』吧。」後來，這篇〈香港音統處團體課考察團座談會側記〉在《信息交流》第六期上正式發表時，那句話就變成「在國外是難以看到的」。徐老師常常把「天外有天，人外有人」、「學高為師，德高為範」一類話掛在口上，落實在行動上。與他來往密切，受他影響較深的寧波名師王百紅先生、寶山名師蔣文漁先生、舟山名師繆承祥先生等，都具有相近的謙虛、好客之人格特質。

七、感恩念舊

爲了紀念曾經教過他的恩師馬思聰先生，徐多沁先師先是組織了「上音小提琴學校馬思聰少兒演奏樂團」，後又創建了「馬思聰小提琴實驗分校」。今年（1998），又把該分校所有班級，都以馬思聰作品的曲名來命名，如「思鄉班」、「塞外班」等。馬思聰先生逝世多年，徐老師還與馬師母及馬家家人保持密切來往。筆者編《黃鐘小提琴教學法專用教材》，想把馬思聰先生的作品收進去，也是託徐老師幫忙聯絡，取得了「使用授權書」。

王治隆教授是徐老師當年在中央音樂院的第一位小提琴老師。四十年之後，徐老師對王教授的教導之恩仍念念不忘。在他實際主持的1995年寧波首屆少兒小提琴教學研討會，徐老師特別邀請王治隆教授擔任主講人。

經過文化大浩劫的摧殘，當今中國似乎已不那麼流行「感恩念舊」了。徐老師以身作則實行之，無異是對社會風氣的一大良性貢獻。

還可以繼續舉出「心如亦子」、「堅持原則」、「眼光高遠」、「珍惜時間」、「科學做事」、「情烈如火」等徐老師特有的人格因素與特質。考慮到篇幅關係，這部份便留給讀者自己去想像。

每次讀徐老師的文章，筆者都被感動得幾乎想要流眼淚。這是很罕有的情形。作者如非至情至性之人，不可能寫出如此感人之文章。由此，也可從側面見出徐老師的人格特質與魅力。由此，也可推斷出徐老師的教學成功，自有其深刻、必然的人格因素在起作用。

注 1：這段話摘錄自〈何爲素質〉一文的「電視」篇。
這是徐多沁老師爲賀1997年元旦而寫，副題是「說三道
四賀97新年」。

注2：這段話摘錄自徐多沁老師在「馬思聰小提琴實驗
分校第一次家長代表會」上之發言。題目爲〈展望九
八，意氣風發〉。

注3：這段話摘錄自〈善問勤學〉一文的「做人」篇。
該文是徐多沁老師1998年元旦對他的學生的談話。

注4：這段話摘錄自〈兒童小提琴大課教育漫談之一〉
一文，原載於《信息簡報》第三期。

注5：這段話摘錄自〈嚮往成熟〉一文的「交大樂團」
篇。這是徐多沁老師爲賀1998年元旦而寫，內容是記錄
1997年他所經歷過的比較大的事件。

注6：這話文字，摘錄自劉光濤先生1998年4月28日寫
給筆者的信。

注7：這段話摘錄自〈善問勤學〉一文的「信息」篇。
請參閱注 3。

注8：出處同注 6。

第二節　學問因素

　　凡能在學術上開宗立派者，一定要同時具備本科本門深厚的根基和其他科其他門的廣博知識、學問，再經過融會貫通，最後才能卓然自立，創出新境界。文學如是，武學如是，科學如是，藝術如是，絕少有例外。

　　徐多沁老師本門的小提琴功夫，在中央音樂學院時，師承王治隆先生和馬思聰先生，根基扎實、深厚，那是不用懷疑。不過，大學四年，老師兩位，所學到的畢竟有限。用來吃飯、謀生，也許綽綽有餘，要開宗立派，自成一家，則絕對不夠。

　　筆者手邊有一份題為〈小提琴教師提高班講課內容歸納〉的打印文件。那是徐老師1996年1月25日～28日，在寧波講課後的歸納紀錄稿。那四天之內，徐老師開了七個專題講座，每次四小時。其中第一個講座的內容包括：

　　1. 三百五十年來小提琴藝術從義大利、法國、德國、俄羅斯興起、發展，歷經變革、繁榮、昌盛等時期，各家各派在創作、演奏、理論、教學上的貢獻。

　　2. 小提琴四大「藝術河流」，特別是法國與俄羅斯學派對大陸中央、上海兩所音樂學院的影響，以及兩院骨幹教師的教學法簡析。其中特別介紹了馬思聰、陳又新、鄭石生、林耀基四位分屬兩代的名師簡況，並提供了四位的傳記供傳閱。

　　3. 小提琴團體教學開山師祖奧爾、史托里雅斯基等的教學情形簡介。

4. 大陸當今各地小提琴「能師」、「名師」教學特點簡析。重點是尚不太爲人所知的四川、延邊、淮南、寧波四地之能師、名師。

第二個講座的專題是「林耀基教學法簡介」。內容包括：

1. 左手抬落指、把位、換把的訓練。

2. 右手平弓弓法與不對稱弓法的訓練。

3. 練習曲的教學與搭配。

4. 音色控制與歌唱訓練。

5. 快速訓練。

6. 古典樂派協奏曲詮譯與教學。

不必詳細介紹後面幾個講座的內容，單看這兩個講座的題綱，我們已經可以想像，出了校門這幾十年，徐老師是如何用功，於古今中外各門、各家、各派的武功無所不窺，無所不學，無所不下功夫苦研深究，才有可能在一群專業老師面前，做這樣兩次相當於「古今中外武功大全」的講座。也由於有此爲基礎，他才能開出後面幾個相當於「徐派武功入門」的講座，傳的是一套前無古人，威力奇大，足以傲世的自創武功！

這份紀錄稿的最後一段是：

「我衷心感謝台灣的同行老師黃輔棠先生。他給了我許多有益的幫助與指教。我非常喜歡他的著作與教材。」

把這段話抄下來，不無自我臉上貼金之嫌疑。之所以不避此嫌疑，是想以此來進一步證明，徐老師之爲學，完全是杜甫所說的「轉益多師是吾師」。連筆者這

樣一位只夠資格當他學生的晚輩，徐老師都「不放過」，他對其他更有本事的名師、能師之所長，是如何珍之、重之、學之、究之，便不難推想。

　　以下，試介紹、分析一下他本門本行以外的學問與功夫。

　　從徐老師的書信、文章中，我感覺到他在文學、歷史、謀略、組織等方面，都具有音樂圈中人少見的深厚功力、修養、學問、才華。

一、文學

　　隨手一翻，就翻到〈送別學友〉一文。這是徐多沁老師為賀1998年元旦而寫的長文〈嚮往成熟〉中的第五篇。先把它全文照錄於下：

　　我的摯朋學友高春笑今年大學研究所畢業，即將赴美攻讀博士學位。行前，她多次電話約我話別，我因事繁忙亂未能定下日期。此時老班友王大毛在上音畢業，考上中國交響樂團，也即將赴京上任，這促使我下決心舉辦一個高中以上的學友座談會。

　　歷來都是以「琴」會友，所以座談會的第一個內容就是一組獨奏、重奏、齊奏樂曲，為學友送行。演奏者都非常投入，聽者個個動容動情。〈梁祝〉、〈思鄉〉、〈阿里山之歌〉、〈二泉映月〉、維瓦爾迪b小調四重協奏曲，在今天的演奏上表達了熾熱的深情，難怪高春笑叫起來：「他們拉得太好了，我的手都發癢了。」

　　我代表送別的學友們給高春笑、王大毛贈送記事冊留念，並朗讀了給高春笑的贈別詞：「十六年前，初識

你姓高名春笑,我留下了欲與天公試比高的印象:十六年後,君已風華正茂,到中流擊水,你給我留下了數風流人物看今朝的期盼!贈君一幀眺望遠方的近影。啊!在地球的另一端,他和年輕的朋友們都會深深地掛念你!」

給王大毛的贈言是:「祝你像馬思聰先生一樣真摯深情地歌唱人民!」同學們都在紀念簿上簽了名。

四十多位與會者認真安靜地聽了高春笑、薛燕捷、王大毛、周銘恩四位同學的大學生活經驗與學習體會。高春笑說:「徐老師吹捧我,其實我沒有那麼好。我只不過好強好勝,從小學、中學到大學,無論是學琴還是學文化課,都是不斷地從失敗走向成功。有一點我是把握住自己的:確定的事情我會絕對拼命去達目標。考英語八級證書要背出二萬多個生詞,我決心在一年裡背出來,規定每天背出十多頁,決心既下定,風雨無阻,作業再多,事情再忙也絕不耽擱一天。一年後,我考出了英語八級證書,去美留學當博士生,每年有二萬多美元獎學金。徐老師常講『滴水穿石』的做事精神,就是目標始終如一,絕不浪費時間,那就不會有什麼困難的事情。」

薛燕捷說:「徐老師說我是娛樂型的人。他既喜歡我又不太喜歡我。到了讀大學,我才改變了以前的狀況,學習變得自覺了。我在財經大學採取主攻必修課,副課只求及格的策略。為了適應畢業後的社會需求,我努力鍛鍊自己多方位的社交工作能力,因此在學校擔任一些社會工作。前不久,我還邀請徐老師去了『財大』,

指導我負責的樂理課。現在社會要求畢業生有全面而靈活多變的能力，提早鍛鍊出這種能力是為了將來更好地適應工作。」我高興地看到，她們在成熟的道路上踏出堅實的步伐。

　　這篇文章，篇幅不算長，可是，傳達了何等豐富的訊息，留給讀者何等深刻的印象！文中幾個人物，每位都性格鮮明，有神有彩。其神情風采，好像在你眼前；其話語笑聲，似乎在你耳邊。讀完文章之後，這些人好像都成了你熟悉的好朋友。尤為難得的是，讀了文章之後，你會受到激勵、會奮發，會以文中之人為學習榜樣。所謂「情文並茂」，所謂「其言情也必沁入心脾，其寫景也必豁人耳目」（注），不就是指這樣的文章嗎？集記事、寫人、對話、贈別於一千字左右的短文，而能做到樣樣都精彩，這是何等深厚的文字功力！如果把此文放進中學國文課本，讓國文老師對它作一番分析講解，相信不但能讓學生學到做人，做學問，接觸到音樂藝術，還能學到如何記事，如何寫對話，如何給同學寫贈別詞。文中的贈別詞，甚有詩意、詩味。事實上，它也真的把當代一位半神半魔大人物的詩句，自然而巧妙地化進去了。單是從這幾句贈別詞，便可以看出，徐老師不但熟讀古今詩詞，而且本人具備詩人特質——感情極其熱烈，出口便成文章，講究聲韻節奏，語句力求驚人。樂壇中人而有此文學素養者，鳳毛麟角。

二、歷史

　　徐老師歷史方面的學問、功夫，在他的言談、講

課、書信，文章之中，隨時，處處會自然地顯露出來。例如，在他1997年12月1日致筆者的信中，有這樣一段話：

「總體感覺，您對團體課看法過於樂觀了。實質上，團體課之難，難如上青天。據我淺見，歷史上有三個人對此有過認真的思考：一是愛新覺羅·溥儀的老師。他在教末代皇帝讀書時，堅持要一個陪讀人。再一個是偉大的奧爾。他堅持要老海菲茨陪小海菲茨留在聖彼得堡音樂院當老學生，這是何等的見識與謀略啊！最值得研究的是史托里雅斯基。他正式採用八人一班的團體方式上課。像大、小奧依斯特拉赫，米爾斯坦等都出自於他門下，絕非偶然。可惜不見第一手文字記載。」

在〈嚮往成熟〉一文的「成功與理想」篇中，又有這樣一段話：

「我在上音附中執教小提琴專業課廿多年，深感偏科帶來文化素養上『貧血症』的危害性，曾在小範圍內想改變這一狀況。其做法很簡便——花了一筆錢，購置了幾十套繪畫帶文字解說的中外名著，命令式地借給班上學生閱讀。那知道，借出幾本丟幾本，只好草草收場，不了了之。華語是我們的母語，在人才培養上，連《論語》、《史記》、《唐詩》、《宋詞》、《紅樓夢》都未曾讀過的人，能算一個全面的人才嗎？」

以上兩段話，充分顯示出徐老師對古今中外的歷史，不但熟讀，而且有「史識」，能隨時把歷史知識，歷史教訓與此時此地的人、事、問題，本身的專業連繫起來，得出正確而發人深省的結論、高論。

三、謀略

　　謀略有如金錢，可以用來做好事，也可以用來做壞事。它本身上中性的。近代中國史上，有人以陽謀來陷害以百萬計忠直善良的知識份子，以陰謀來整肅殘殺昔日同事、戰友，那當然是大壞事。徐老師的謀略，用在教育下一代，用在推廣小提琴團體教學，那是大好事。

　　徐老師對於「謀略」二字，從不避諱。他讚嘆奧爾要老海菲茨陪小海菲茨學琴是「何等的見識與謀略」。他計劃以「九謀三十六招」來寫出他數十年來精研團體教學的成功奧祕。看他的招生過程，那絕對是把謀略用於正道，把謀略應用於解決實際問題的一個典範實例。請各位讀者再去讀一次本章第二節的「招生」篇，然後回答幾個問題：

　　1. 在初試中，徐老師設計了那幾個計謀，來達到甄選學生與家長這一目的？

　　2. 在複試中，徐老師又設計了什麼樣的計謀，來達到進一步的同樣目的？

　　3. 這些計謀，有何特點與功能、效果？

　　4. 如果要你分別為這些計謀命名，你會「命」出什麼樣的「名」來？

　　筆者臨時想到這樣一個遊戲，請讀者朋友一起來玩一玩。也許，通過這樣的遊戲，我們對徐老師的「謀略」功夫、本事，會留下更深刻印象。說不定這對我們日後做事，解難，大有助益。

四、組織

　　教個別課，不需要組織，也不需要組織能力。教團

體課，需要組織，也需要組織能力。組織，既是一種能力，也是一門學問。

　　不知道徐老師對於「組織」這門學問有沒有專門下過功夫，有沒有像「謀略的運用」那種自知、自覺。不過，單從他把那麼多家長組織起來，井然有序地擔負起那麼多工作，既不花錢，又把工作做得那麼好這一點看來，徐老師不愧是組織的行家、高手。這方面，他是只做不說，用做來說。既如此，我們也只好避開分析他這方面的言論，而來略看他在這方面的所為。

　　最現成而恰當的例子大概是「學習演奏會」。別小看一場小小的學習演奏會，它牽涉到的事情可真是不少。大略算算就有：定曲目、找場地、請客席評委、印節目單、採購禮物、安排人攝影錄影、組織觀眾和演員投票、計票、發獎品、演出後的寫及發獎狀、成績、名次、錄音、錄影資料的存檔、經費的分攤、結帳等等。這樣繁雜的工作，每一次學習演奏會，都不能疏忽掉其中一項。這樣的學習演奏會，這十幾年來徐老師辦了近兩百場！比這個更複雜的跨班演出，組團赴外地演出，主辦公開的客席專家講課，主辦全市性的比賽，其組織工作牽涉面之廣，所需要花費的心思之細，所需用到的人力物力之多，就實在不是一般人所能想像，所能承擔。

　　據徐老師大學時代的同學楊寶智教授親口告訴筆者，徐老師在大學時代就已表現出傑出的組織才能，是當時學生幹部中的風頭人物。我無法分析出他這種組織才幹有多少成份是與生俱來，有多少成份是後天所學所

培養。大概二者都有一些吧！具體到團體課的組織，包括家長聯誼會，家長代表協會，練琴互助小組等，則肯定是徐老師在實踐中摸索出來的。說它是學問，應無疑問。

注：這兩句話，出處是王國維先的《人間詞話》之第五十六則。

第三節　時、地因素

　　徐多沁小提琴團體教學法的產生，有什麼樣的時、地背景？這個問題，雖然沒有太多實用價值，可是在學術研究上，卻不能不加以討論，作出簡略回答。

　　先來回顧一下小提琴藝術中國大陸的傳播與發展過程。筆者主觀，粗略地把它劃分為三個時期。

　　第一時期：從本世紀初到1962年

　　這是從無到有的幼年期。靠了一批從俄國逃難到中國來的教師之播種，靠了以馬思聰先生為代表的第一代專業小提琴老師的耕耘，靠以中央和上海音樂學院為首的專業學校，專業文藝團體的大量培訓工作，特別是五十年代由國家派出了一派優秀的小提琴留學生到蘇聯及東歐各國留學，中國有了數量不少，包括老、中、青三代的專業小提琴教師和專業小提琴演奏者。其中雖然有鄭石生、盛中國等高手已達到國際水準，可是尚未有人能在國際比賽獲獎。

　　第二時期：從1963年到約1977年

　　這是被打被壓被歧視的少年期。這段期間，西方古典音樂被批被禁，不少小提琴教師與演奏者被逼改行從事其他行業或改拉二胡。從短時間看，這當然是壞事。從長時間看，這反而是好事。就如比一個人，在少年時期吃過很多苦，通常其生命力會更強，奮發之心會更盛。所謂「大難不死，必有後福」，原因即在此。所謂「失而復得，格外珍惜」，也是指類似情形。

　　第三時期：從1978年至現在

　　這是蓬勃發展，初露光芒的青年期。這一時期，整個中國社會政治上從強調鬥爭轉爲強調安定，國策從封閉轉爲開放，經濟上從一切由上而下轉爲以市場爲導向，人口政策從主張「人多好辦事」轉爲嚴格實行「一胎化」，民心趨向從盲目信仰某種主義轉爲一切務實、重民生、重教育、重一技之長、重出國留學。此時期，以林耀基教授爲代表的優秀老師，教出了一批又一批在國際比賽得獎的小提琴新秀高手；以張世祥先生爲代表的學者型老師，翻譯出一篇又一篇，一本又一本的西方近代小提琴演奏與教學文獻。各地紛紛引進、改良，建立了音樂考級制度。此一時期，全國學琴教琴人口之多，水準提高之快，爲中國歷史上不曾有，在世界歷史上也罕有。徐多沁老師的教學法，產生在這一時期。中國歷史上第一個小提琴老師自己的組織——全國少兒小提琴教育聯誼會，也誕生在這一時期。

　　再來環顧一下當今的「小提琴世界地理」。

　　歐洲——它雖然是小提琴藝術的發源地。可是，第二次世界大戰之後的數十年安逸生活，加上流行音樂的泛濫傳播，使得年輕一代願意下苦功夫練小提琴的人越來越少。

　　美加——鈴木教學法風行三十年。正面效果是學琴的人多。負面效果是學得像樣、能達到專業水準的人少。

　　蘇俄——曾有過最輝煌的年代。可是，隨著獨裁政權的解體，經濟的困難，頂尖人才紛紛外流。當年盛況，似乎不再出現。

　　日韓——學者眾，水準亦高。可惜完全跟隨西方，

不大有自己風貌。看鈴木教材、篠崎教材、清一色的西方音樂，便可知大概。

　　台港——學者眾，教者亦眾。可是，純商業社會學生難免困於功課太忙，練琴時間太少；教師絕大多數不得不為賺學費而教，缺少了高雅藝術不可缺少的理想主義成份，又沒有考級制度，所以至今沒能由本土一手培養出國際比賽獲獎者。在國際樂壇有一席之位的林昭亮、胡乃元，均是幼時在台灣啟蒙，少年時便出國留學，大半由美國人所培養，功勞至少一半不屬於台灣。這樣的時、空大背景，可以說，中國已有條件成為二十世紀末，二十一世紀初，全世界最大的小提琴人才產生地。1995年7月，筆者作為評委之一，全程參加了在天津的第三屆全國少兒小提琴比賽。親眼看到各地參賽選手水準之高，感受到大陸同行老師的敬業、投入與奉獻精神與極高的專業素養，目睹了大童與少年兩組的奪魁者，居然都是來自偏遠的小城市延邊，於是，很自然便產生了這樣一個也許有點太過樂觀的看法。

　　讓我們把目光收回、縮小，集中只看看徐老師的工作所在地——上海市。

　　上海，雖然不是全國的政治、文化中心，開放改革的步伐不如廣東走得早、大、快，可是，對於小提琴文化的發展來說，它卻有一些其他各地均無的直接與間接獨特條件：

　　一、它有全國最大數量，又最密集的學琴教琴人口。據統計，上海有學琴學生近一萬人，教師七百多位。每兩年一屆的小提琴比賽，參賽者都有四百至五百人。

　　二、它有一所高水準，可與中央音樂學院在多方面一爭高下的上海音樂學院。《梁祝》協奏曲面世以來，風行海內外，至今未有「對手」。兩位作曲者何占豪、陳鋼，首演獨奏者俞麗拿，其時均是上音的在學學生，現在均是上音的教師。上音實力之強，於此可見一斑。

　　三、上海曾有過近代中國最輝煌的商業、工業、政治、文化歷史，也有全國數量最大的科技與知識份子隊伍。可是，近數十年，上海卻處於「貢獻大而地位低」的被壓抑狀態。一般上海人，包括在上海工作的外地人，或多或少都會有「一旦有機會，定要爭口氣」的顯意識或潛意識。

　　四、上海有教育出版社、音樂出版社，均有規模，有人才，有成就，是音樂文明的重要傳播源頭。

　　五、上海有全國頂尖的一批名校、重點學校、交響樂團等。這些學校與樂團，均是培養小提琴人才的肥沃土壤。

　　六、環繞上海或離上海不太遠的大、中、小城市無數。這廣大的地區，都是上海的背景、腹地、支持力量。這些地區的教琴者，很有可能是上海高層次老師的學生或任何最新信息的首批接受者。

　　上海既然有這麼多獨特條例，可以推論，徐多沁教學法產生、成熟在上海，便不是偶然。假設徐老師的工作地點不是在上海而是在拉薩，相信以他的背景和個性，也會把小提琴團體教學做得有聲有色。可是，缺少了那麼多高素質的學琴家長和孩子做後援、供挑選，缺少了一群全國頂尖的同事、朋友經常互相激勵、切蹉，

缺少了經常與外面世界直接交流的機會，幾乎可以斷
言，他的教學法即使能產生，也不會是現在這個樣子。
「時勢造英雄，英雄造時勢」。「良性循環，相得彰益」。
當今上海與徐老師的教學成就之關係，應作如是觀。

第五章　未解決的難題

第一節　師資訓練

　　任何一種教學法，如欲大規模地推廣，必須解決一個前提性的難題——師資訓練。

　　多年來，徐多沁老師在師資訓練上，投下大量心力，也有不少可喜成果。他培訓團體課老師的途徑，大體上是如下三方面。

一、從團體課學生家長中培訓

　　每當他在家長中發現可造之才，就會另眼相待。這種「可造之才」家長的特徵與條件是：1.真的喜愛音樂。2.喜歡看小提琴教學、樂理等專業書籍。3.喜歡問問題。4.喜歡與其他的家長交流輔導小孩子練琴的心得。5.喜歡帶小孩子去聽音樂會。

　　培養這些「可造之才」的具體方法是：1.要她（他）買一把小提琴，跟著孩子的進度一起學琴、練琴。2.提升其為家長代表，讓其有更多機會跟老師接觸。3.指定一些教學理論與樂理書籍，要他們閱讀。4.把各班這樣的家長集合起來，以短期訓練班的方式，加以訓練。5.

開新班時，要其從零開始跟著上課、聽課，擔任輔導工作。6. 時機成熟時，讓其正式開班，教起步和初級學生。

這樣培養出來的老師，通常都能勝任團體課的教學工作，有一般人難以相信的良好教學能力，學生會越教越多。例如，在浦東開發區，上海音樂學院辦了一所業餘小提琴學校。初時，有七、八位老師，多數是歌劇院、電影樂團的專業小提琴手。其中兩位，原先是徐老師的學生家長，後來當過徐老師的助教，由徐老師推薦過去擔任老師。六年下來，其他老師的學生越教越少，最後不了了之，可是這兩位非專業出身的老師卻學生越教越多，到現在已無法再增加學生。

這些年來，像這樣家長出身的老師，徐老師一共培養出十二位。他們現在均轉以教琴為職業，有相當穩定的學生數量與收入。

二、從團體班出身，已考過十級的學生中培訓

經過多年默默耕耘，徐老師已從團體教學中，培養出超過五十位考過十級的學生。這些學生一般是從幼稚園就開始學，學到小學畢業就已考過十級。上中學後，他們仍然在徐老師的集體班學琴。這時，徐老師教他們的目標已不是考級，而是曲目累積和學教學法。

培養這些學生的教學能力，徐老師採取的途徑是：1. 讓他們擔任程度比他們低的班級之輔導工作，包括個別輔導和小組輔導。2. 寒暑假外出講學時，帶他們一起去，讓他們當助手，講完課後由他們負責輔導。3. 已念大學，又能個人獨當一面的學生，讓其在徐老師創辦

的「馬思聰小提琴實驗分校」教團體班。

　　總的說來，這些學生擔任輔導工作都能勝任，可是能獨立教團體班的只有四、五位。五十多位中，只得四、五位，不足十分之一。這是由於教團體班的組織管理工作難度太大，而這些人雖然很會拉琴，但不見得有組織與管理能力，難怪徐老師一再感嘆：「教集體課，難啊！」

三、在各地開短期師資訓練班

　　這些年來，各地均有小提琴老師邀請徐老師去講學和傳經。單是寧波市，便1995、96、97連續三年，以不同名目，邀請徐老師傳授團體教學的方法與經驗。

　　95年名為「寧波首屆少兒小提琴教學研討會」。這次研討會組織嚴密，安排周全，內容豐富，既有專題講學，又有教學實踐，還有音樂會、座談會。參加者有來自全國各地教師四十多人。事後，由徐多沁、周世炯、劉光濤三位老師，整理出一份兼具學術、文獻、歷史、新聞價值的高水準簡報。

　　96年名為「集體課教學法講座」。一共七場，每場四小時。每人都手上有一把琴，一講完馬上老師變學生，進行模擬團體教學。

　　97年名為「第二屆小提琴教師進修班」。筆者參加了這次進修班，獲益甚多。最大收穫是大開眼界，知道了原來小提琴團體教學可以精彩到那樣一個程度，並萌生了對徐老師的教學法作一全面、深入研究的念頭。這次進修班也是有四十多位來自全國各地的老師參加。單是台灣，就來了六位老師。徐老師本人認為96年辦得最

好。97年只講不做，效果就差一些。

這樣的短期訓練班，好處是可以迅速、廣泛地傳播觀念與方法。可是，因為時間短，教與學均不可能深入、細緻、扎實，其成果也較難跟蹤、評量。

綜上所述，在師資訓練上，徐老師雖然做了大量工作，但如欲廣泛推廣，還有很大難題需要解決。前兩種途徑，有質而量太少。後一種途徑，有量而無法保證質。如何尋找出一種方法，能培養出大量有品質保障的老師來，是擺在徐老師面前的一大難題。

鈴木教學法的師質培訓，其實也沒有解決好此一難題。以筆者親眼所見，有教得極好的鈴木老師，也有教得極差的鈴木老師。看鈴木先生晚年對旗下老師的多次講話，均是反覆強調教學品質，便知他為此問題而傷透腦筋。就師資訓練這一點來說，鈴木教學法的主要難題是質而不是量；徐多沁教學法的主要難題是量而不是質。

筆者由衷地期盼，徐老師能想出奇招、絕招，解決此一難題，為中國，為全世界，培養出量多質優的小提琴團體教學老師來。這不但是小提琴文化之幸，也將是整個人類文化，整個人類素質提升之幸。

第二節　組織體系的建立

並非每一個教學法，都有一個組織體系，或非有一個組織體系不可。像林耀基教學法，就沒有組織體系，也不大需要有組織體系。因爲它基本上是金字塔尖的東西，不大可能普及。

有組織體系的教學法，其實也分成兩大類。一類是鬆散的、非專利的，偏重於學術性，聯誼性的。例如：奧福（Carl Orff）教學法、高大宜（Kodaly）教學法等。目前，世界上不少地區，國家都有奧福協會、高大宜學會一類組織。有些是地區性的，如「台灣奧福協會」；有些是國際性的，例如「國際高大宜學會」。另一類是嚴密的，專利的，與商業、企業緊密結合成一體的。例如：山葉（Yamaha）教學系統、朱宗慶打擊樂教學系統等。前者的教材公開出版，任何人均可申請加入其組織，甚至自己也可以創辦一個組織。後者則有他人不可以隨便使用的專利商標、教材，自設有商業成份或純商業目的的教室，加入者必須完全符合其規定之條件，遵守其所有「遊戲規則」。

介乎於二者的，是鈴木教學法。本來，鈴木教學法完全是屬於第一種類型──教材公開出版，任何人只要繳交會費，便可成爲鈴木協會會員，任何人均可自稱他使用的是鈴木教學法。但近年來，它似乎在努力要轉變成後一種類型。（注）

嚴格說來，第一類型組織是公器，第二類型組織是私器。二者有本質上的不同。如要轉換，私器變公器比

較容易，只要原擁有者願意便可；公器變私器比較難，
它牽涉到法理，法律上能否成立的問題。就以鈴木教學
法為例，如果某一個人可以買到公開出版的鈴木教材，
不管他是在任何國家任何時候購買，他當然就擁有合法
地使用鈴木教材和「鈴木教學法」這個招牌的權利。如
果後來有某個組織或某個公司宣佈，只有他才是唯一合
法的鈴木教學法代表者，如沒有得到他的認可，任何人
使用鈴木的教材、教法、招牌，均是非法。這樣，單是
在法理上弄清楚誰合法誰非法，恐怕就有一連串的官司
要打。

　　徐多沁老師在研發他的教學法時，大概從來沒有考
慮過要建立一個組織體系，更不可能考慮到這個組織體
系應該是個公器或是私器。這一方面說明他的精神偉
大、人格高尚，一心只想為教育、為音樂文化盡力，
從未想過為自己爭取應得的名、利、權。另一方面，也
顯露了他某些觀念、想法還停留在五、六十年代中國大
陸「一切為公」、「一切歸公」的階段，與八、九十年
代世界性注重保護智慧財產權的潮流有相當距離。

　　就算完全不考慮到他的教材、名字（商標）等所具
有的智慧財產價值（觀念性、方法性的東西因為不是「
物」，所以不容易受智慧財產權法保護），單是從更有效
地推廣他的教學法這一點出發，筆者也要向徐老師建
議，必須認真思考「組織體系的建立」這個茲事體大的
問題。

　　由於教材已交給上海教育出版社公開出版，加上徐
老師「為而不有」的個性，要建立一個專利性、商業

性、排他性的私器組織，實際上已不大可能。那麼，是否可以考慮建立一個學術性、教育性、聯誼性，公器性的「徐多沁小提琴團體教學法研究會」之類的組織，專門負責研究、推廣、發展這套具有高度實用價值與學術價值的教學法。

　　以徐老師的超強組織能力與極好的人際關係，要建立這樣一個組織，基本上不是能不能的問題，而是要不要的問題。單純爲徐老師個人，這個組織當然可以不要。但爲了推廣這麼好的教學法，這個組織卻非要不可。這個組織的建立，可以參考「美國鈴木協會」的模式，只負責推廣而不介入商業性活動。它的功能和所要做的工作，可以集中在如下一些方面：

　　一、出版學術性刊物。

　　二、製定各種「遊戲規則」和「標準」。例如：學生的標準、老師的標準，成立各地分會的辦法和必須達到的標準等。

　　三、舉辦音樂會、研討會、交流會等。

　　四、向各地音樂學院，大學音樂系，以至文化宮、琴行等推薦有良好教學能力的會員老師，擔任團體課的教學工作。

　　任何個人，畢竟力量太有限，生命亦太短。只有組織，才有無限的潛力，有代代相傳的可能性，可以做到任何個人做不到的事情。

　　筆者樂觀地做夢：到了二十一世紀初、中期，有一套「徐多沁小提琴團體教學法」，在全中國以至全世界風行，帶給世人很多快樂、智慧、驚喜。

　　這個美夢的實現，必須靠一個健全、合理、齊心、有力的組織。請徐老師慎重考慮之！請各界人士全力支持之！

注：筆者近日接到台灣鈴木協會與台灣鈴木有限公司聯名於1998年5月15日發出的公告。內有如下文字：

　　「本會日前已完成全面改組，並正式經由「台灣鈴木有限公司」依法取得國際鈴木協會（全世界鈴木教學法總管理機構）之授權，代理鈴木教學法（SUZUKI METHOD）在台灣區之全部事宜，據以確立本會為鈴木教學法在台灣區所有師資培訓認證與各類教學活動，合法執行與監督之唯一機構。

　　今因國內非經本會授權，即自行舉辦不法師資培訓課程之行為日益浮濫，並擅自頒發各類無法認同之教師證書，混淆社會視聽至鉅，更嚴重影響鈴木教學法之教學品質。

　　為保障本會合格登錄教師之權益，與提昇鈴木教學法之優異內涵，本會特舉辦各項師資之資格鑑定，認證與重新登錄。唯經由本會審核通過之教師，並切實履行教師會員義務者，始得於台灣區域，合法使用鈴木教學法之內涵。

　　今後凡於台灣區擅用的「鈴木教學」（SUZUKI METHOD）之名稱、標誌，及教學內涵之教師或教學機構，本會將主動提交法律程序處理，特此聲明。」

結 語

　　研究和寫作「徐多沁小提琴團體教學法」，對筆者既是學習，也是反省。篇幅、字數，固然遠超出原來計劃；收獲之多，更是遠超出原先預期。最早的研究與寫作動機，主要是想讓世人知道有這樣好的一套教學法。寫完之後，發現自己是第一位最大受益者。用「脫胎換骨」四個字，來形容這段時間筆者自己的小提琴團體教學，當不爲過。

　　徐老師的團體教學法之成就、特點、方法、祕訣、成功原因、未解決的難題等，均已在前文中有盡可能詳細的介紹和論述，此處沒有必要重複。有必要略加補論的兩點是：一、什麼樣的「元素」與「元素組合」，構成了「徐多沁團體教學法」？二、徐多沁教學法的成功，具有何種歷史性、世界性意義？

　　先論第一點。可以用四個「結合」來概括之。

一、傳統的技巧方法與獨創的教學方式相結合。

　　小提琴的演奏技巧，到十九世紀初期，就已達登峰造極之境。徐老師的教學，在這方面並無超越前人之處。他大量超越前人之處，均在教學方式而不是在教學

內容。例如，因面對一群學生而不是一位學生，他創出了「動作程式化」、「上課輪奏化」等極其有效的教學方式；因爲要用團體課教出專業水準，他創出了「困難分解化」、「練功經常化」等高招、絕招。

二、專業的音樂教育與非專業的人格教育相結合。

在傳統的專業音樂教育圈，老師的責任偏重在或完全只集中在給予學生專業的音樂教育。他可以管，也可以完全不管學生的人格教育。在徐老師的教學全過程，他是極其重視學生的人格教育，把學生的人格教育擺在與音樂教育同等重要的地位來看待。這是兩方面原因所造成的。其一是徐老師本人的人格素質極高，很自然，他就會重視學生的人格素質。其二，用個別課方式教學，人格素質很差的學生，也有可能專業很好。可是用團體課方式教學，如學生人格素質普遍很差，則肯定這個班的音樂成績不會好，甚至維持住不散掉都不可能。這是團體教學的獨特規律，也是爲什麼凡不重視學生人格教育的老師，就帶不好小提琴團體課的最重要原因之一。

三、高明的教學技巧與高超的管理藝術相結合。

徐老師獨創的諸多教學技巧、方法、絕招，如「先讀後拉」、「循序施教」、「波浪式前進」等，都極高明，那是無需置疑的。可是，單有這些，並無法保證團體教學的成功。徐老師團體教學的成功，有一半原因在於他重視科學管理，有高超的管理藝術。就這點來說，「三分教學，七分管理」的講法，是一點也不誇張。這也是爲什麼一些大演奏家，名牌教授，專業工夫一級棒的

人，會在團體課面前敗下陣來，而一些家長出身，成年以後才跟著孩子學小提琴的人，小提琴拉得並不怎麼樣，但教學成績卻難以相信的好，學生越教越多的原因。

四、現代的西方文明與古老的東方倫理相結合。

小提琴與小提琴音樂，固然是西方近代文明的產物；「開放」、「交流」、「科學管理」等，也都是來自現代西方的觀念與做法。「一日為師，終身為父」、「愛生如子」、「身教重於言教」、「民而無信則不立」等，卻是古老的儒家觀念與倫理。徐老師把它們集於一身，熔於一爐，它們互相之間不但不互相衝突，反而是水乳交融、渾然一體，產生出新奇、和諧、美好的結果。這本身就是一個值得細細欣賞的「藝術」傑作，一個文化交流，融合成功的範例，也是中華民族終於從先自大，後自卑的不健康狀態，終於變得比較健康、成熟的標誌之一。

還可以再舉出幾個「結合」。例如，在教材上，把西方傳統曲目與中國本土民歌、兒歌、戲曲音樂相結合；在教學用語上，把西方的科學概念與中國式口訣相結合；在整個教學設計上，把課堂教學與舞台表演相結合，等等。如要詳寫，每一方面內容都可作出大塊文章。考慮到篇幅，便一筆帶過。

再論第二點。可以用四個「開創」來概述之。

一、開創了用團體教學教出專業水準的新紀元。

在徐多沁老師以前，全世界沒有人能做到這一點。奧爾·史托里雅斯基在本世紀初已經在使用團體教學法，並有傑出成果。但他們的團體教學均只是局部使用

或變相使用。鈴木鎮一先生把團體課作爲他的教學法中重要之一部份，但所佔比例也只是大約四分之一。近一、二十年，全世界到處是小提琴團體班。可是，大多數無章無法，無品無質，誤掉學生，害慘家長。少數認眞，負責的老師，雖能教出差強人意或相當不錯的成果，可是，沒有任何人能像徐老師一樣，教出那麼多高程度、高品質、高品德的「三高」學生；也沒有任何人能像徐老師一樣，開創並總結出一套完整的教學與管理理論來。這兩個方面的成果與成就，必將影響和改變下一世紀全世界小提琴教學的形態和生態。

二、開創了教學與管理並重的團體教學法新模式。

管理這個概念、名詞，歷來主要用於企業、政府、學校等。一位音樂教師，跟「管理」似乎是十八桿竹子打不到一起。徐老師用他的教學實踐和理論告訴所有教團體課的音樂老師，必須重視管理，必須學習管理。如果管理跟不上，即使教課教得很好，教學成果還是不會好。對於大量像筆者這樣專業不差，管理不行或不強的老師說來，徐老師這一「教」，眞是有如天上送下來的一大福音。可以預見，凡能虛心學習，研究團體課管理的老師，其教學成果必將大大改善。把這種科學管理的精神和方法，應用到一切與教育有關的領域上去，整個社會的教育水準、管理水準，也必將大大改善、提高。

三、開創了專業教育與人格教育並重而成功範例。

現代的學校教育，不管是東方或是西方，都慢慢變成偏重知識、技能傳授而忽略人格、倫理、道德教育。「品學兼優」、「德、智、體並重」實際上已被考試、分

數、升學、就業等架空而淪爲空洞口號。看全世界的青少年犯罪人數逐年增加，犯罪手法逐年升級，便知此問題有多麼嚴重，多麼可怕。徐老師的小提琴團體班，上無教育機構監管，下無家長對孩子人格品質要求的壓力，完全是老師本著教育良知，自覺地把人格教育貫注到整個專業教育之中，創造了雙成功、雙贏的範例。這一範例，值得所有學校、教育機構、及所有家長老師效法。

四、開創了以平民收費標準，培養出精緻文化人才的成功先例。

歷來，精緻文化都等同於貴族文化。要擁有它，必須付出高代價、高學費。鋼琴、小提琴一類樂器，那是最「貴族」的東西。低學費的老師，不是找不到，但恐怕學費低，品質也較低的可能性居多。徐老師以團體教學的方式，做到了家長只需付平民標準的學費，卻讓孩子得到一流老師指導的機會。老師的身分和身價並沒有降低，但學生的身分和身價卻提高了好幾級。這只有團體教學才做得到。這個成功先例如能廣泛推廣，全世界的「普及精緻文化」便不再是美夢。這當然大有利於提高整個人類文化素質。

還可以舉出更多的「開創」。例如，開創了以東方教材學西方技術的成功範例、開創了從家長中培訓老師的成功模式、開創了融合各種中國文化於西方音樂教育體系之先河等等。這方面歷史性，世界性的意義與影響力，目前尚未充分顯露。相信隨著時間推移，它會越來越明顯，影響力會越來越大。

在結束本章之前，筆者必須向徐多沁老師和他的多位學生家長，致上最深切的感謝。爲了幫助我寫好本篇，徐老師給我寫了數十封長信，提供各種原始素材。徐老師的同事兼學生家長劉光濤先生、及曾擔任家長代表多年的吳文龍先生，分別給我寫了長信，告訴我他們這十多年來的親身所歷所見。吳先生還幫忙整理了一份十分精彩的〈家長座談會記要〉。這是無可替代的第一手資料。我原先想把這些材料分別用到各小節之中，考慮再三，覺得還是讓它們保持「原汁原味」，更能讓讀者體會出徐老師團體教學的風貌和特點，所以最後決定把它作爲附錄，附在本篇之後。

由於受到種種限制，筆者無法深入實地去觀察徐老師的教學，所寫難免骨多肉少，虛多實少。希望本文只是一塊磚，它能引出美玉來——引徐老師本人和他的學生家長來寫。那一定會比我寫得更精彩、更詳細、更生動、更有說服力。

（本篇完稿於1998年7月6日）

附錄一 徐多沁小傳

　　徐多沁，1937年生，安徽巢縣人。著名少兒小提琴教育家。早年就讀國立音樂學院幼年班、中央音樂學院、武漢音樂學院，師從韓里、馬思聰、王治隆、顧仲淋等教授。畢業後，任湖北省歌舞劇團首席兼教學。後調入上海音樂學院附中教授小提琴。現任全國少兒小提琴學會副會長、上海小提琴學會會長、上海音樂家協會會員。從教近四十年，潛心研究少兒教學規律，博採衆家之長融於一身，總結創立了系統完整的教學法，被稱爲「多沁教學法」。發表論文數十篇，如〈關於兒童初級小提琴教材〉（1981年《人民音樂》）、〈如何提高少兒學習小提琴的興趣〉（1982年《中央音樂學報》）、〈對世界小提琴家成才道路的觀察〉（1986年《音樂愛好者》）、〈關於小提琴集體課教學法〉（1988年《上音學報》）。專著《少兒小提琴教學曲集五百首》（上海教育出版社）、《全國少兒小提琴比賽樂曲全集》（六卷）。撰寫主編會刊《信息與交流》創刊號。組織主持了首屆上海及華東六省市少兒小提琴金鐘獎比賽。擔任全國首屆少兒小提琴比賽評委會副主任、浙江省首屆少兒小提

琴比賽評委會主任。桃李滿天下，西藏、新疆、青海等
省市樂隊文藝團體均有其門生，不少已在樂壇嶄露頭
角，成爲骨幹。國內外有關報刊、電視台報導過其推動
少兒小提琴教育事業的成就。
(本小傳原載於北京學苑出版社1994年出版之《中國當
代文藝名人辭典》)

附錄二 徐多沁小提琴團體教學大事記

- 1985年，組建小提琴「母子班」。上海、北京、香港、新加坡、美國等地報刊、電視台皆有報導、評論。
- 1986年，在全國少兒小提琴教育聯誼會成立大會上，以無記名投票方式，被選爲副會長。
- 1987年，爲上海音樂學院60週年校慶，組辦兒童小提琴專場音樂會。校慶畫冊刊登了「母子班」的上課照片。
- 1988年，任全國首屆少兒小提琴比賽評委會副主任。
- 1988年，創辦全國性小提琴教學雜誌《信息交流》，並主編創刊號。
- 1989年，開始策劃並主辦連續十四屆（1989～1998）的「上海小提琴考級優秀成績音樂會」。
- 1990年，組辦上海及華東六省少兒小提琴演奏金鐘獎比賽。
- 1991年，俄羅斯小提琴大師格拉齊與夫人觀摩指導「母子班」的演奏會。
- 1992年，任浙江省首屆少兒小提琴演奏比賽評委會主任。

‧1992年，主編之《少兒小提琴教學曲集》六冊樂譜與六卷錄音帶，由上海教育出版社出版發行。

‧1992年，被選爲上海少兒小提琴學會會長。

‧1992年，上海成立第一個重點中學交響樂團 ——「南模交響樂團」，受聘爲第一小提琴聲部訓練教師。

‧1993年，被聘爲浙江省寧波市小提琴藝術委員會名譽會長。

‧1993年，被聘爲上海浦東少兒小提琴學校名譽校長。

‧1994年，任全國第二屆少兒小提琴演奏比賽評委會副主任。

‧1994年，被聘爲河南鄭州少兒小提琴學校名譽校長。

‧1995年，主辦全國少兒小提琴集體課教學研討會。

‧1995年，任全國第三屆少兒小提琴演奏比賽評委會副主任。

‧1995年，任上海市逸夫杯少兒小提琴演奏比賽評委。

‧1996年，任首屆小提琴集體課教師進修班主講教師。

‧1996年，任上海重點中學——大同中學「大同交響樂團」第一小提琴聲部訓練教師。

‧1996年，組辦上海市學生弦樂團演奏交流會。

‧1997年，任上海音樂學院巴赫、莫札特作品演奏比賽評委。

‧1997年，任第二屆小提琴集體課教師進修班主講教師。

‧1997年，被禮聘爲台灣黃鐘小提琴教學法首席教學顧問。

‧1997年，創辦「馬思聰小提琴學校」。

‧1997年，組辦上海市各重點學校大、中、小提琴齊奏

演奏交流會。

· 1997年，任上海重點大學——交通大學「交大交響樂團」第一小提琴聲部訓練教師。

· 1997年，在馬思聰研究會第二屆會員大會上，被選為理事。

· 1998年，主辦上海少兒小提琴集體課學生演奏比賽，聘請鄭石生、趙誕青等八位專家擔任評委。

· 1998年，主編《信息交流》第十期。

· 1998年，創辦「徐多沁小提琴教學工作室」。

附錄三　徐多沁語錄

黃輔棠　選編

一、論團體教學

· 小孩子喜歡上集體課。這是我三十三年前在中央音樂學院附小課餘班教學實習時的切身感受。

　　　　　　　　　　選自〈兒童小提琴大課之一〉

· 集體課形式符合兒童喜歡合群的心理特點，有利於培養兒童的學習興趣和觀察、比較、分辨的能力。

　　　　　　　　　　　　　　　　出處同上

· 百分之百的兒童樂意上大課，說明兒童的特性是喜愛群體活動，而不願意單獨活動。

　　　　　　　　　選自〈兒童小提琴教學中的集體課〉

· 大課本身有競爭性，它能激發孩子的好勝心。

　　　　　　　　　　　　　　　　出處同上

· 孩子都有榮譽心和好勝心，誰都希望受到表揚和獎勵，不甘心落後。而每次大課，孩子和家長都能看到別人的長處和進步，這又是一種鞭策、促進。課後，回家練琴就會認真，家長當然也會樂於與教師配合。

　　　　　　　　　　　　　　　　出處同上

· 大課使孩子有觀察、鑑別、思考問題和發表意見的機

會，既起到互幫互學的作用，又培養了每個孩子的觀察分辨能力，有利於儘早改變孩子初學階段存在的拉琴只用手不用腦的狀況，有助於開發智力。

<div align="right">出處同上</div>

· 大課提供了「遊戲」的機會，極有助於激發孩子的學習興趣，增加孩子克服困難的信心。

<div align="right">出處同上</div>

· 大課常常有個別表演的機會，久而久之，孩子就適應了，膽大了，在演奏會站到台上就不怯場。這是教學中不容忽視的一個方面——讓孩子從小就有自信。

<div align="right">出處同上</div>

· 兒童都愛成群結伴的活動。初學琴的孩子上集體課優於上個別課，但人數不宜多，一般十人左右為妥。集體課便於共同克服困難，共同享受樂趣，便於開展競爭，培養演奏上的自信心。

<div align="right">選自〈團體教學要點提示〉</div>

· 小提琴集體課教學在我國並未被人們普遍認同，更未被人們研究、總結過。不少人以教個別課的方式來教集體課，十多年來造成有頭無尾、有始無終、或勉強支撐、或只教起步，繼而變小，再轉個別教。八十年代初興起的這股熱潮，到了九十年代，能堅持上集體課的老師已鳳毛麟角，集體課的名聲也被炒壞了。於是，一些生存下來的教師在思索、在探討。研究和交流集體課教學法，是急不容緩的事了。

<div align="right">選自〈嚮往成熟〉</div>

· 大課雖然進度比較慢，但神奇就在於存活率高。

選自〈嚮往成熟〉

・我們提出和追求的是一石十鳥、一箭十鵰，這是何等的奇談怪論！百分之九十九的教師在教團體課時是以一石一鳥的辦法對付十鳥，結果還有九頭鳥亂飛亂叫。…就此而論，傳統的因材施教、因人施教等，在團體課是不易也不宜提倡的。

選自1997年11月17日致黃輔棠的信

・團體課在大陸十多年來被人們炒得昏天黑地，深受其害的人多如牛毛，而眞正受益的則是數得出的鳳毛麟角。會教團體課的教師深切地體會到一個「難」字、一個「樂」字。這「難」，難於登蜀道；這「樂」，也非局外人所能體會得到。

出處同上

・所謂團體課，老師面對的其實是兩個團體——學生與家長。要教的其實是兩個方面——做人與拉琴。

出處同上

・一般人對團體課的看法過於樂觀，實則是教團體課太難了！

選自1997年12月1日致黃輔棠的信

・集體課的特別好處，在於「啓其學，引其趣」。…集體課的學生在音樂感受與表達上特別鮮活，有生命力、有無窮潛力。因爲它所提供的環境、土壤、氣候均優於個別課。

選自1998年4月21日致黃輔棠的信

・集體課是教會學生做人的重要場所。因此，在我辦學校時明確規定：A.學會做人。B.學會學習。做人對孩

子來說是——學禮、有禮；知恩、感恩；有理想、追求理想。僅憑這一條，對學生與家長就有巨大吸引力、凝聚力。學會學習，就是在學習過程始終貫串「預想在前，動作在後；預聽在前，拉響在後；左手在前，右手在後」的訓練，讓學生明確在做什麼、爲什麼做、怎麼樣做，有意識地培養學生的注意力、觀察力、聯想力、提問能力。

　　　　　　　　　　選自1998年2月9日致黃輔棠的信

二、論人格教育

・我們不僅要學會拉琴，更爲重要的是在學琴過程中學會文明禮貌，遵守紀律、尊敬師長、愛護同學、學習刻苦、善用腦筋。有了這些好習慣，對孩子今後的人生道路將會產生深刻而重大影響。

　　　　在馬思聰小提琴實驗分校第一次家長代表會上的講話

・要培養孩子自己動手的能力，自己打開琴盒、取琴、擦松香、放樂譜，並很有禮貌地請老師調音。

　　　　　　　　　　　　　　　　　團體課家長須知

・培養孩子講文明、有禮貌的好習慣，見了老師和長輩問候「您好」；接受調音幫助時，須站立道謝；課後辭別時須說「再見」；演奏會接受獎狀、獎品須向評委、老師和家長鞠躬致謝。

　　　　　　　　　　　　　　　　　團體課家長須知

・我認爲在學生階段，尤其是初三前後，最重要的是建立良好的學習習慣。何謂良好的學習習慣？這就是人格品質中意志力、注意力、觀察力、記憶力、想像力、創造力等的建立。我堅信有了這六個「力」，就

可算做有良好的學習習慣。將來無論你走上那條路，都會奏響輝煌的樂章。

何謂素質

・美國科學家的最新研究報告證明，高分數不一定會帶來成功，反而是人格品質影響著人一生事業的成功與否。他們跟蹤調查了許多有成就的人，研究結論是：情商比智商更重要！

何謂素質

・待人接物，舉止言談，往往反應了一個人的文化修養與性格情操。

何謂素質

・學會做人，端正品德是第一位的事。

嚮往成熟

・必須通過教育，培養小孩子做人的能力。首先要讓孩子獨立。

《信息簡報》第一期

・我們規定，小孩子必須自己走進教室，不得由父母抱進來，要自己開琴盒、自己拿琴、自己放譜、翻譜，自己回答，家長不得提示。同時，一開始就注意培養孩子文明禮貌的習慣，進教室見到老師要問好，下課要說再見，接受老師幫助要道謝。

《信息簡報》第一期

・我認為「德」的核心是學會關心他人、關心集體。人生最痛苦是孤獨。如果我們在處事對人上，把老年人當做自己的爺爺奶奶去敬重，把中年人當做自己的父母孝敬，把年齡與自己相近者當做朋友，把年齡幼小

者當做小弟弟、小妹妹去愛護，這是做人中最和善、最純潔、最美好的品德。那麼，你會在人生道路中生活得很快樂、很幸福。

<div style="text-align: right">善問勤學</div>

三、論開放交流

‧中央與上海音樂學院是聞名世界的兩所學校。爲什麼它們會這樣聞名於天下呢？其中一個重要原因就是「開放交流」。這兩所學校每年都有很多外國專家來講學，學校每年也派專業教師外出考察。由於走出去、請進來，就即時吸收了新信息、新經驗，使教學不斷良性循環，避開了閉關自守的落後局面。

<div style="text-align: right">第二屆小提琴教師進修班散記</div>

‧做爲一個時代的合格教師，必須採取開放交流的措施，否則會停滯不前，甚至會落後，被人看不起。

<div style="text-align: right">第二屆小提琴教師進修班散記</div>

‧教師相聚爲何？唯一目的是提高自己的教學水平、教學能力。許多教師百忙中不忘進修，這是何其英明！何其重要！

<div style="text-align: right">第二屆小提琴教師進修班散記</div>

‧中國幾百年來吃盡閉關自守的苦頭。歷史證明，只有改革開放才能發展。政治上如此，藝術上也是同樣如此。…要發展就要學習，就要交流，故步自封是不會進步的。

<div style="text-align: right">在寧波首屆少兒小提琴教學研討會上的致詞</div>

‧各地的「龍」、「仙」都有一個共同特點：他們都採取開放交流的做法，走出去，見見山外的山，把新的

經驗帶回來為我所用。

<div align="right">天津比賽憂喜錄</div>

· 比賽的積極意義是「觀摩交流」，這也是比賽中最有
益的事。「閉關自守」必然落後，落後就會被人瞧不
起。山外山，樓外樓，人外有人，天外有天，能聽出
別人演奏上的長處、特點，就是提高的開始。

<div align="right">天津比賽憂喜錄</div>

四、論教師

· 教師與家長的重要任務，是想盡辦法培養孩子對音樂
的喜愛，燃起他們對小提琴的興趣之火。如果孩子不
願意練琴，對學習音樂沒有興趣，這必然是教師與家
長在教學與指導上的錯誤，不應當在孩子身上找原因。

<div align="right">團體教學要點提示</div>

· 學高為師，德高為範。

<div align="right">寧波第二屆小提琴教師進修班近況報告</div>

· 做教師難，難於上青天！

<div align="right">寧波第二屆小提琴教師進修班近況報告</div>

· 會教團體課的老師，一定會教個別課。但會教個別課
的老師，多數不會教團體課。

<div align="right">1997年10月16日致黃輔棠的信</div>

· 教師對教學進程 —— 技術與音樂兩個方面的循序階
梯：起步、初級、中級、高級要教什麼，如何教，必
須成竹於胸。

<div align="right">1997年11月17日致黃輔棠的信</div>

· 教師對兩個團體（學生與家長）如何施教，是一個怎
麼強調都不會過份的重要問題。

1997年11月17日致黃輔棠的信
- 不善於總結的教師很難成爲一個優秀的教師。「我怎麼學的就怎麼教」──這是最常見的現象。卡爾・弗萊士、格拉米安、…，他們把教學實踐中理解了的東西上升爲理論、深化，再去指導教學實踐，偉大啊！

1998年1月12日致黃輔棠的信
- 上音老院長譚抒眞先生多次對我講：「我們一些教師教琴教了大半輩子，至今『之』字走不到頭，只能走一半。只教琴，不研究、不學習、不總結，『之』字怎能走得完？」我就是一個『之』字沒走完的人。

1998年5月19日致黃輔棠的信
- 林耀基每次來上海，一有空總約我去咖啡館僻靜處窮聊天。他不只一次說：「多沁，我們眞苦啊！你看，尺多長的烏木指板，黑鴉一片，耗費了我們近半個世紀的光陰。可是，多數人還是在黑暗中摸索，有幾個人見到光明？必須打開思路呀！」

1998年5月19日致黃輔棠的信
- 張世祥先生最佩服兩位老師，一位是盛雪先生，一位是林耀基先生。十多年前，盛先生來上海，我爲張先生引見。張先生問盛先生：「你一生教出了那麼多成功學生，最大體會是什麼？」盛先生立即回答：「任何時候都不要教過多聰明的學生。聰明學生會把老師教笨。我的許多教學辦法都是在教難教的學生中獲得的。尤其在常州國立音樂學院幼年班的時代，學校不要的學生，我求情留下來，死馬當活馬醫，醫好了不少人。辦法都是逼出來的。」

1998年5月19日致黃輔棠的信

五、論家長

· 一個孩子從小系統地進行音樂及技巧的訓練，沒有家長的配合，是不可能的。

　　　　　　　　　　　　　一些著名小提琴家成才道路的觀察

· 模仿是孩子的天性。父母肯定是孩子經常模仿的對象。因此，孩子學琴，父母應當同時學習，親身體會每堂課的重點和要求。這樣，輔導孩子學琴就容易掌握住要領，家庭作業就會順利完成。

　　　　　　　　　　　　　　　　　　團體教學要點提示

· 孩子上課，家長應當著重體會教師講課的要領，記下教師對作業的要求，以便回家輔導孩子時不忘不漏。

　　　　　　　　　　　　　　　　　　團體教學要點提示

· 上課難，練琴更難，而練琴的好壞，關鍵在家長。因此，我們定期組織家長座談會，交流如何陪孩子練琴的經驗。家長之間，要抽時間互相觀摩學習。

　　　　　　　　　　　　　　　　　《信息簡報》第一期

· 「要在孩子身上投資、投時、投力」，這是大家常聽我嘮叨的話。投資，一般人皆能做到。投時，一些人也能做到。唯投力最難，但投力對孩子成才最重要。

　　　　　　　　　　　　　　　　　　　　期望與責任

· 疼愛孩子，要考慮愛的方式，愛的效果，尤其在孩子品德規範形成的關鍵階段，父母負有重大責任。

　　　　　　　　　　　　　　　　　　　　　　愛的回報

· 我始終感覺，學生家長的信任與義務支持，以及由他們組織起來爲我們辦事，是事業（團體教學）成功的

關鍵。

1997年3月25日致黃輔棠的信

· 我想要做的事，事先計劃好，之後，找他們（學生家長）交待，大家認可的，一切交由他們去辦，不花錢，成效好。多年來，我堅持這樣做了，很順利。

1997年3月25日致黃輔棠的信

· 老海菲茲值得書上一筆。每一位偉大的小提琴家背後，都有偉大的父母。雅沙之所以成為雅沙，是因為他的父親為他做出了巨大犧牲！

1998年1月12日致黃輔棠的信

· 團體課教學研究，千萬要研究父母的巨大力量！

1998年1月12日致黃輔棠的信

· 學琴的孩子，當然存在素質差別。例如腦筋反應的快慢、聽覺的靈敏度、唱歌是否有樂感、眼神是否活潑有光、手的寬窄大小等。但是，兒童學琴成功與否，更重要的是家長本身的素質與態度。因此，我招生時十分嚴格地考核家長，考核內容比孩子還要多。

1998年2月11日致黃輔棠的信

· 三歲小孩子的狀況足以反應出父母的素質。「溺愛型」的父母一般是文化水平低下，素質差。「民主型」的父母大多文化水平較高，素質優良。「嚴厲型」的父母大多曾吃過苦，對孩子的期望大。民主型和嚴厲型皆可。溺愛型的不能要。

1998年2月11日致黃輔棠的信

六、論管理

· 無論是上課、練琴、登台等教學上一系列關鍵性環

節，都需要完善的管理措施。這些措施的組建實施都
要求學生家長積極參加，要發揮家長的天然互助作用。

　　　　　　　　　　　　　團體班家長協會

· 誰重視集體課的科學管理，誰就會獲得豐富的教學成
果，誰就會受到家長的熱烈歡迎和積極支持。

　　　　　　　　　第二屆小提琴教師進修班散記

· 我的集體課與眾不同，並引起人們關注的焦點之一是
教學管理。關於這一點，不少人只注意到某些形式與
外殼。當然，形式與外殼也重要，但我認為更重要的
是對家長、學生的思想引導。這方面可歸納為——時
刻關注家長與學生的想法，以及教學進行中所出現的
問題，隨時通過開會講話或學習文件，予以解決。…
這一措施就叫思想管理吧！

　　　　　　　　1998年2月11日致黃輔棠的信

· 我的另一重要措施是業務管理，也與眾不同。內容包
括：1. 讓學生分成互助學習小組，上課前、下課後，
甚至在上課中間，給一小塊時間，讓兩個一組的學生
互相幫助。這一招效果極好。2. 隔班大幫小。3. 在寒
暑假，開三至四人一組的小組課。4. 每年請客席老師
和專家來講課。業務管理形成制度，對教學效果有明
顯幫助。

　　　　　　　　1998年2月11日致黃輔棠的信

七、論起步教學

· 萬事中要數生孩子與撫養嬰幼兒為最難，而經驗告訴
我們，教幼兒學拉小提琴就像生孩子一樣困難。

　　　　　　兒童小提琴集體課教學方法漫談之二

・初級教學的重要性是怎樣估計也不會過份的。學生今後藝術上的發展，很大程度上是決定於他在初學時所建立起來的動作習慣是否正確。在這個階段對某些問題的疏忽，就可能變成將來妨礙他一生前進的障礙。

<div align="right">兒童小提琴集體課教學方法漫談之二</div>

・良好的開端是成功的一半，故我們應該十分重視集體課中的起步教學。

<div align="right">兒童小提琴集體課教學方法漫談之二</div>

・起步階段要教的內容有六、七個方面，時間大約要一年多。這是播種籽和長苗階段，教師要特別精心，要有老農民培育秧苗的精神。

<div align="right">集體課起步階段的教學內容與教學方法</div>

・農民種稻子的第一件事是選派最有經驗的老農民來育秧苗。而育秧苗的首要事是選好優良種籽。這是事關一年收成的大事。

<div align="right">1998年2月11日致黃輔棠的信</div>

八、論循序施教

・社會上往往注重級別的外形高低，家長急於求高求快，造成了攀高比級的有害現象，而忽視了每級要學習，要解決的技術與音樂問題。長此以往，必然是揠苗助長而導致半途而廢。

<div align="right">嚮往成熟</div>

・在我班上學琴，經常會遇到階段性後退的情形——考完十級退回到中級，中級退回到初級，初級再從零開始。孩子們大有「退後一步，天地更加開闊」之感。退，是爲了更好地前進。

期望與責任

· 我歷來主張「循序施教」。三山五岳，條條道路通山頂，唯華山只有一條路上山。在上山的起步處，豎有兩塊石碑，刻有八個醒目大字：「腳踏實地」、「步步留神」──實則是「循序前進」。

1997年11月17日致黃輔棠的信

· 大課一定要堅持「循序施教」，防止急躁與急於求成。要按部就班、穩穩當當、一步一個腳印，不為表面進度所迷惑，不遷就家長的攀高比快心理，不跳級，不急於升等。

1998年2月11日致黃輔棠的信

九、論上課

· 良好的教學秩序是上好集體課的基礎。

1998年3月9日致黃輔棠的信

· 集體課有紀律問題。沒有紀律，就沒有良好的教學秩序，就沒有教學質量。

團體班家長須知

· 集體課不能經常集體拉奏。不集體拉，學生在課堂上幹什麼呢？我是採用輪奏──一個人在拉，其他學生在無聲走指法，隨時準備接著拉。

1998年2月11日致黃輔棠的信

· 集體課並不一定集體拉。人的耳朵聽辨能力是有限的。師生雙方均很難在一片琴聲中辨別出細微的音準、節奏、發音偏差。

兒童小提琴集體課教學方法漫談之二

· 集體課如果經常是集體拉奏、齊奏，音準與發音這兩

個關鍵問題就很難解決好，那就難以造就人才。

<div style="text-align:right">兒童小提琴集體課教學方法漫談之二</div>

‧受學生人數、年齡和上課時間的約束，我便選擇動作程式化的教學方法，把拉小提琴的一系列技術動作，一個個歸納爲統一的、具體的、像體操那樣可以大家一起做的程式化動作。

<div style="text-align:right">兒童小提琴集體課教學方法漫談之二</div>

‧凡是難點，教師應當設法將大難化解爲小難。

<div style="text-align:right">兒童小提琴集體課教學方法漫談之二</div>

‧我習慣每次上課，一開始總是檢查基本功夫的訓練。例如抬落指、揉弦（抖音）、弓根、弓尖、全弓等，一個功夫三分鐘。天天講、時時講、天天練、時時練，防止「練曲不練功，到頭一場空」。教師堅持每堂課都檢查，學生就不敢不練。時長日久，必見效果。

<div style="text-align:right">1998年2月11日致黃輔棠的信</div>

‧難點、重點、高難度的技術，一定要有明確有效的訓練方法、途徑，即所謂A、B、C三步法，要一教就明白、一學就會。

<div style="text-align:right">1998年2月11日致黃輔棠的信</div>

‧「你打算教給學生什麼？」許多教師在這個問題上胸無成竹，難免吃虧。

<div style="text-align:right">1998年2月11日致黃輔棠的信</div>

‧技術訓練當然要靠多練，但更重要的是要教會學生正確的方法，讓學生得到正確的感覺。

<div style="text-align:right">兒童小提琴集體課教學方法漫談之二</div>

‧課堂上要儘可能少責怪、多鼓勵，少一點冗長難懂的

術語，多一點通俗易懂的口訣。

<div align="right">兒童小提琴集體課教學方法漫談之二</div>

· 訓練兒童的音樂聽覺、節奏、樂感和樂理常識，要他們像成年人那樣上課，那是很困難的。但如果用遊戲的方式，如把五線譜放大做成棋盤，把音符當做棋子，比賽聽音高、節奏，用樂理符號拼圖等，孩子就高興了。

<div align="right">團體教學要點提示</div>

· 在集體課教學中，我們非常注意孩子非智力因素的培養發展，引導啓發孩子學習音樂的興趣，使孩子對小提琴產生感情。因爲只有培養了孩子對樂器、對音樂的感情後，才能使孩子專心致志地學琴，不畏懼困難，自己有克服困難的勇氣和意志力。

<div align="right">《信息簡報》第一期</div>

十、論教材

· 教材多樣化的根本目的在於教學收益。如讓孩子長期只拉音階、練習曲，孩子必會產生枯燥感。而小孩子天性都不樂意做枯燥的事。

<div align="right">兒童小提琴集體課教學方法漫談之二</div>

· 我曾給初學的孩子拉大量的音階、練習曲，過多強調技術動作的訓練，結果事與願違，孩子產生了怕拉琴的恐懼心理，有的乾脆不肯學了。

<div align="right">兒童小提琴大課教育漫談之一</div>

· 運用兒童生活中熟悉的音樂素材編寫小提琴初學教本，這不但能引起兒童的學習興趣，同時，也爲了他們初學琴時，更能理解和表達音樂內容。所以，各國

的小提琴教學，在初學階段大都採用本國編寫的教材。

<div align="right">兒童初學小提琴的教材問題</div>

十一、論練琴

‧在教學與練琴方法上，前輩音樂大師們幾乎都極重視
並教導後人要學會慢練，這是極爲重要的學習方法，
也是成功的祕訣。

<div align="right">兒童小提琴集體課教學方法漫談之二</div>

‧慢練並不等於傻練，更不是呆板的無謂的消磨時光，
而是有目的、有步驟、有分析，講究方法與效果的練
習。

<div align="right">兒童小提琴集體課教學方法漫談之二</div>

‧有了現在的慢，才有將來的快。

<div align="right">兒童小提琴集體課教學方法漫談之二</div>

‧分解是爲了克服困難，爲了更好的合成。急於求成，
往往欲速則不達，師生的教學情緒都會受到不良的影
響。

<div align="right">兒童小提琴集體課教學方法漫談之二</div>

‧慢練中，如果再仔細一點的話，可以先不用弓，只用
左手運指，嘴裏朗讀指法與固定唱名，特別要朗讀揭
示技術要點的口訣，這樣學生的注意力就集中到訓練
的目的與要求。一旦學生明確了要領並能初步做到，
第二步便可加上右手運弓，一個音一個音間歇拉奏。
第三步採用上下順向的短停頓拉奏。第四步才一弓一
音接連不斷地演奏。此時注意力要集中到音準和發音
上，力求精確、和諧、完美。

<div align="right">兒童小提琴集體課教學方法漫談之二</div>

· 兒童的小提琴家庭作業，以每日「少食多餐」為佳。
幼兒練琴每次不要超過10～15分鐘。大人應當陪伴，
幫助念譜、唱譜，提示課堂上教師對作業的要求。

《團體教學要點提示》

· 我認為，練琴過程最大的困難是音準。錯誤的音準，
會帶壞所有的技術。

《對課餘練琴的三點建議》

· 如果你想用最少時間獲取最大收益的話，那就應當在
老師的指導下有計劃、有規律地練習音階。

《對課餘練琴的三點建議》

· 究竟怎樣練習會有好的效果呢？我認為，每天都要從
慢練起步，逐漸加快到自己力所能及的速度為止。

《對課餘練琴的三點建議》

· 只有慢練，才能保證耳朵和手對不準的音及時進行調
整；只有慢練，才能增強對音質、音色的敏感度；也
只有慢練，才能有效地改進換把、換弦、換弓等技術。

《對課餘練琴的三點建議》

十二、論鼓勵

· 對兒童的音樂學習應以鼓勵為主，批評只宜在適當的
時機用一下，而不能當做提高效率的武器。

《團體課鼓勵辦法》

· 讚揚、獎勵能提高兒童的學習效率，能激發兒童的學
習熱情，能增強孩子們的上進心、自信心；而譴責、
懲罰從短時間觀察，好像與讚揚有同樣的效果，但從
長時間看，懲罰會使孩子學習效率明顯下降，它給孩
子也帶來心理上的危害。

‧家長或教師對孩子有更多信心和好感時，學生受到獎勵後會有更大的進步。

‧陪孩子練琴，家長要細心、耐心。對孩子的認真態度、點滴進步，都要給予親切的表揚、鼓勵。

十三、論登台表演

‧通過登台表演，家長與孩子都會發現在課堂與回家練琴時所不能發現的問題。同時通過孩子們之間互相觀摩，也促使孩子們從小思考、分析藝術上和技術上的問題，從而提高他們的智力和修養。

‧組織兒童音樂會與成人音樂會不完全一樣，需要注意兒童的生理、心理特點。

‧對於年紀小的學生，在音樂會中穿插故事、遊戲，對活躍氣氛、提高興趣、培養兒童的音樂素質，效果很好。

‧要將不同類型的節目互相穿插，同時盡可能讓孩子在一次音樂會中多演奏幾個節目，得到更多鍛鍊。

‧演奏後的評議與發獎，對擴大演奏會的效果，鼓勵學習的積極性，培養良好的藝術作風，作用很大。

・孩子總是很高興聽自己的錄音和看自己的照片。給他們聽或看音樂會上的錄音、照片，既可提高他們的興趣，敦促他們認真參加演奏活動，又可以幫助他們檢查自己的演奏效果和舞台風度、演奏姿勢，從中看到自己的進步與不足，起到「自教」的作用。

<div align="right">組織兒童音樂會的建議</div>

十四、論音樂素質

・要教技術，還要教音樂，即訓練培養孩子的音樂素質。這一條最好從一開始就不忽視，並設法把它融進整個教學過程之中。

<div align="right">兒童小提琴大課教育漫談之一</div>

・古典音樂裡傳統的四部和聲合奏，由四把小提琴演奏四個聲部，這對孩子的和聲聽覺訓練很有益處。

<div align="right">兒童小提琴大課教育漫談之一</div>

・要特別獎勵那些傾聽別人演奏，自己主動配合、協調的學生。

<div align="right">兒童小提琴大課教育漫談之一</div>

・實踐證明，溫故知新式的視奏和強化記憶的背譜同樣重要，都有益於學生音樂素質的培養。

<div align="right">兒童小提琴大課教育漫談之一</div>

・要把一個兒童培養成小提琴演奏人才，除了必須教他掌握小提琴的演奏技術外，還必須使他具備演奏小提琴所需的音樂素質。這些基本素質起碼包括：

1. 音樂感受能力和理解能力。
2. 音樂基本聽覺。
3. 音樂表達能力。

4. 音樂記憶能力。

<div align="center">兒童小提琴學員的音樂素質訓練</div>

· 教員除了制定技術進度之外,還要按小孩子的實際情況,制定提高音樂感受能力和理解能力的計劃。

<div align="center">兒童小提琴學員的音樂素質訓練</div>

· 在小孩子的整個學習過程中,嚴格地、有計劃地進行音高聽覺訓練,十分重要。

<div align="center">兒童小提琴學員的音樂素質訓練</div>

· 如果遇到唱名與音高關係脫節的小孩子,教員就得趕快做訓練工作。

<div align="center">兒童小提琴學員的音樂素質訓練</div>

· 老師要特別提醒學生經常注意自己的發音。不但要聽有無噪音,還要檢查發音的共鳴夠不夠充分,聲音的明亮度、甜美度夠不夠,不夠要引起反應。這樣經過反覆訓練,音色聽覺會靈敏起來。

<div align="center">兒童小提琴學員的音樂素質訓練</div>

· 經常讓小孩子合伴奏、合重奏,對發展小孩子的和聲聽覺會很有用。

<div align="center">兒童小提琴學員的音樂素質訓練</div>

· 如何讓學小提琴的小孩子,也能沿著階梯學習演奏複調作品,使他們的複調聽覺訓練也是從淺入深,一步一步前進,是個很值得重視的問題。

<div align="center">兒童小提琴學員的音樂素質訓練</div>

· 音樂記憶力的好壞,對小孩子成材關係極大。…小孩子看譜練琴是必要的,不看譜練琴也是必要的。兩者不能偏廢。

兒童小提琴學員的音樂素質訓練

十五、論文化素養

・我國的音樂院校大、中、小學,由於文化課過於簡略,帶來學生普遍性的文化低下,知識面過於狹窄。技術訓練的單一化造成學生只有過硬的童子功,但音樂表現上變成「高度的貧血」,這是極須引起重視的問題。

<div align="right">嚮往成熟</div>

・我在上音附中執教小提琴專業課二十年,深感偏科帶來文化素養上「貧血症」的危害極大。…華語是我們的母語,連《論語》、《史記》、唐詩、宋詞、《紅樓夢》都未曾讀過的人,能算一個全面的人才嗎?

<div align="right">嚮往成熟</div>

・兩個相同文化程度的人,經過若干年後,一個人通過業餘學習,成為某方面專長的學者;另一個不願學習,就成為庸才。業餘時間可以造就人,也可以毀滅人。

<div align="right">何謂素質</div>

・欲取得成功,首先要戰勝自己,一個自我管理失控的人,絕對不會成為優秀人才。

<div align="right">何謂素質</div>

・無選擇和過長時間看電視,會造成人的懶散和不好思考。

<div align="right">何謂素質</div>

・起來!不要做電視的奴隸。把有限的時間科學地運用起來。中華民族到了奮起的時候。用拼搏的姿態,迎接21世紀!

編後記

　　寫完了近十萬字的《徐多沁團體教學法》後，筆者把編〈徐多沁語錄〉當作一大享受，一大自我慰勞。這時，已不需要受找材料之苦（筆者記性奇差，有些材料明明看過，有印象，卻找來找去找不到），也不需要為「如何寫才恰當」傷盡腦筋，只是把手上全部徐老師的文章、信函，從容地慢慢品味一遍，讀到精彩又適合的，就把它抄錄下來，分一分類，加上小標題。如此，便小功告成。

　　選編原則，一是精彩而見解獨到。二是不受時、地、人之限。三是自然而天成。為此，割了不少愛。連徐老師耗不少心力時間，應我之請而寫的「練琴」、「上課」、「登台」三輯數十條口訣式語錄，一條都沒選上。思之歉然！

　　徐多沁團體教學法在不久之後，必將廣為世人所知、所重、所用。筆者願以文章、語錄，促成這一日早些到來。那不但是學小提琴教小提琴的人之福，相信也是整個音樂教育界以至人類文化之福。

<div style="text-align: right">

黃輔棠 謹識

1998年7月5日於台南

</div>

附錄四　學生家長座談會記要

吳文龍　整理

應黃輔棠先生之要求，徐多沁老師於1998年6月6日下午6時至9時，在上海市實驗三小三樓，召集了約二十位學生家長，舉行了一次座談會。座談會主題是：「你切身感受到的徐多沁老師小提琴團體教學」。座談會由吳文龍家長主持。

會中首先閱讀了黃輔棠先生的《徐多沁教學法》寫作題綱，然後家長輪流發言。以下記要，根據現場錄音紀錄整理。小標題為方便讀者閱讀時抓住重點而加。

先讀後拉　改錯良藥

鄺　先生　（近四十歲，鄺功楷的爸爸）

我兒子四歲進市幼兒園，學了三年小提琴，孩子拉琴一直常出錯、拉錯音、拉錯節奏、或看錯調號，總找不到解決問題的辦法。孩子去年考進馬思聰小提琴學校，讀小學一年級，跟徐老師12人的班學了近一年的琴，孩子的學習習慣有非常大變化，拉錯音的問題也解決了。三年與一年的對比，使我們父子感受最深的是「先讀後拉」。拉琴讀譜，還讀技術提示，開始不習慣，

覺得麻煩、慢。但是，複課、上課時，徐老師總是要每個孩子讀了再拉，讀正確了，拉正確了，才獎勵小畫片。孩子想要小畫片，於是在家裡練琴便積極認真地讀了再拉，現在已經不大出錯了。三年解決不了的問題，幾個月就解決了，並養成了先用腦，後用手的拉琴習慣。

調動潛力　學琴變樣

童　先生（近五十歲，上海提琴廠師傅，童佳瑛的爸爸）

我女兒從小學琴是上個別課，至今已有六、七年，進展不大。上課、練琴都無精打彩，拉琴水平也提不高，後來王大毛、王小毛的爸爸推薦我們插進了徐老師的集體課班（初一），女兒學琴大變樣。上課、練琴都積極、主動、自覺起來了。我們夫妻常常講起，徐老師上集體課能調動學生、家長的潛力。學琴有榜樣在身旁，學生競爭，家長也不甘落後。老師上集體課完全按照學生水準要求，我女兒提高得也特別快。

苦等三年　達成心願

樂　女士（近四十歲，醫生，樂吟吟的媽媽）

我女兒是從1985年上海音樂學院辦集體課班級時報名學琴的，開始不在徐老師班上。那時音院提琴老師二、三十位都開了集體課班級，我們住郊區，每週日來音院上課，路上往返都要三個多小時。我們夫妻揹著女兒來學琴，女兒上完課，我們還注意聽聽別的老師如何上課，一次轉到徐老師上課的教室門口，一下子就被吸引住了。徐老師教室門口貼有上課預告、格言、樂理問

答等，知識性的內容很豐富，很有啓發性。以後每上完課，我們就帶著孩子站在徐老師上課的教室門外看、聽。發現教室內秩序井然，牆上還掛有音樂家畫像。孩子她爸爸以前是部隊文工團拉提琴的，他懂提琴專業，他和我商量，要想辦法轉到徐老師班上，但一直等到孩子學了三年琴，原來的班級不存在了，才達成了心願。爲了孩子學琴，我們把郊區大房子換成了市區的小房子。孩子跟徐老師班級學琴也有十年了，現在是學生交響樂團的骨幹，還拉獨奏，又以提琴持長考進了市重點中學。在徐老師班級學琴，家長也必須投入，我就被徐老師考過樂理常識，感覺很有收穫。

既學拉琴　更學做人

范　先生　（四十多歲，工廠技術員，范曉筠的爸爸）

　　我和女兒被徐老師嚴格考試，招進了「母子班」，在這個班級已學了十三年小提琴。十三年來女兒上課練琴從未間斷過，她以提琴特長考進市重點中學，在交響樂團任二提琴首席。她前幾年考十級，獲得優秀成績，還上台表演頓特《隨想曲》第二課。十多年來，我的體會是：集體課雖然平均到個人時間不算多，但別人輪奏時，我女兒手還是在無聲地練習，她學的東西還是實實在在的。

　　另外，在集體課班級，徐老師特別注意教育孩子學習做人，而且隨著孩子年齡的變化，要求的層次也逐步提高。小時候學會待人接物有禮貌，等孩子大了，與父母有代溝時，徐老師又注意教育孩子知恩、感恩。孩子

讀高中了，徐老師又注重教孩子獨立處人處事。

學琴拉琴　改變性格

朱　先生　（四十多歲，工廠汽車司機，朱俊的爸爸）

　　我從兒子小時候就不讓他在街上玩耍，不讓他出門，因此，孩子性格內向、膽子小。自從在徐老師班上學琴十多年，孩子性格有較大變化。他讀「交大」一年級，徐老師常讓他做小老師，這使孩子增強了責任心、自覺性。演出時他常拉獨奏，交大交響樂團也常常公演，對孩子鍛鍊很大。

　　徐老師的集體課每年都請專家來上公開課，這對提高教學水平很有積極意義。

登台演奏　促進交流

季　先生（四十多歲，大學教師，季吶的爸爸）

　　我非常贊同前頭幾位家長講的看法。徐老師的集體課不僅教琴，還同時注重教做人，教孩子良好的學習習慣。我的孩子也是一個例證。她不僅琴拉得不錯，在交響樂團是骨幹，文化課的學習在重點中學也是前幾名。關於徐老師集體課的管理，我感受最深的是階段性的學習演奏會。每一個教學階段結束時，都讓孩子們通過登台演奏，達到相互交流、觀摩學習的目的。第二感受深的是徐老師階段性的總結，把感性的體會上升到理性的高度，印成文字發給學生家長閱讀，這對繼續正確地向前發展是非常重要的。我的孩子跟徐老師班級學琴十多年了，總覺得不斷地有進展、有收穫。

老師嚴格　學生得益

楊　女士　（四十多歲，復員前是部隊文工團提琴手，楊彥君的媽媽）

　　我個人學琴是個別課，以前教人也是個別課，自從孩子跟徐老師集體班上課，我才弄清楚，原來徐老師的集體課與眾不同，效果是不可思議的。上課輪奏化，不用弓拉的學生，左手都在走指法。每個學生注意力必須高度集中，不知何時老師突然讓你接奏，接奏的人不能脫一點拍子，否則拿不到小畫片。

　　徐老師對每個練習材料，分析得透徹，難點化解為 A、B、C，同步分解做到位，合成起來就不難。

　　徐老師班級的管理很嚴，個別小朋友進教室忘記向老師問好，要先出教室再進門，鞠躬問好。小事認眞、嚴格，整個學習氛圍都不一樣。

　　徐老師班級的演奏會有橫向，也有縱向。有時，不同程度的班折散開，這樣一次演奏會就可以聽到比自己程度高的和比自己程度低的。這樣的演奏會很有益處。徐老師的班級，家長還經常傳閱有關學習資料，對家長抓得很緊，迫使你在孩子身上投時投力。

紀律嚴明　主動用腦

馮　先生　（四十多歲，汽車司機，馮達偉的爸爸）

　　徐老師的班級一是特別有規矩，紀律嚴明，上課效果好。二是孩子學會主動學習。先讀後拉，迫使你非主動用腦不可，絕不允許你糊塗地拉琴。

　　我孩子在徐老師的班上十多年來，養成了守紀律和

用腦的習慣。

三個結合　目標明確

吳文龍先生（四十多歲，合資企業房產經理，吳彥皓的爸爸）

　　我做家長代表十多年了，徐老師在選擇家長代表時都考察過的，有的有思考能力，協助老師工作可以當參謀；有的是自己的小孩子教育得比較好，做代表比較有說服力；還有的家長代表是屬於熱心型的。

　　徐老師的教學這麼有吸引力、凝聚力，我認爲其中一個原因是，教學目的、目標很清楚。一把教學與藝術實踐有機地結合起來了，孩子經常演出；二把教學與考級、比賽結合起來；三把教學與孩子升重點學校結合起來。

腦耳眼手　全都要快

李　先生（上海香煙廠銷售科長，李夢莎的爸爸）

　　我孩子從小是上個別課，已有七年多了。最近半年才託情轉到徐老師集體課班上。個別課與集體課對比太鮮明了。我和孩子最大感受是：上集體課必須腦快、耳快、眼快、手快，才能準確無誤，才能不落後於他人。以前學琴七年，見不到別人拉琴，現在每週來上集體課，聽到、看到別人復課，有對比才發現自己的問題。我孩子是班級中，水平屬於中低的狀況，過去不知道好壞。

老師負責　家長認真

陳　先生(四十多歲，個人經營印刷名片，陳佳琪的爸爸)

　　我女兒在徐老師班級學琴已有十多年，她一直學得很開心，很有勁，有時生病發燒還吵著來上課，我們捨不得孩子帶病上課，就自己代孩子上課記筆記。老師負責任，重視孩子的表現，我們也就認真配合。

陪女學琴　初見成效

樊　女士　(近三十歲，樊沁怡的媽媽)

　　我女兒在幼兒園小班上學，才學琴幾個月，我和女兒是透過招生考試，經過初試、複試，幾道關口，才被錄取的。招生時，我們接受了上課方式與紀律，禮貌的學習，我還被考查了記筆記能力，自己先學做徒手操，再教自己的孩子。招生考試的印象很深。

　　這幾個月，孩子是以玩琴方式學習的，我也一直與孩子一起學習拉琴、樂理常識等。

　　為了建立好的上課紀律與良好學習習慣，徐老師已經讓我們與孩子隔離了幾次。頭一、二次有孩子見媽媽不在身旁就哭，現在已經能習慣了。

同學互助　雙方得益

倪　女士（三十多歲，合資企業推銷員，倪惠豐的媽媽）

　　我女兒在徐老師班上學琴五年多了，孩子學習積極、認真，演奏也很有自信。我對徐老師常讓同學互助很有感受。同學教同學有很大好處。一時沒有練對的學生，由於有同學糾正，做正確了。教的學生通過指正別

人，自己也得到鍛鍊，更清楚自己是怎麼練對的。這樣的互助，也增進了同學間的互助友愛。徐老師常讓結對子互助的同學，提早到校或者下課後晚一點離校，進行互助；有時，也在課間休息時互助。這一做法是十分有益的。

家長互助　無人掉隊

朱 女士（四十歲，中學物理課教師，朱景光的媽媽）

　　班級設班的家長代表，一班之內又劃分成三個互助學習組，每個互助組有小組的家長代表，我覺得這從組織管理上很嚴密、很合理，這個網路不僅上下聯繫方便，家長之間交流也方便。我們班十二個孩子、十二個家長，四人一個小組，練琴、辦事都很方便，與老師聯絡也有橋樑。

　　十個指頭有長短，但我們班級從開班至今七年多了，大家都考過八級，會有優、良、中之分，都沒有不合格，盡量不淘汰，這實在不容易。我同意前面家長說的，家長學生結對子，學生幫學生，家長互幫，利用早來遲返時間互相幫助，沒有人掉隊，這是管理上的高招。上集體課輪奏的方式，我覺得特別有效果。開始時有的孩子就計算，老師讓誰開始拉，規定練習曲一人二行，自己該輪到拉那一行，於是只顧自己要拉的那二行。那知中途老師突然喊停，問後面的同學，剛才的同學拉錯了什麼音，有的回答不出，有的回答得出。這樣就每個人都必須跟著輪奏走。

學習評論　進步神速

王　女士　（三十歲，個人經商大戶，王婕好的媽媽）

　　我女兒在幼兒園大班，學琴已兩年了，我們班上十二個小朋友，都對小畫片的獎勵很在意，有個小朋友叫袁航，在幾週上課沒有得到小畫片，回到家與爸爸媽媽吵鬧。他媽媽跑到街上買了許多好看的小畫片，在家裡牆上貼，以為孩子會高興，那知道孩子覺得沒味道，這才知道，孩子是想要徐老師獎勵的小畫片，那是要通過自己認真練琴才能得到的。

　　我的朋友的孩子在另外一個幼兒園學琴，學琴也有兩年了，還沒有換把位，考級只考了一級，我們班級去年都考了三、四級，同一次考級，我們的孩子報考三級，拉賽茨第五協奏曲，同時又報考四級，拉維瓦第的 G 大調協奏曲。練習曲、音階也各兩套。別人考一個級都覺得難，我們的孩子考兩個不同級別也覺得輕鬆。另外，徐老師還常強調增強孩子辨別能力。練了一套功，或者拉完一首練習曲，徐老師在結束時，常讓一個個小組在教室的臨時台上輪流觀摩檢查，三個人輪流，一人一段拉完，徐老師讓台下聽眾（小朋友）投票，你喜歡誰拉就投誰一票，徐老師走到台下每個小朋友面前，讓小朋友在他手心上點一下，投三號票點三下，投二號點二下，誰的票最多就獎勵一張小畫片，讓孩子主動評論增強辨別能力，這個方法實在是好。我們的孩子學琴進步非常快，這跟徐老師調動孩子積極性的方法有密切相關。上個月（五月）三號，上海考級，我們又去報考了五級和四級，全上海只有三個優秀，我們佔了一個。

各類級別，八十五分以上只有七人，我們占了四人。幼兒園領導特別開心，要複印我女兒的優秀證書，做爲幼兒園檔案資料。

不同階段　不同要求

孫　先生（近五十歲，上海醫學院學報記者，孫夢溪的爸爸）

　　我前天已經買好機票，準備去長沙市開一個會，接到徐老師電話，問我能否參加今天的座談會，我立即把機票退了，否則今天不能來開會了。

　　徐老師上課有許多與別人不一樣之處。孩子小時候學琴，家長一定要陪伴，而今孩子讀中學了，徐老師又不讓家長來陪，徐老師把這叫做「斷奶期」。徐老師教課的許多做法，是別人沒有的。我也是做文字編輯工作的，但對徐老師寫給孩子和家長閱讀的散文文章，每篇都保存，今天開會特意帶來一份〈嚮往成熟〉。這些文章寫得很有見地、很耐讀。台灣的黃老師看來很有眼力，從他的寫作提綱可看出，他下了很大功夫。他的書一出版，我們家長每人要買一本。

組織嚴密　人人滿意

楊　先生（四十歲，公司職員，楊雯的爸爸）

　　我女兒從小跟徐老師上集體課已多年，我也做了多年家長代表，深感老師在教學上組織嚴密，每年一次的家長代表會，不僅聽徐老師總結講話，我們還充分討論學校的教學目標，提出改進意見，充分發揮家長們的助

手作用。

　　我們的孩子不僅內部經常互相觀摩，老師還與上海音樂廳聯繫，有好的音樂會，票子拿到班級來讓大家去購買，以觀摩學習高水平的演奏。

　　我們的孩子每年還參加一些重大的表演活動。去年在自由大酒家落成典禮上演奏，今年元旦給各國駐滬領事館領事與夫人演奏。這樣對外的藝術實踐，一要有水平，二要有組織能力。由於我們隊伍組織嚴密，每次演出活動，別人都很滿意。

道德内涵　人格力量

陳　先生（五十歲，上海采風雜誌編輯，陳一的爸爸）

　　我女兒還沒有學會拿筷子就跟徐老師學會拿弓拉琴了，但中間停了三年去學電子琴、手風琴，最後女兒人大了，不肯學手風琴，吵著要回徐老師班上再學小提琴。是什麼原因呢？我以為是人格力量，知識函量。徐老師身上有我們中華民族傳統的道德內涵。孩子不僅跟他學琴，從他身上也看到做人的榜樣。

一日學琴　終生感恩

高　女士（四十多歲，下崗待業人員，高貞的媽媽）

　　我女兒跟徐老師學琴十多年，記得1989年上海「學潮」時交通不便，我帶女兒從郊區乘車趕往市中心上小組課，一吃完晚飯就出門，平常兩個小時就趕到了，但這次到了市區交通斷絕了，我帶女兒就走路，心想，趕八點至九點的課，今天有危險了。但我們了解徐老師的

為人，他不輕易走的，結果我們走到十點多才趕到上課地點，別人九點已經上完課走了。我們走到時，徐老師一人仍然等在教室，他見我母女來了，十分高興，仍然給我們補上課。這事我一生一世也忘不了。

我現在協助徐老師教學，做些輔助工作。徐老師喜歡孩子，獎勵辦法特別多，例如每年考取重點中學交響樂團的學生合影留念，每人發一張獎狀和紀念品，這對孩子一生也是挺有意義的事。

過去在班上學琴的王之炅、顧晨，今年分別在曼紐因與俄羅斯比賽獲得了第一名、第二名的好成績，徐老師又在獎勵條款增加了條目，以表示對他們祝賀。王之炅、顧晨的家長也曾經是班上的家長代表，他們對徐老師感情特別深，當天得獎，當天就打電話向徐老師報喜，徐老師讓我在教學宣傳欄寫賀詞，我才比別人早知道。結果，第二天各個報紙也登了他們獲獎的消息。

附錄五 兒童小提琴學員的音樂素質訓練

徐多沁、周世炯

要把一個兒童培養成小提琴演奏人才，除了必須教他掌握小提琴的演奏技術外，還必須使他具備演奏小提琴所需的音樂素質。這是人所共知的。

由於小提琴演奏技術十分複雜，初學兒童掌握起來十分困難，因此，教師的注意力往往傾注到技術（主要是演奏動作）訓練上去。如果從小沒有及時地給予合適的音樂素質訓練，隨著年齡的增長，孩子就會養成不良習慣，只去追求複雜的技術手段，而不加強音樂素質修養。顯然，這樣的孩子以後無法成為優秀藝術家。

音樂素質訓練，要佔用一定的時間。但是它與技術訓練是不矛盾的。兩者處理好，可以相互促進，共同提高。

先談談音樂素質訓練所涵蓋的內容。

音樂素質是指演奏音樂所需具備的各種非關樂器技術之基本素質。這些基本素質起碼包括：

一、音樂感受能力和理解能力。

二、音樂基本聽覺。

三、音樂表達能力。

四、音樂記憶能力。

當然，小孩子要學好演奏，還有如身體的靈活性，動作的準確性，心理的穩定性等因素。這些屬於生理、心理方面的素質，這裡就不討論了。下面就音樂素質方面的問題，一個一個來談。

一、音樂感受能力和理解能力的培養

音樂感受能力和理解能力，簡稱音樂感，對於學習演奏藝術的小孩子十分重要，這是大家公認的。

音樂的感受能力跟理解能力並不完全是一回事。有的人容易被音樂感動，產生共鳴，但他對所聽的音樂表達的內容、作者的意圖、表達的方法等不了解，因而他的感受不一定正確，也不一定深刻。也有些人，儘管在欣賞作品之前，了解了作曲者的風格特點，寫作該作品的意圖，以及作品的具體表現內容等等。但聽作品時，由於缺乏音樂的感受能力，一點也不受感動，甚至不能堅持聽下去。所以，音樂感受能力和理解能力，都是很重要的，缺一不可。我們希望，學小提琴的孩子，對音樂「在感受的基礎上理解，在理解的指導下感受」，這需要教員的精心培育。

一個嬰孩出生後，只要沒有聽覺生理缺陷，對聲音都有一種本能的反應。如聽到悅耳優美的旋律，就會安靜地聽，聽到刺耳的噪音，會煩燥不安。我們認為，這種對聲音的直覺，就像味覺上喜歡甜的，不喜歡苦的一樣，是天生下來就有。這還不是對音樂的感受。但以後

音樂感受能力的提高，就從這裡開始。

　　嬰兒逐漸長大，幾個月後，就開始對音樂的情緒有所感受了。當他聽到安詳的搖籃曲時，慢慢地安然入睡。當大人用輕快的節奏逗他玩時，幾個月的嬰兒也會隨著節奏跳動，這已是對音樂情緒感覺的開始。

　　孩子再大一點，就開始聽故事。如果這個時候，配合故事中的人物（大多數是動物）和情節，放有關的音樂讓他聽，如獅子、大灰狼、小白兔的音樂主題，這樣，音樂與故事的形象就開始在孩子的頭腦中聯繫起來。

　　孩子大一點，進入幼兒園裡，在幼兒園的活躍環境中，孩子們高興地唱歌、遊戲。這時的兒童，他們的歌唱總是熱情的、興高彩烈的。很難發現在幼兒園中有冷冰冰的，毫無表情地唱歌的兒童。

　　當小孩子開始學小提琴後，情況就發生變化了。有的小孩子保持著對音樂的敏感，繼續完善他們的音樂感受及理解能力的成長。而一些小孩子（可能很多）卻在沉重的小提琴技術壓力下，變成冷冰冰的，無表情的音樂演奏者。

　　為了培養和提高小孩子對音樂的感受能力和理解力，在小孩子開始學琴以後，我們嘗試著幾個做法：
一、經常讓小孩子開懷地歌唱，保持對音樂的熱情。一般小孩子學了樂器以後，就不唱歌了，旋律的感覺，音樂情緒的感覺就逐漸淡薄，最後剩下練基本練習似的演奏，背書式的歌唱。這無疑對音樂素質的提高不利。在學琴後，教員在課堂中，檢查學生的歌唱，或讓幾個學小提琴的小孩一起唱，並要佈置不同情緒的，

小孩子喜歡的歌讓他們唱。這對保持小孩子對音樂的熱情，避免冷冰冰的感覺有作用。

二、除了佈置小提琴技術訓練的作業外，還要佈置能提高音樂感受能力和理解能力的作業。

1. 在小孩子掌握最起碼的演奏技能後，立即要佈置帶音樂情緒的作業，如洋娃娃的搖籃曲、圓舞曲、或洋娃娃過生日等不同情緒的作品讓小孩子接觸。老師在課堂上的講解要引導學生感受樂曲的情緒。老師的示範演奏及唱，一定要儘量表達樂曲的感情，切忌只示範音符。學生由於技術上的問題，不一定能用樂器表達樂曲的情感，但要通過作業，讓小孩子領會樂曲的情緒。

2. 隨著小孩子技術的進步，音樂感受能力的提高，我們可以佈置讓學生領會的作業，如《獅王進行曲》、聖桑的《動物狂歡節》，旋律本身就形象鮮明，如果我們在佈置這一作業時，講解生動，同時佈置聽原作的錄音，這樣，小孩子會很高興地把音樂與形象聯繫起來。這一類型的旋律，小孩子接觸多了，音樂在他頭腦裡就不會光是音符的排列。

3. 童話是兒童普遍喜愛的，如《龜兔賽跑》、《彼得與狼》等。我們可以把這些作業的主題，還有許多兒童電視劇的主題等編成作業，齊奏或是重奏，讓小孩子練習，同時讓他們欣賞整部作品。這樣，在他們的腦中，音樂就活起來，音符成了彩筆，旋律就是一幅幅圖畫了。

4. 隨著小孩子學琴程度的提高，他們會對一些敘事性的音樂發生興趣，如一些敘事的交響樂和芭蕾舞音樂

等。我們還是採用聽作品，同時把作品中的片段改編曲讓學生練習的辦法。教員的講解重在引導學童去正確理解這些作品。這樣他們的學習興趣就會越來越高。

5. 除了敘事音樂外，寫景音樂也是小孩子較易領會的。如黎明、黃昏、下雨等，通過這方面作品的學習，小孩子的感受面進一步擴大。

6. 在領會有具體描寫對象的音樂基礎上，逐步讓小孩子領會抽象的，抒發一定情緒的音樂。如抒情曲、搖籃曲、夜曲、詼諧曲…還有一些舞曲。如小步舞曲、嘉禾舞曲等。雖然這些舞曲本來有舞蹈，但在中國很難見到跳這種舞了。對於中國兒童來說，這也是比較抽象的。在小孩經過一定的音樂感受及理解的訓練後，再透過教員的示範、講解及聽錄音，小孩子也會逐漸領會這種比較抽象的音樂。

7. 一些帶深刻社會性、哲理性的作品，如交響樂、大型協奏曲、奏鳴曲等，讓很小的孩子領會、欣賞這樣的作品，是有困難的。但等他們有了一定的基礎後，逐漸引導他們接觸這些作品，仍有必要。

總之，在小孩子學琴的整個過程中，我們要不斷地選表達事、景、情、理的音樂，讓小孩子反覆接觸、領會，提高他們對音樂的感受及理解的能力，而不是對音樂的領會停留在好聽、不好聽的較低標準上。

三、除了培養小孩子對音樂內容及情緒的感受和理解外，還要培養小孩子對音樂風格的感受及理解，其中包括作品的民族風格，作曲家的創作風格及音樂作品的演奏風格。一部中國作品，它可能是藏族風格的，可能是

蒙古風格的，可能是新疆風格的…。一部外國作品，可能是俄羅斯風格的，可能是朝鮮風格的，可能是西班牙風格的…。如何使小孩子分辨出不同的民族風格？我們認爲在小孩子學習某一民族作品時，反覆選聽同一民族風格的多部作品（包括不是小提琴獨奏的），同時配合看電視及電影中同一民族的風俗場面，效果更好。這樣，他的頭腦中，就會建立起某一民族音樂風格的信息，並儲存起來，以後他接觸同一風格作品，便馬上可以把它們聯繫起來。

作曲家的風格也是如此。當小孩子學習某一作曲家，例如莫扎特的旋律時，讓他集中多聽幾首莫扎特的作品，而不是爲了圖方便，小孩子練什麼聽什麼。這樣慢慢累積，小孩子就會在記憶中儲存作曲家風格的信息，以後聽到相同的風格的作品，就不會生疏。

爲了培養小孩子對演奏家不同風格的分辨能力，讓他們聽多位演奏家演奏同一首作品，很有好處。因此，集中同一作品的不同錄音資料，讓學生細聽比較，很有必要。

四、在整個教學過程中，教員除了制訂技術進步計劃外，還要按小孩子的實際情況，制訂提高音樂感受能力和理解能力的計劃。計劃的進度要妥當，不要超越小孩的接受能力。這個計劃，不完全是音樂欣賞課。音樂欣賞課的系統及要求與我們小提琴的要求並不完全一致。而且，小孩子開始學琴後，很多年內，不一定能上音樂欣賞課。我們定計劃時，是沿著認識事物（音樂）的軌道，給予培養及指導。

隨著小孩子音樂感受能力及理解能力的提高，他們對音樂的興趣會越濃，這對促進他們自覺練琴，也有好處。

二、音樂基本聽覺訓練

每一個聽覺器官沒有毛病的人，都有聽覺，但不一定有音樂聽覺。我們這裡說的音樂基本聽覺是指感受和理解音樂所必須具備的聽覺分辨能力。它們是：
1. 音高聽覺。2. 節奏聽覺。3. 音色聽覺。4. 力度聽覺。5. 調式聽覺。6. 調性聽覺。7. 曲式聽覺。8. 和聲聽覺。9. 複調聽覺。

必須給學琴的小孩子每樣聽覺都有合適的訓練。下面分別就這些問題談談：

一、音高聽覺

由於小提琴是完全靠手指按出音高來，樂器本身除四根空弦外，沒有提供任何音高的依據；這是樂器的優點，可以由演奏者創造出各種精密的音準，但卻給初學的小孩帶來巨大的困難；因此，在孩子的整個學琴過程中，嚴格地有計劃地進行音高聽覺訓練，十分重要。

1. 縮小他們音高聽覺的圍限

音高是由發音體振動的頻率所決定的，而人的聽覺感受的敏感度，卻是各人不同。有些小孩子連相差半個音的兩個音都聽不出那個高那個低，而有些經過嚴格訓練的人，卻可以分辨出，那怕是每秒只相差一次振動數的兩個音（指標準音附近的音）。可以聽辨出高低的最

近距離，人們稱爲音高聽覺囿限。毫無疑問，囿限越小的人，音高聽覺越靈敏。可見及早縮小兒童音高聽覺的囿限，有長遠的意義。

這個訓練，可以結合在音樂遊戲中進行。教員用琴拉三個音。其中兩個是一樣高的，有一個音偏低一點或偏高一點，讓小孩子分辨第幾個音不同，是高了還是低了。如果組織幾個小孩子比賽，效果更好。小孩子在聚精會神地分辨音高的過程中，聽覺的囿限越來越小，教員給音的差別也越來越小，這樣，小孩子的音高分辨能力會迅速提高。

2. 掌握音的比例關係

小孩子學琴時，記熟幾個唱名很容易，但把唱名與音高的關係聯繫起來，就很難。例如：A空弦與第一把位第三指的D音，la Re的唱名很快記熟了，一下可以唱出來，但la與Re的純四度音高關係卻不一定能立刻掌握。到用手指按弦時，就分不出音準是否正確。

本來，發聲體琴弦的振動，是無所謂唱名的。唱名不過是人類爲了區別不同音高的音，而外加上的辨認名號。這個名號給人們分辨音的高低以幫助。有不少音樂理論家，提出各種各樣的唱名體系。但不管採取那一種唱名體系。都必須把唱名與音高的比例關係聯繫起來。如果遇到唱名與音高關係脫節的小孩，教員就得趕快做訓練工作。方法是可以先讓小孩子跟著教師的示範來唱，或是練習時跟著錄音機唱，不讓小孩子唱名與音高關係脫節。經過一段時間的訓練，就可以讓小孩子先聽幾次教員的示範，聽覺上有了音高關係後，不再依靠樂

器幫助來獨立唱唱名，最後小孩子就可以不依靠樂器幫助，把唱名與音高聯係起來。同樣，我們還可以把小孩唱熟了的歌曲。讓他不唱詞，光唱譜，然後用琴來拉奏。

3. 讓小孩子按唱名來聽自己的演奏

有的小孩子，認譜很快，手指能很快根據樂譜要求按下去，但唱名跟不上，不按唱名來聽他自己的演奏，只按啦啦啦（即一個唱名）來聽。有的小孩子甚至根本就不聽，只記手指動作順序。這對提高小孩子的音高聽覺（還有音樂記憶能力）都是不利的。

遇到這樣的小孩子，強調他們按唱名聽音，每條作業，都要先唱會了再練，如果還不能按唱名聽，則要他們按著樂譜在琴上按左手手指，同時唱唱名，把手指與唱名的關係建立起來，然後再用弓拉。另外，經常讓小孩子背奏，如果變化音多，旋律有一定長度，光靠記手指動作是很難背下來的，必須依靠記音，訓練小孩子習慣於按唱名聽音（包括變化音）。

4. 借助錄音機糾正音準

小孩子掌握了唱名與音高的關係，拉奏時還不一定很準。對自己拉出的音，音高上有些偏離標準，往往發現不了。這是由於拉奏時，注意力分散到識譜及兩手的困難動作上去，聽覺相對麻木所至。一般的情形是小孩子拉奏時，教員在旁邊指出他音準的偏差，那個音高了，那個音低了。這個方法對學生有幫助，但還不是學生自己去發現自己的音準錯誤。如果用錄音機錄下小孩子的演奏，讓他自己聽自己的演奏，教員先讓學生去指出他自己音準上的問題，再作說明，這樣經過幾次訓練

後，小孩子對音準的靈敏度會很快提高。

5. 雙音音準聽覺

小提琴作品，雙音佔很大比重。而協和的音程如：八、四、五、三、六、十度等雙音，比不協和的音程如：二、七、增四或減五度等要多。要把協和音程奏得很協和，首先就得有靈敏的雙音音準聽覺。

在小孩子掌握了唱名及單音音準關係後，要及早開始雙音音準的聽覺訓練。

可以先是教員拉各種雙音音程，讓小孩子分辨是協和還是不協和。

之後，可以佈置簡單的雙音音程，如一音空弦，一音按指（三度、六度、八度等）用輕的力度，慢的長弓來拉奏。老師幫助小孩子糾正音準，讓小孩子慢慢聽準確協和的音程。

再後練兩個手指按的雙音，仍用輕的力度，慢的長弓來練。力求讓小孩聽覺上對雙音音準很敏感。

總之，不能讓小孩子雙音音準聽覺落後於單音音準聽覺太遠，不然，以後練習雙音時會很苦，小孩子就會缺乏耐心。

另外，雙音音準的聽覺很難在「視唱練耳」課中解決。聽鋼琴的雙音，一方面它是平均律的，與小提琴的音準不盡相同，一方面小孩子聽鋼琴的雙音時，無音準方面的顧慮，很難提高他們對雙音音準的敏感。放在小提琴上練習，提高就快得多。

6. 用調弦來練聽覺

有的小孩子學琴幾年了，還不會調弦。這種情況是

不正常的。調弦的動作很容易掌握，特別是裝上調微器之後。小孩子調弦的主要障礙是聽覺。因此，學調弦恰好是對小孩子進行音準的聽覺訓練。

調A弦對標準音，是訓練他們分辨微小的音差，縮小聽覺囿限的好機會。而調其他弦時，又是訓練純五度聽覺的好機會。開始時可以老師在旁邊幫忙糾正，以後逐漸過渡到小孩子獨立調弦。

我國的演奏家，歷來對調弦十分講究。如唐代詩人白居易描寫當時一位女琵琶演奏家調弦是「轉軸撥弦三兩聲，未成曲調先有情」。這是說她在調弦時已把聽眾吸引住了，有動人的藝術效果。而我們訓練小孩子，目的首先是使聽覺很敏銳，調弦又快又準，以後再進一步要求調弦有藝術效果。

7. 有調性的音高聽覺

小孩子練琴的作業，大多數是有調性的。有調性的曲子音準就牽涉到不同的律制問題。從理論上向小孩子講解不同律制的區別，小孩子很難接受。但在他們單音音準及雙音音準的聽覺已有一定基礎，及早引導他們按調的要求來安排音準，卻很重要。開始時，可著重在D、A、G等大調上訓練。有空弦作主音，其他度數的音可以用與主音空弦的雙音來校對音準。養成習慣後，其他非空弦作主音的調，可以找準主音後，用其他音與主音相對的關係來找到音準。

8. 用非調號升降音訓練聽覺

在兒童學習了幾個調以後，聽覺上已能辨清幾個常用調的音準。但當曲中連續出現非調號的升降音時，他

們又會感到困難。如〈開塞〉練習曲的一些中間段落，小孩子便常感到困難。分析原因，往往是兩手動作可以適應，但是聽覺上不習慣。由於非調號的升降音多，唱名與音高聯繫不起來，練習時感到難受。

如果再仔細考察，孩子們對偶然出現的一兩個非調號升降音，聽覺上一般無多大困難，當變化音大量出現，如半音音階和分解減七和弦片斷，聽覺就會因受不了而導致心情煩燥。而作品中往往在分解減七和弦片斷之後，轉入新調，由於這一片斷聽覺沒有把握好而影響到新調亦模糊不清。

因此，讓兒童練習半音音階及分解減七和弦，很有必要。練習時不能光要求手指動作，還要把每個音的唱名及音高唱準。開始時可借助鋼琴幫忙，或是用錄音幫忙。練習時可放慢速度，讓小孩子一個音一個音地分辨音準，教員在旁邊糾正。經過一段時間，小孩子就會習慣。以後遇到這種片斷，就不會有聽覺上的不適應及心理上的壓力。

9. 絕對音高聽覺訓練

小提琴是固定音高的樂器，演奏者具有絕對音高聽覺，就方便很多。讓小孩子具備絕對音高聽覺，要有一個較長的訓練過程，非一兩年內可輕易建立。但在學琴的開始階段，先進行標準音的訓練，仍有價值。

在小孩子學會邊聽邊調弦後，應逐漸過渡到聽了標準音後，過一會再調弦，標準音的音高就慢慢記憶在腦海中。以後逐漸延長停留時間。聽標準音後，過幾十秒再調弦，音高不會跑了，再練不聽標準音就調弦，調好

後再用標準音檢查。這樣慢慢地，小孩子就開始培養出絕對音高的能力。

10. 培養音高的想像力

在小孩子有一定的音高聽覺能力後，要著手培養他們對音高的想像力。開始可以讓小孩子練音階時，拉第一音時唱第二個音；拉第二個時唱第三個音…。然後讓他們拉第一個音想第二個音，第二個音拉出來後，看與自己想的音高是否一致。在級進解決後，練跳躍的想像，如分解和弦或音程。在小孩子有一定想像力後，教員可以選一段簡單的旋律，拉開頭一點給學生聽，然後讓學生默唱，到旋律結束時，再唱出聲音來，教員用琴對音。如果學生的音高沒有跑，說明音高想像力已有一定水不，就逐漸增加旋律的難度，直至很複雜的音樂，學員都能想像出它的音高關係。

以上十點，是培養小孩子音高聽覺的常用方法。總之，在小孩子整個學琴過程中，都要抓緊音高聽覺的訓練，絕不能放鬆。如果教員中途放鬆要求，學員的聽覺水平一定會下降，要特別注意。

這裡說的音高聽覺訓練，好像有些與視唱練耳重複，其實兩者並不完全相同。視唱練耳用鋼琴訓練，學生只要聽出是什麼音就成，無音準方面顧慮，而小提琴音的高聽覺訓練，除了要聽出是什麼音，或是什麼音程外，還要聽出音準合不合，音程的協和程度夠不夠。所以視唱練耳的訓練與小提琴的音高聽覺訓練兩者不可偏廢。

二、節奏聽覺

　　節奏在小孩子的生活中是普遍存在的。走路時雙腳的左右交替，上樓梯、跑步、跳躍等，都是合著比較簡單的節奏進行著。而做兒童保健操或是在幼兒園中做遊戲時，已是比較複雜的節奏了。按理說，兒童的節奏聽覺，應該比較發達。

　　但由於生活中的節奏，是與別的因素結合在一起的，兒童不會特意留心它的存在，而且生活中的節奏，比音樂作品中使用的節奏要簡單得多，因此對於學小提琴的小孩子必須及早進行節奏聽覺的訓練。

　　1. 把生活中的節奏分離出來，讓兒童認識節奏的意義。把兒童生活中的節奏分離出來，他們就容易開始節奏的學習。例如走路，兒童誰都會，但沒有誰去聽走路的節奏。如果我們讓他們把走路的節奏唱出來，於是一拍一音的節奏型便出現了。在他們掌握這種節奏後，再教他們認識這節奏的符號（四分音符）。兒童生活中如上樓梯、跑、跳等，都可以把它的節奏分離出來，一方面使他們開始認識節奏，同時也可養成他們注意節奏的習慣。

　　2. 在這個基礎上，還要把生活中的節奏轉為音樂的節奏。讓他們把幼兒園中唱的歌，用手把節奏打下來，或用手打節拍，口唱節奏。他們在小提琴上練的作業，要讓他們在空弦上把節奏拉出來。這樣，節奏的印象就加深了。

　　3. 經過這些初級訓練後，必須立即向節奏的深度發展。要讓小孩子掌握音樂作品中眾多的節奏型，例如一拍內，可能是兩個平均的音，可能是一長一短，可能是

三連音、四連音、五連音……，還有兩拍內的各種結合等，一個一個節奏型訓練好，讓他們隨時可以準確地奏出或唱出任何一種節奏型。在他們掌握一部份節奏型後，還要讓他能把不同的節奏型連結在一起。

4. 除了注意小孩子的節奏感覺外，節拍的概念也要及早向小孩子傳授。中國的小孩子對三拍子的感覺一般比較差，應及早接觸。

5. 節奏聽覺訓練中，速度的感受是個很重要訓練。不少兒童拉琴時越來越快，而他自己卻一點也感覺不到。有的小孩子記憶不了速度，同一首曲子每次拉時速度不一樣，有時甚至是主題再現時與開始時速度也不能一致。糾正兒童速度感覺的錯誤，最方便是借助錄音機。讓他們自己聽自己的演奏，自己鑑別速度的變化，使他自己去糾正。借助節拍器來糾正速度上的錯誤，也是可行的。在速度感覺的訓練中，還有一個技術問題是記住不同的速度，如：Allegro Allegretto Moderato Andante 等。讓小孩子把不同的速度大致記住，可以提高他們對速度的感覺能力。

由於速度在音樂表現中起著重大作用，因此提高速度聽覺的敏感，對小孩的音樂表現力的提高，很有好處。

三、音色聽覺

兩個演奏技術相等的兒童，發音好的要比發音差的顯得水平高很多。據我們的觀察，凡是發音好的小孩子，往往音色聽覺也特別敏感。他們在拉出一串音時，要是有個別音音色不好，不一定是噪音沙音，只要音色

比不上其他音，他們就會感到很不舒服，像是聽到不準的音那樣難受。而發音不好的小孩子，往往無此反應，甚至拉出噪音，沙音也處之泰然。

從這些現象中，我們可以斷定，那些音色聽覺敏感的小孩子，由於不能容忍音色不好的音，所以必然追求優美的聲音，演奏音色就越來越好（這種小孩子一般都用心地練習發音）；而音色聽覺不靈的小孩，由於長期容忍不好音色，所以發音水平的提高也慢。

小孩子開始學琴時，由於運弓上的困難，音色很難動聽，並且可能出點沙音噪音。要是一開始時便不讓小孩子拉出一點沙音噪音，則學琴很難繼續下去。但隨著小孩子運弓能力的提高，逐步提醒小孩子注意避免演奏中沙音噪音是非常必要的。

本來人類的聽覺與其他感覺機能一樣，有一種天然的的追求及喜愛。如味覺喜歡甜，不喜歡苦；嗅覺喜歡香，不喜歡臭一樣。聽覺是生來就喜歡優美動聽的聲音，不喜歡沙啞刺耳的噪音。一些小孩子之所以長期容忍沙啞的噪音，是因為他們拉琴時，兩手及眼睛忙於對付找音。耳朵對音色照顧不過來，久而久之，養成習慣，音色聽覺便麻木了。因此，按兒童的能力，不斷提醒他們注意自己拉出的任何一個沙音，是防止音色聽覺麻木，從事音色聽覺訓練的起步。

學習小提琴演奏的人，光是不發噪音沙音並不夠，還應該追求優美動聽的發音。因此，家長及老師應讓小孩多聽優美動聽的發音，聽各種各樣的小提琴演奏，引導小孩子去對比不同發音的區別，讓小孩子自己去鑑

別音色。同時，要讓小孩子多聽演奏家的演奏和錄音，要他們特別注意音色的區別。這樣，小孩子的音色聽覺就會逐漸靈敏，並建立起高標準的音色觀念。

老師在課堂上的示範，不要使用粗劣的樂器，要儘量用好的音色去感染學生（示範難聽的音除外）。

老師要特別提醒學生經常注意自己的發音，不光要聽有無噪音，還要檢查發音的共鳴夠不夠充分，聲音的明亮度、甜美度夠不夠，不夠的要引起反應，這樣經過反覆的訓練，音色的聽覺會靈敏起來。

音色聽覺的提高，與發音技巧的訓練有關係。練習發音技巧時。由於聽覺全神貫注傾聽音色，檢查音色的細微變化，因此，音色聽覺會很快提高。而音色聽覺敏銳了，又會促使兒童練習發音，兩者相輔相成。

練琴的環境，對兒童音色聽覺也有影響。如果琴房的共鳴大，由於回聲的影響，會搞亂兒童的音色聽覺，所以最好讓小孩子在空曠的地方，或沒有回聲的地方練琴。

在小孩子對聲音的音色有了基本感覺以後，還要把音色的感覺引向更深的程度。要引導學生去辨別不同作曲家和不同作品所使用的不同音色，同一作品在不同段落、不同部分所用的不同音色。這些細微的音色變化，不提醒的話，小孩子很容易忽略過去，分辨不出。反之，經常留意，聽覺就靈敏了。

音色聽覺訓練還有一個課題，即區分不同人聲音及各種樂器的音色，認識各種人聲或各種樂器相互結合的音色。這雖已不是小提琴的訓練範圍，但學員以後無論

作爲獨奏家還是作爲樂隊演奏員，都有用到各種樂器音色結合的機會，因而，這種聽覺訓練還是有必要。不過，以後的音樂欣賞課，樂器法課等，可以解決這個問題，小提琴教員不一定在這方面花費精力。

四、力度聽覺

任何一個小孩子對力度的感覺都比較敏感。那個聲音強，那個聲音弱，一聽便知，無須很多訓練。但是要完善音樂上的力度聽覺，卻並非可以自然地解決。

由於種種原因，小孩子演奏有時突然會出現不必要的重音，但他們都聽不出來。這些重音，可能是換弦引起的，可能是換弓引起的，也可能是弓段分配不合理引起的。不管什麼原因，都是小孩子注意力集中到技術方面，而使力度聽覺麻木了。還有的小孩子，在樂曲奏到最後一弓時，習慣把弓一抽，形成一個重音，自己完全聽不出來。這是由於樂曲結尾了，小孩子注意力分散所致。

教員要時常提醒學生，或用錄音機幫忙檢查。當小孩子聽出這些不必要的重音時，他們會急著向老師求取解決的辦法。

另外還有一種情況是，由於注意了力度而影響其他聽覺，如漸強時，就漸快；漸弱時，就漸慢，但小孩子卻聽不出來，節奏聽覺麻木了。或是強時，音色乾硬；弱時，音色虛浮，但小孩子發現不了，音色聽覺麻木了。這時，教員首先要讓小孩子的聽覺恢復靈敏。當他們自己發現問題時，會向老師求取解決辦法的。

總之，在整個學琴過程中，要保持小孩子力度聽覺

的靈敏,並要不影響其他聽覺。這樣,在他們掌握了演奏和各種力度的技巧以後,按作品的藝術要求安排及演奏出各種力度變化,就會比較容易。

五、調式聽覺

小孩子學習用的教材,外國的一般都有大小調之分。中國的一般都有宮、商、角、徵、羽等各調式。我們常常看到一些小孩子,學琴時間不短了,拉了不少音階,琶音及各種調式的教材,但在他們的頭腦中,完全沒有調式這個概念。他們只生硬地記著那個音升高,那個音降低或還原,而它們之間的關係則完全不知,有的小孩子連大小調都分不清。這是不夠正常的。

在小孩子認識了幾根弦上的手指位置後,在開始練習音階時,老師要向小孩子說明什麼是主音,其他音與主音的關係。練了各種各樣的音階之後(包括宮、商、角、徵、羽的調式音階),要讓小孩子在調式上有個概念。

以後在練習小提琴作業時,前面最好附以相同調式、調性的音階及琶音。經過一段時間的磨練後,小孩子頭腦裡就會把音樂作品與相應的調式音階聯繫起來。在這個基礎上,教員可以試試拉一段旋律,讓學生判斷是什麼調式。這樣,經訓練後,學生的聽覺就具有識別調式的能力了。

在樂裡上弄通調式的原理,是很複雜的,小孩子一時未必能做到。這個任務可以在他們以後樂理課時再解決。在小提琴課上,是解決聽覺上、感性上識別調式的問題。

六、調性聽覺

本來，調性包括調式及主音的音高兩個方面。爲了敘述的方便，剛才把調式講了，這裡講調性則專門指主音音高不同的各調。

由於小提琴是固定音高的樂器，訓練時多數採用固定唱名法來聽音，因此，聽覺上從一個調跑到另一個調的可能性不大。但是有些小孩子，練完各個升降號的音階琶音後，還不知道幾個升號或降號是什麼調，或根本不知道調這回事，這對他們以後的學習不利。

在小孩子可以開始練音階時，就要向他們說明這是什麼調。這與學調式可以同時進行。以後的作業，也要配以同一調，同一調式的音階。

小提琴學習不一定從C大調開始。有的教材從A大調開始，有的教材從D大調開始。對於我國的小孩子，在一定階段給予必要的調性訓練，大有好處。方法是從C大調開始，順著升降號的數目來安排調的次序，每個調訓練一段時間，集中該調的音階、琶音、練習曲、樂曲。這樣，讓小孩子對每個調都有一個明確的概念。

同時，選擇幾條動聽的旋律或民歌，在練習每一個調時，就用那個調來拉奏它。小孩子就可以對比出不同調的不同色彩效果來。

老師也可以把同一旋律，用不同調奏給小孩子聽，讓小孩子自己分辨不同的效果。

這些練習，可以培養小孩子的調性聽覺。將來他們學習的大型協奏曲或奏鳴曲，往往同一個主題先後在不同的調上出現。如果小孩子從小接受移調的演奏訓練，

將來大有好處。

七、曲式聽覺

小孩子的作業，很早就有一定曲式了。當他們練習簡單的民歌時，也往往有上下句之分。而上下句之組成，就有各種結構的形成。如併列結構、綜合結構等。這些最初的結構形式，可以略為結合作業，向小孩子指出。一來可擴大他們的知識面，二來可以增加他們的興趣，這已是小孩子曲式聽覺訓練的開始。

隨著小孩子能力的提高，他們開始學習單一樂段曲式的作品，進而學習二段式、三段式，迴旋曲式作品。教師可以根據學生的作業，畫出它的結構圖式，讓小孩子有一個明確的結構印象。這既可以提高小孩子的興趣，又方便他們記憶。同一曲式的作品，小孩子練了幾首以後，這些曲式結構就會記在小孩子的頭腦中。以後他們聽到同一結構的作品，就會「對號入座」，知道它是什麼曲式。

較大型的曲式，要待他們程度高了以後才學習。簡單的曲式明確，聽覺有分辨能力了，將來學習大型作品，可以較容易理解其結構。

八、和聲聽覺

兒童初學小提琴時，練習的作業幾乎都是單聲部的，接觸和聲的機會不多，因此他們和聲聽覺的訓練環境，就遠不如學鋼琴的小孩子。

但是，小孩子將來無論是當獨奏演員，還是演奏室內樂或當樂隊隊員，都必然處於有和聲的環境之中。從小培養他們的和聲聽覺，有十分長遠意義。

兒童的和聲聽覺訓練，可以從和聲音程開始。前面談音高聽覺訓練時，講過兒童要練雙音音準。在開始練雙音時，教員除了要求兒童聽準音以外，還要引導兒童辨別不同和聲音程的性質，哪些是純的音程，哪些是大、小三度及大、小六度音程（效果比較豐滿），哪些是大、小二度，大、小七度，三全音等（不協和的，帶點刺耳的效果）。教員要耐心地一個一個拉給學生聽，並用不同的音程作對比，讓小孩子認識並記熟各個和聲音程的色彩效果。

為加深兒童對和聲音程的印象，多讓學生練各種和聲音程，或用兩把小提琴演奏各種音程，亦很有好處。在這個基礎上，要逐漸讓小孩子辨認三和弦。可以用三把小提琴拉，或是教師拉雙音。學生拉單音組成三和弦，先讓小孩子辨別最簡單大、小三和弦。弄清以後，逐步加深。

在小孩子有一定基礎後，要讓他早點接觸和聲進行。可以把簡單的四部和聲連接分別在四把小提琴上拉，四個小孩子輪流拉各聲部，讓他們感受和弦變化的效果。

如果小孩子同時能在鋼琴上練習，訓練和聲聽覺，就更好。

小孩子在一把小提琴上奏三個音的和弦或四個音的和弦，要待他們技術訓練到一定程度才能開始。如果我們事先給小孩子以和聲聽覺的訓練，到學奏和弦時，可少些聽覺上麻煩。

注意經常讓小孩子合伴奏，多合重奏，對發展小孩

子的和聲聽覺有用。就是一些練習曲。如〈開塞〉、〈克萊采爾〉等，老師也最好與學生合一下重奏。一來提高興趣，二來也可以訓練學生的和聲聽覺。

九、複調聽覺

由於用一個小提琴演奏多聲部的複調音樂，技術上十分困難，因此小孩子學琴時，很長一段時間不能接觸到複調的作品，聽覺上也就很少得到複調的訓練。學了很多年後，突然進入大型的複調作品，感到特別困難。學鋼琴的小孩子，他們的複調作業是由淺入深，循序前進的。從巴赫的《初級鋼琴曲集》到《小型序曲及賦格》、《二部創意曲》…他們的複調作業排成一個系列，彷彿階梯一樣，一直向上前進。在他們演奏複調能力逐漸提高的過程中，耳朵對複調的聽力也不斷提高。這是比較合理的。

如何讓學小提琴的小孩子，也能沿著階梯學習演奏複調作品，使他們的複調聽覺訓練也是由淺入深，一步一步前進，是個很值得重視的問題。

在小孩子已掌握一些和聲音程的聽辨能力後，即要開始對他們進行初步的複調聽覺訓練。可以從兩個聲部開始，用兩把小提琴訓練，讓小孩子接觸複調音樂的常用手法。教員與他合作或兩個小孩子合作。學生必須兩個聲部都練，以「知彼知己」，避免光聽自己的聲部，不聽別人的聲部。

然後，可以選一些優秀的、短小的複調作品，如巴赫為小孩子寫的鋼琴作品，讓學生拉一個聲部，教員用鋼琴彈另一個聲部，或是教員拉高音聲部，學生唱低音

聲部，讓學生接觸完整的複調作品。

　　隨著學生能力的提高，可以讓學生接觸著名的小提琴複調作品，如巴赫的無伴奏組曲及奏鳴曲。但一個小提琴演奏幾個聲部，技術上很困難，如果我們把它分散，把一個小提琴奏的作品，用幾個小提琴拉，一個小提琴只奏一個聲部，則技術難度大大降低了，又無損原來作品的音樂價值，這樣，很小的兒童也可以演奏這些著名的藝術品了。練習這些作品，最好也是讓小孩子每一個聲部都練，合奏時，每個聲部都要聽清楚。

　　複調聽覺的困難，在於兩條或兩條以上的旋律，同時進入聽覺，要聽覺同時清醒地聽清楚幾條旋律的進行。因此，光靠兩個人或幾個人合奏來練聽力，一個人只管一個聲部，還不夠，但小孩子又很難一個人管幾個聲部。爲克服這個困難，可以讓小孩子口唱一個聲部，手奏一個聲部。如果夾住琴不好唱，可以抱琴撥弦奏一個聲部，口唱另一聲部。由於一個人管兩個聲部，調動小孩子的各種功能，對提高複調聽覺，很有作用。

　　練習複調聽覺的材料很多，但因爲大都不是爲小孩子訓練而寫，因此，小提琴教員還得做很多工作，把材料收集，整理，改編，以適應小孩子學習的需要。

　　前面說的九種聽覺，是音樂聽覺的基礎。有了這個基礎，才可以進入理解音樂作品及表達音樂作品的階段。因此，它只是音樂素質的一部分，而不是音樂素質的全部。

三、音樂表達能力的訓練

　　學習演奏樂器的人，最終是要在舞台上表達音樂的。如果不能表達音樂，則技術訓練和素質訓練都無意義了。

　　音樂表達能力與音樂感受能力有密切關係。一個音樂感受能力很差的小孩子，他的音樂表達能力必然不好。但也有些小孩子，聽音樂時有感受，引起共鳴，但演奏時是冷冰冰的。這就要做很多訓練。

　　小孩子初學小提琴時，兩手的技能達不到音樂表現的要求。因此一段時間表現力較差。這是難免的。但是教員不能等待他技術好了，再談表現。更不是說音樂表達能力不用教員管，學生會自發完成。根據兒童初學小提琴的情況，我們認為教員可以採取一些步驟，逐步提高小孩子的音樂表達能力。

一、教師的示範，一定要帶表情，那怕只有一兩句的小曲，也不能乾巴巴地拉。要讓小孩子一開始上課，就接觸有生命的音樂，而不是光聽老師的音準及節奏。

二、小孩子的作業，先練唱。只要音準節奏問題一解決。就要引導他們帶感情地，抑揚頓挫地歌唱。小孩子歌唱時無技術負擔，較容易按老師的示範要求表現出音樂來。

三、讓小孩子給遊戲或舞蹈伴唱。做遊戲或跳舞的小朋友，總是很活躍的，不會死板板、冷冰冰。伴唱小朋友的歌唱情緒，也就會受到感染。如一群小朋友玩「拔蘿蔔」的遊戲，另外幾個小朋友在旁唱〈拔蘿蔔〉的歌來

伴唱。隨著情節的發展，拔的人越來越多，情緒也越來越高，最後蘿蔔拔出來了，他們的歌聲也就會變得輕鬆愉快了。以後把〈拔蘿蔔〉的曲調編成小提琴曲給他們練，雖然他們手上不一定能表達出來，但起碼頭腦裡音樂不會是空的。

四、多看別人的演奏（包括大人的及小孩子的）。教員要幫忙分析各人的表現方法，向小孩子講解。這可以提高小孩子的音樂想像力。特別是小孩子練過的曲子，聽別人演奏，可以促進他的音樂表現能力提高。

五、在小孩子具備一定演奏技能時，教員就要根據學員的情況，要求音樂表現的東西。如正確的分句，這用不著複雜的弓法及揉弦技術，在小孩子學琴不久即可做到。在樂曲更大一點時，正確地區分段落，也就不難做到。如果小孩子已訓練使用各個弓段，能夠控制弓速，那麼，樂曲中強弱的變化、高潮的安排、高潮前面的鋪墊等也可以要求。當小孩子已掌握基本的節奏和節拍，樂曲中的漸快或漸慢的處理也就可以做好。如果小孩子已掌握揉弦，並有較好的弓子控制能力，則可以要求小孩子帶著音樂激情演奏。

　　所有這些要求，教員必須按小孩子的情況來提出。不要超越他們的能力。同時，教員提出要求時，必須又講解、又示範。這樣學員做起來才明確。

六、在小孩子達到這些要求後，教員還得安排一些樂曲，讓小孩子自己找合適的處理方法，發展他們音樂表現的想像力。

七、有的小孩子，音樂表現的手法都會，分句、層次、

強弱變化等都做得出，但內心沒有激情，演奏起來冷冰冰的，不感人。這種小孩子得下大功夫才成。

首先要檢查是否音樂感受能力不好？如果不好，要加強音樂感受力的訓練；如果感受力是好的，還要看是否演奏時有心理障礙？要幫他們排除這障礙。

如果這只是他們的演奏習慣，那麼教員可以試用「帶班」的辦法，教員與學生拉同一個聲部，用教員充滿激情的演奏去帶動學生，像長跑運動員找人帶跑一樣，不讓學生在演奏時鬆弛下來，每次課都反覆做幾次，讓學生體驗帶激情演奏的感覺。

另外，教員也可以用手勢啓發學生，像指揮啓發樂隊隊員那樣，或是教員在學生拉奏時，用歌聲去帶動學生的激情。

此外，可以讓學生把演奏的旋律，唱一段後再拉一段。唱容易表達音樂情緒，然後用拉琴去模仿唱時的表現。

借助錄音機，先錄上很有激情的演奏，緊接著錄學生冷冰冰的演奏，然後放給學生聽，學生就會在比較中討厭冷冰冰的演奏了。

八、有的小孩子會問，平靜的音樂，如搖籃曲、夜曲、夢幻曲等，也要激情嗎？要的，只不過這種音樂需要的激情，與熱情奔放的激情不同罷了。要使小孩子懂得平靜的音樂，也不能毫無表情，冷冰冰地演奏。

九、佈置給小孩子訓練音樂表達能力的作業，技術難度要低於小孩子的技術能力，力求讓小孩子沒有技術負擔，一心去表現音樂。另外，經常讓小孩子默讀樂譜，

完全離開技術去想音樂，對發展他們的音樂表達能力，也很有好處。

總之，音樂表達能力的訓練，是一個極其複雜艱鉅的任務，要長期不懈地努力，才可能取得成果。

四、音樂記憶能力的訓練

音樂記憶力的好壞，對小孩子成才關係極大。如果小孩子掌握了熟練的技巧，又有音樂表現力，但在舞台上總是擔心，怕記不住旋律，怕拉錯弓法，怕按錯手指，音樂記憶力不好，演奏時有「後顧之憂」，那麼，這樣的演奏能成功嗎？當然不能。

由於記憶力與生活的環境有一定關係，所以從小讓兒童生活在音樂的環境中，從小培養兒童的音樂記憶力，收效特別大。

有人稱音樂記憶為背譜。背譜，是把譜背下來，這並不夠。音樂記憶是把整個音樂記下來，不光記住音高、節奏、旋律，而且要記住音樂的情緒發展及色彩變化，連弓法指法等一切與音樂有關的東西都要記住。

訓練小孩子的音樂記憶能力，我們注意下面幾點：

一、小孩子上課時，要儘量讓他們背奏，不要看著樂譜來回課。

二、音樂記憶，要求把音樂的整體都記下來。因此，要求小孩子練琴時，要把整個作品的音樂弄好，包括所有音樂細節的處理及技術方法，都解決好，要整體記下來。

三、為了幫助小孩子整體記憶，教員還可以分細部鍛鍊
培養學生。如音樂記憶很重要的一環是記旋律，教員可
以在上課時，反覆拉一段旋律給學生聽，不要他們筆
記，十幾秒鐘後，或幾十秒鐘後，讓他們唱出來。這樣
學生的腦力高度集中，鍛鍊很大。慢慢他們記憶力提高
了，就增加旋律的長度及難度。如果小孩子的記憶力
好了，還可以加力度及速度的變化。

四、培養音樂記憶力，並不排除其他輔助記憶，如視覺
記憶（回憶樂譜圖形）對演奏亦有幫助。我們常常會遇
到這種情況：小孩子練一個新作業時，在他練熟以前，
經常變換不同排版的樂譜，小孩子就會很久才練熟，這
說明圖象對他的音樂記憶有密切關係。所以，小孩開始
練習前，要選好合適的樂譜。為了訓練小孩子的能力，
我們可以把幾小節旋律新譜讓小孩看，不動琴，把譜看
熟後，不看譜馬上用琴奏出來，包括指法、弓法、力度
變化等都要奏出。這樣的練習也可以提高他們的音樂記
憶能力。

五、動作感覺的記憶與音樂記憶也密切相關。由於小提
琴演奏發出的每個音，都與身體動作緊密相連，因此，
小孩自然會把動作記憶與音樂記憶聯繫在一起。我們常
常遇到，小孩子練一個作品時，當中改變指法及弓法，
學生會感到困難，原來的動作記憶很難去掉，經常會按
原來的指法、弓法拉。所以，在練一個作品之前。最好
先把這些細節確定，才讓小孩子練習。

六、分析作品可以加強記憶。有些作品，同一個旋律前
後在幾個不同調上出現；或是由於結構上的要求，同一

個旋律幾次出現時有些微小的差別，如果拉錯了，常常就轉到別的段落上去了。這樣的東西往往造成小孩子的心理壓力。生怕拉錯一點，轉錯段落。這時，教員要向學生分析作品，指出它結構上的問題，把差不多的旋律拿出來對比，讓學生有明晰的印象，記憶就清楚了。

七、培養良好的練琴習慣。有的小孩子，練琴時一直目不轉睛地緊緊盯著樂譜，面前不擺著樂譜，就不能練琴，慢慢就形成習慣。即使背熟了的作品，也要看著樂譜拉。到舞台上獨奏時，突然前面沒樂譜，心裡就發慌。小孩子看譜練琴是必要的，不看譜練琴也是必要的，兩者不可偏廢。在一個作品未練熟、練好之前，當然要看著樂譜，但當一個作品練好了，背熟了以後，就要不看樂譜（同時又要注意背熟的作品也要不時看譜練，避免以錯爲對）。總之，看譜練與背譜練要安排好，處理恰當。

八、經常複習有保留價值的作品。人的音樂記憶力也與別的記憶力一樣，隨著時間的推移，會逐漸遺忘的。即使練得很熟的作品，幾年完全不摸，突然拿起來，又得很久才能恢復。因此，教員要在小孩子的作業中，挑選有保留價值的作品，有計劃地讓小孩子複習，這對保持小孩子良好的音樂記憶力，很有好處。

總之，音樂記憶力對小孩子將來影響很大，教員及家長都要盡力注意培養。

綜上所述，音樂感受及理解能力的訓練，音樂基礎聽覺的訓練，音樂表達能力的訓練及音樂記憶能力的訓練，是長期而艱鉅的任務。這些音樂素質的訓練，對學

習小提琴演奏的小孩子成長和發展，具有非常重大的意義。因此，教員及家長必須非常重視這個問題，不能等到小孩子長大後，上基本樂理課，上音樂欣賞課時再解決，而要抓緊時機，使小孩子的演奏技能和音樂素質同步增長。

　　以上是我們在音樂素質訓練上的初步探索，願所有教員及家長，共同努力，在這一教學領域上，做出更多貢獻！

（棠按：此文精彩之極，但居然找不到地方發表，也得不到應有重視。趁本書出書之便，收錄於此，一來為本書增色不少，二來亦一小小功德也。）

小提琴團體教學研究與實踐／黃輔棠作‧ --初版

‧-- 臺北市：大呂，1999〔民88〕

面；　　　公分

ISBN 957-9358-48-6〔一套：平裝〕

1.小提琴 ── 教學法

916.1　　　　　　　　　　　　88014037

小提琴團體教學研究與實踐

作　　者：黃輔棠
發 行 人：鐘麗盈
出　　版：大呂出版社
通 訊 處：台北郵政1-20號信箱

總 經 銷：吳氏圖書有限公司
電　　話：（02）32340036
傳　　真：（02）32340037
通 訊 處：台北郵政30-272號信箱
郵撥帳號：0798349-5 吳氏圖書有限公司

版面設計構成：黃雲華
印　　刷：聖峰美術印刷有限公司

一九九九年十一月一日 初版
出版登記：局版臺業字第參伍捌伍號

ISBN 957-9358-48-6　　　　　全套定價：900 元